簡單的 COPIC 麥克筆

入門

只要有 20色 Copic Ciao
什麼都能描繪!!

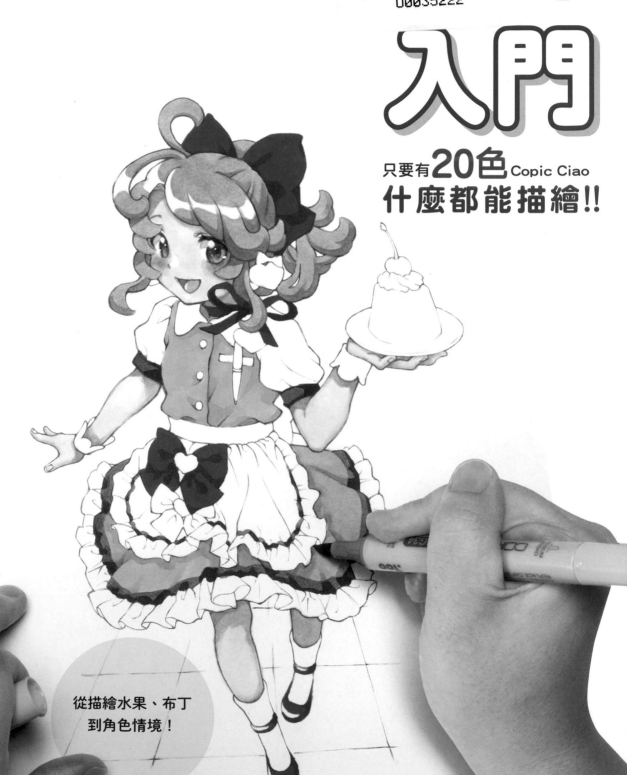

從描繪水果、布丁
到角色情境！

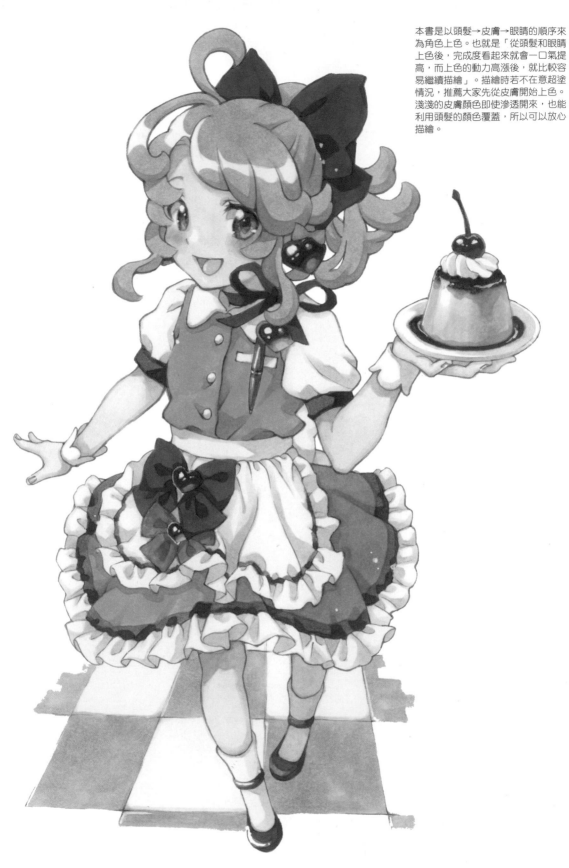

本書是以頭髮→皮膚→眼睛的順序來為角色上色。也就是「從頭髮和眼睛上色後，完成度看起來就會一口氣提高，而上色的動力高漲後，就比較容易繼續描繪」。描繪時若不在意超塗情況，推薦大家先從皮膚開始上色。淺淺的皮膚顏色即使滲透開來，也能利用頭髮的顏色覆蓋，所以可以放心描繪。

《讓您久等了♪》VIFART水彩紙（細紋）27cm×22cm
＊繪製過程在P.126～137

CONTENTS

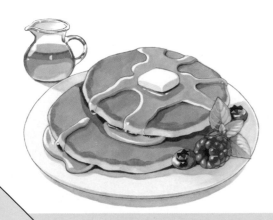

速乾性彩色麥克筆COPIC有2種類型,包含專業用的Copic Sketch(全系列358色),以及從這些顏色中縮減顏色數量,以入門者來說價格合理的Copic Ciao(全系列180色)。本書是由作者從這兩種類型共180色中嚴選出20色,並使用這20色進行描繪的技巧書。書中會一邊描繪作品,一邊說明20色的色調特徵和活用方法等相關資訊。主要是以價格合理的入門者專用Copic Ciao來描繪畫作。Copic Sketch和Copic Ciao的不同之處只在於裝入筆身中的墨水量多寡,兩種麥克筆的筆尖(筆頭)同樣都是使用「軟毛筆頭和中方筆頭」。請購買自己喜歡的COPIC麥克筆。這是可以在薄的影印紙和畫紙快速描繪、色調鮮豔,還能補充墨水的方便麥克筆。線稿若使用同為COPIC系列的Multiliner代針筆,因為此款麥克筆不會滲透開來,所以能順暢地進行描繪。從P.6開始會詳細介紹畫材的相關資訊。

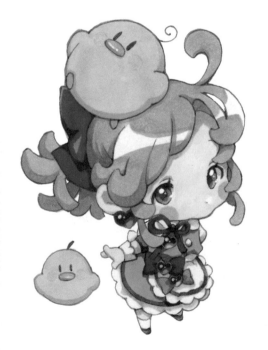

閱讀本書之前

本書舞台「鴨子咖啡廳」是虛構場景,登場名稱也是虛構的,和實際存在的事物沒有任何關聯。

像P.29上方蘋果那樣拍攝實際水果和蔬菜的「參考照片」是示意圖。描繪時並非臨摹照片,而是要將實物拿在手上觀察,或是一邊觀察許多圖像,創作出與物件相似的形狀和色調,再繪製插畫。

第1章的「COPIC的四大基本技巧」、「描繪4個基本形」的範例是使用影印紙,其他插畫範例則是使用VIFART水彩紙(細紋)。

＊ COPIC是株式會社Too的註冊商標。
COPIC官方網站　https://copic.jp

＊ 本書所刊載的各種畫材的顏色範本是參考顏色。
雖然書中刊載了2021年2月目前的各種產品,但因為各個畫家手中的畫材類也包含以前的產品,所以色名、名稱和規格可能會有所變更。此外,關於書中介紹的網路資訊,也可能沒有事先通知就進行更動。

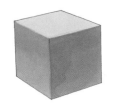 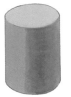 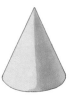 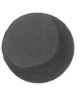

1

「歡迎光臨！」本書的舞台是「鴨子咖啡廳」，女孩角色則是咖啡廳的服務生。這間以美味甜點聞名的鴨子咖啡廳，老闆竟然是鴨子先生。今天也充滿活力地「開店營業」！！
這是一間傳聞「有時會出現宛如點心王國妖精的迷你角色」的神奇咖啡廳。牆壁上也裝飾著許多點心和水果的插畫～

第**1**章 **COPIC麥克筆基本技巧**

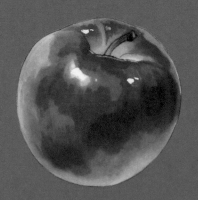

在這個章節將為大家解說嚴選的COPIC麥克筆20色的特徵。而且也包含了個性化的茶色系大地色和灰色。以放在甜點上的「蘋果」等物件為例，需瞭解畫材和用具的用法。一起來練習基本上色方法中的平塗、重疊上色（混色），以及漸層上色等方法吧！在寬廣的塊面上色後，容易變成顏色有點不均的情況請不用擔心，因為不均的顏色也能活用在表現中！
也會以圖解說明「蘋果」基本形「球體」的上色方法，思考光線照射時形成的亮面和暗面等部位要如何上色。像球體一樣，水果和器具的「基本形」也包含其他種類。一起試著描繪圓柱、圓錐和立方體吧！

作者挑選的20色 Copic Ciao 一覽

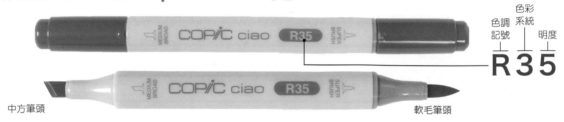

色調記號 | 色彩系統 | 明度

R 3 5

中方筆頭　　　　　　　　　　　　　　　　　　　　　　　軟毛筆頭

「中方筆頭（Medium Broad）」是較硬的方形筆尖（筆頭），
能塗出線寬一致的線條，也可以快速上色或薄塗。

「軟毛筆頭（Super Brush）」是前端彎曲、圓潤且柔軟的筆尖（筆頭），
從細微部分到寬廣塊面都能如想像般描繪出來。

R（紅色）和RV（紅紫色）共挑選6色

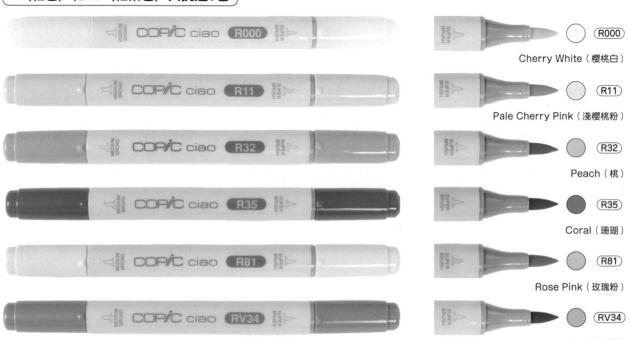

R000　Cherry White（櫻桃白）

R11　Pale Cherry Pink（淺櫻桃粉）

R32　Peach（桃）

R35　Coral（珊瑚）

R81　Rose Pink（玫瑰粉）

RV34　Dark Pink（深粉）

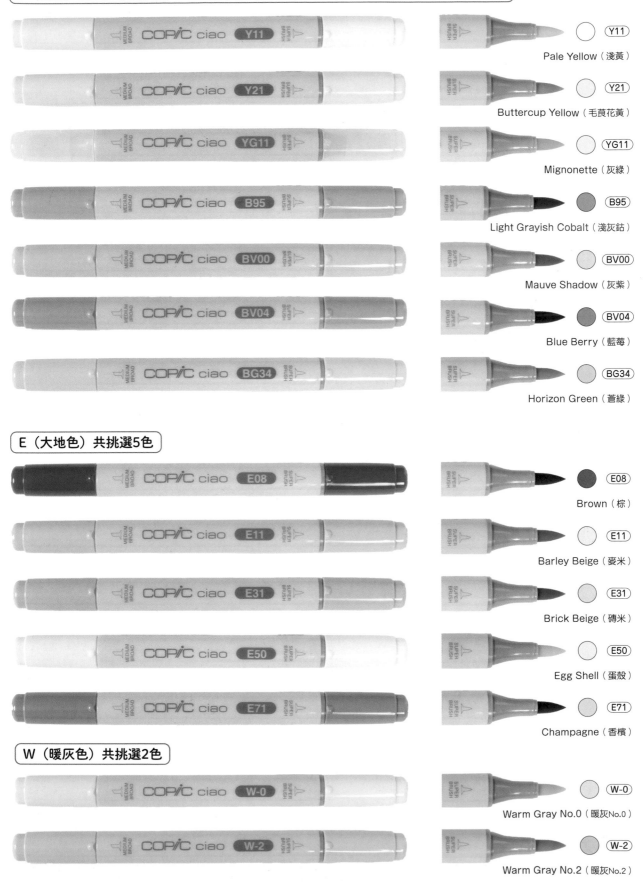

Y（黃色）和YG（黃綠色）、B（藍色）和BV（藍紫色）、BG（藍綠色）共挑選7色

Y11 — Pale Yellow（淺黃）

Y21 — Buttercup Yellow（毛茛花黃）

YG11 — Mignonette（灰綠）

B95 — Light Grayish Cobalt（淺灰鈷）

BV00 — Mauve Shadow（灰紫）

BV04 — Blue Berry（藍莓）

BG34 — Horizon Green（蒼綠）

E（大地色）共挑選5色

E08 — Brown（棕）

E11 — Barley Beige（麥米）

E31 — Brick Beige（磚米）

E50 — Egg Shell（蛋殼）

E71 — Champagne（香檳）

W（暖灰色）共挑選2色

W-0 — Warm Gray No.0（暖灰No.0）

W-2 — Warm Gray No.2（暖灰No.2）

Copic Ciao 和 Copic Sketch

這是不會溶解影印機印出來的碳粉線條，且能塗出漂亮顏色的酒精性麥克筆。色彩數量豐富，而且即使重疊上色也能維持鮮豔的發色。乾燥速度快，所以能快速描繪畫作。在此將介紹作者設計畫稿和創作插畫時愛用的2種麥克筆。

Copic Ciao

這是價格合理、顏色數量經過嚴選，適合入門者的麥克筆。Copic Ciao的2種筆尖（筆頭）和Copic Sketch相同。

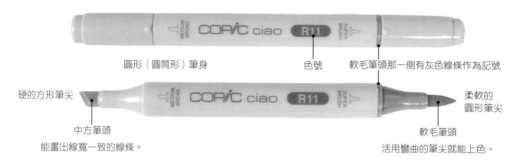

圓形（圓筒形）筆身 　　色號　　軟毛筆頭那一側有灰色線條作為記號

硬的方形筆尖

中方筆頭
能畫出線寬一致的線條。

柔軟的圓形筆尖

軟毛筆頭
活用彎曲的筆尖就能上色。

Copic Ciao（全180色）

Copic Ciao的特徵是圓形筆蓋上有小溝槽。酒精容易揮發，所以使用後要確實蓋上筆蓋。

Copic Sketch

這是適合專家使用，顏色數量準備最多的麥克筆。和Copic Ciao相比，是屬於較粗的橢圓形筆身。

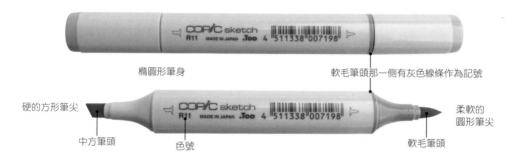

橢圓形筆身 　　　軟毛筆頭那一側有灰色線條作為記號

硬的方形筆尖

中方筆頭　　色號

柔軟的圓形筆尖

軟毛筆頭

Copic Sketch（全358色）

Copic Sketch的橢圓形筆蓋有標記色號以及色名。

看懂色號

❶ 色調記號

英文記號。標記了色彩名稱的簡寫。

❷ 色彩系統

分成0～9的10個階段。色彩鮮豔度的標準。

❸ 明度

分成000／00／0～9的12個階段。表示色彩的明亮度。

❹ 色名

標記了以英文表現色彩性格的名字。

❹ Copic Ciao在條碼側有標示色名。 ❶❷❸

❶ 色調記號…表示大略色相（色調）的英文記號

色相是指紅色、黃色、藍色等大略的色調。COPIC的特徵是除了基本的10種分類外，大地色和灰色（4種分類）也相當豐富。

❷ 色彩系統…用來分類色相的號碼

COPIC是將色相分成0～9的10個階段。10個階段中，從0～3有越來越暗淡的傾向。4～9則統整為鮮豔度和明暗的標準。
＊大地色各個色彩系統的色調沒有連續性。

❸ 明度…表示色彩深淺的數字

COPIC將一個色彩系統分成000／00／0～9的階段（淺色～深色）。數字越大明度越低，就會形成陰暗（深）的顏色。
＊中性灰的12個階段是基準。螢光色的色號法則有所不同。

❹ 色名…傳達色彩形象的名字

COPIC替能夠刺激大家創作欲望的色彩名字添加上英文，能看到經常使用、平易近人的名字，以及一些獨特的名字。
＊本書使用的20色色名刊載於P.6～7。

本書使用的 Copic Ciao20 色色號

將色調記號排成圓形就會形成 10 色色相環

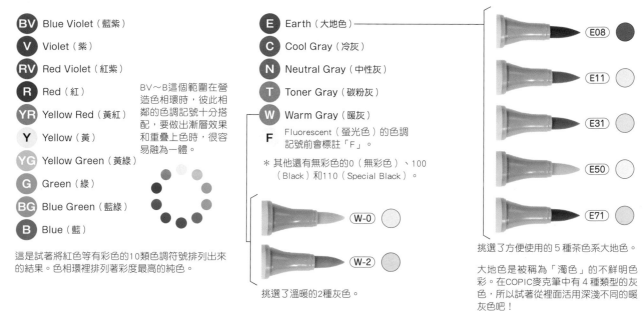

BV　Blue Violet（藍紫）

V　Violet（紫）

RV　Red Violet（紅紫）

R　Red（紅）

YR　Yellow Red（黃紅）

Y　Yellow（黃）

YG　Yellow Green（黃綠）

G　Green（綠）

BG　Blue Green（藍綠）

B　Blue（藍）

BV～B這個範圍在營造色相環時，彼此相鄰的色調記號十分搭配，要做出漸層效果和重疊上色時，很容易融為一體。

這是試著將紅色等有彩色的10類色調符號排列出來的結果。色相環裡排列著彩度最高的純色。

E　Earth（大地色）

C　Cool Gray（冷灰）

N　Neutral Gray（中性灰）

T　Toner Gray（碳粉灰）

W　Warm Gray（暖灰）

F　Fluorescent（螢光色）的色調記號前會標註「F」。

＊ 其他還有無彩色的0（無彩色）、100（Black）和110（Special Black）。

W-0

W-2

挑選了溫暖的2種灰色。

E08
E11
E31
E50
E71

挑選了方便使用的 5 種茶色系大地色。

大地色是被稱為「濁色」的不鮮明色彩。在COPIC麥克筆中有 4 種類型的灰色，所以試著從裡面活用深淺不同的暖灰色吧！

為什麼使用 20 色就什麼都能描繪？！

從10類色調記號中挑選了7類。混色時也想要有難以營造的特殊顏色，所以大膽地省略了G（綠色）。綠色系選擇了BG34（較深）和YG11（較淺），所以能應付葉子的顏色。若選擇B（藍色）的淺色，可以透過B和Y的混色形成YG（黃綠色）；而YG11是經常使用的顏色，所以也將其加入。食物中很少有鮮豔的藍色，因此選擇了BV（藍紫）的2色，而B（藍）則只集中在1個顏色。同時也充實了要在角色皮膚和食物色調中活用的R（紅色）和E（大地色）這2類顏色。

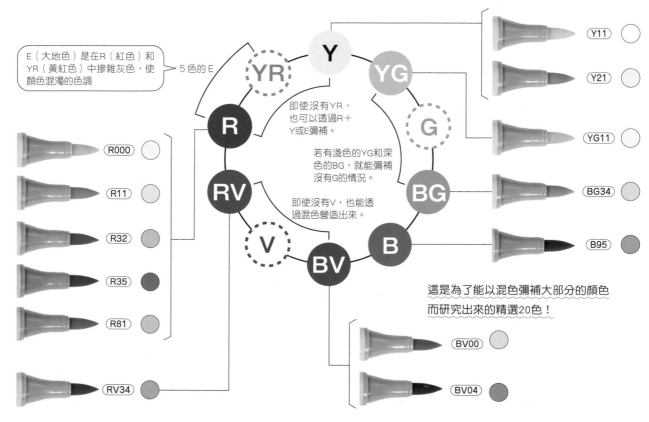

E（大地色）是在R（紅色）和YR（黃紅色）中摻雜灰色，使顏色混濁的色調

5色的E

即使沒有YR，也可以透過R＋Y或E彌補。

若有淺色的YG和深色的BG，就能彌補沒有G的情況。

即使沒有V，也能透過混色營造出來。

Y
YR
YG
R
G
RV
BG
V
B
BV

Y11
Y21
YG11
BG34
B95
BV00
BV04

R000
R11
R32
R35
R81
RV34

這是為了能以混色彌補大部分的顏色而研究出來的精選20色！

從膚色到布丁都能使用大地色

E（大地色）是在R（紅色）和YR（黃紅色）中摻雜灰色的茶色系色調群。在自然素材中經常看見茶色色調，是能廣泛使用在質感表現上的顏色。

＊大地色在色彩系統中沒有連續性，是根據明度的關係匯集在一起。

掌控大地色的人就掌控了COPIC麥克筆！

5色的E（大地色）

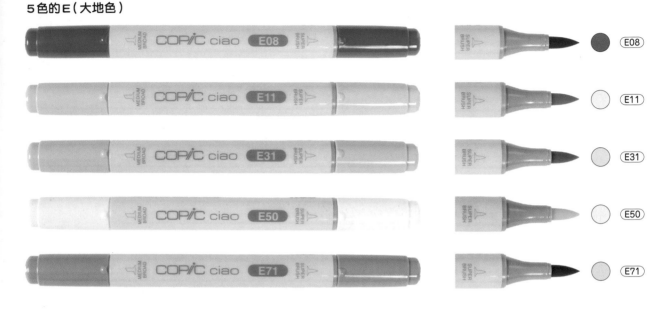

E08

E11

E31

E50

E71

能表現出自然的色調

蘋果

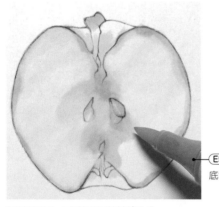

E50
底色

這是將切成1/2個的蘋果快速塗上色調的階段（參照P.32）。

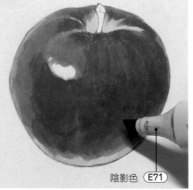

陰影色　E71

在逼真的蘋果陰影部分，要活用E71的茶色來描繪（參照P.36）。

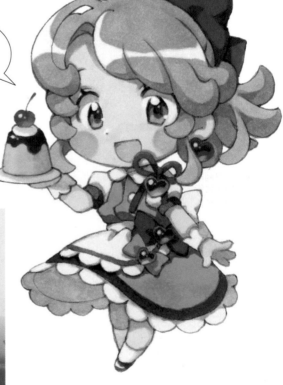

我的皮膚和布丁都是活用大地色上色的喔！

從皮膚、頭髮的固有色到陰影色的表現

皮膚

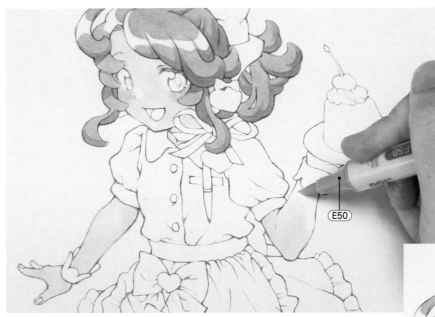

頭髮

金髮的底色使用E31。這是清爽的淡茶色，也是很推薦的顏色。

底色和蘋果的斷面顏色一樣都是E50。這是能應用在各種淺色場景的萬能顏色。若使用在皮膚上，就會變成稍微帶點黃色的健康色調。

以紅色的R81將深色陰影上色後，利用大地色的E11加上淺色陰影。以E11在R81上色的區域重疊上色，使顏色融為一體後就會很漂亮。

大地色是將顏色連接起來的方便顏色

透過色相環表現色調記號的示意圖

E（大地色）是在R（紅色）和YR（黃紅色）中摻雜灰色，使顏色混濁的色調。

Y（黃）

YR（黃紅）

R（紅）

準備好紅褐色、米白色、赭黃色這種好用的色調。遇到底色和陰影色等需要將顏色混合、連接起來的情況時，就會發揮很大的作用。

＊固有色…物體本身擁有的獨特色調稱為「固有色」。在陽光下（白光），不受附近其他物體顏色影響的狀態下能看見的顏色。

布丁

布丁的底色是利用 Y11 和 E50 進行漸層上色形成的。

使用 R11 上色的部分。

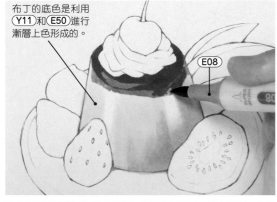

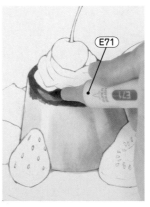

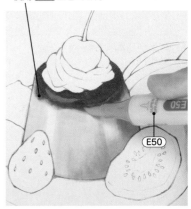

為了在焦糖醬營造出深色色調，先以紅色的R32塗上底色，之後以E08在其上面重疊上色，當作底色。E和Y（黃色）及R（紅色）非常搭配。

為了將焦糖色加深，以E71重疊上色。在布丁上方呈現出黏稠的凝固感。

以R11表現焦糖滲出的顏色後，再以E50重疊上色，將焦糖和布丁部分的顏色連接起來。

11

1 平塗(塗滿)

7 完成平塗。這是以迅速揮掃且直橫交替的上色方式來描繪的範例。

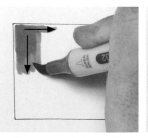

1 使用R32。從左上開始橫向上色後,接著直向快速上色。

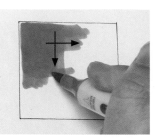

2 要在相同區域疊塗時,為了避免重疊部分顏色太深,要以弱~中左右的力道上色。

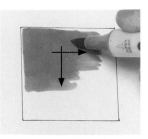

3 慢慢擴展範圍,同時以直橫交替的方式上色,這樣就不容易出現顏色不均的情況。

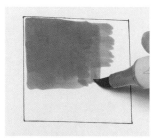

4 即使有些發白的區域,因為之後會再以直線和橫線填補,所以不用在意。

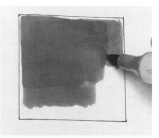

5 在墨水未乾時,可以進行適度的深淺平塗,所以大多使用這個方法描繪。

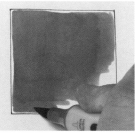

6 為了避免輪廓和邊角的部分出現超塗的情況,要以軟毛筆頭的筆尖快速修整。

4 完成平塗。這是像畫圓一樣,以一圈一圈上色的方式來描繪的範例。

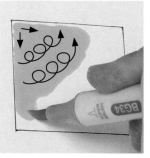

1 使用BG34。以軟毛筆頭的筆尖畫圓圈,從左上開始上色。

2 這是大致完成第1次平塗的階段。第2次上色消除顏色不均勻的部分後,就會變成一樣的深淺。

3 像畫圓一樣重疊上色收尾。第2次上色為了使顏色變深,可以選擇比目標顏色還要淺一階的顏色。

以平塗塗上底色的範例

＊角色的繪製過程在
P.128～137

①在瀏海部分以R11畫出高光的大略線條,再塗上底色。

②順著形狀以E31平塗。劃分出每個髮束的髮流區塊,以輕輕揮掃的方式上色。

2 暈色

7 完成暈染。

1 以E50平塗。利用直橫交替的上色方式畫出均勻的底色。

2 在墨水未乾時，以R11畫出斜線上色後，就會呈現出輕柔、模糊不清的感覺。

3 以R32在之前暈染的部分畫出纖細的斜線。

以能夠形成間隙的間隔畫線。

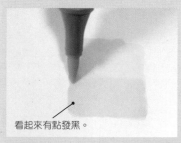

剛上色不久的顏色有點發黑？

因為COPIC的墨水會滲透到紙張裡，所以剛塗好的顏色看起來色調有點發黑。若碰觸紙張覺得涼涼的，就是墨水還未乾掉的狀態。

看起來有點發黑。

乾掉後顏色會變淺。暈色要在墨水未乾時進行。

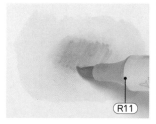

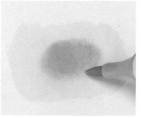

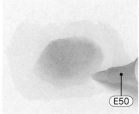

4 以R11上色，讓顏色融為一體。這是在臉頰加上紅暈的基本畫法。

5 像要暈染深紅色R32畫出的線條筆觸一樣，以R11上色，這樣就能描繪得很順暢。

6 要繼續暈染時，以底色將紅色部分的外側融為一體，就會更有效果。

利用暈色描繪臉頰顏色的範例

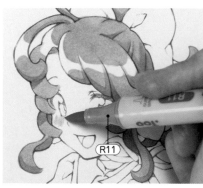

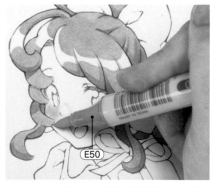

①先以R11描繪臉頰的紅暈。以軟毛筆頭的筆尖上色。這個方法比較容易控制暈色的範圍。

②以E50塗上底色。像要拉長臉頰的紅暈一樣，先上色再暈染。

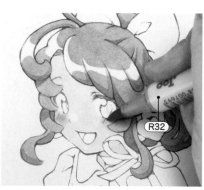

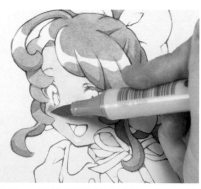

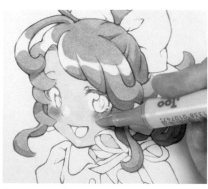

③以R32添加紅暈。使用軟毛筆頭的筆尖畫出斜線。

④以R11將斜線筆觸盡量暈染開來，讓顏色融為一體。

⑤再以E50暈染，進行調整。

3 漸層上色

濃

↓ (R81)

淡

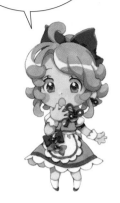

以迅速揮掃的方式加快速度上色，塗完後就會變成淺色！

1色的漸層上色（濃→淡）

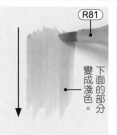

(R81)

下面的部分變成淺色。

1 直向畫出一致的線條後，以迅速揮掃的方式從上往下上色。

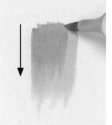

2 為了讓上面的部分顏色變深，重疊畫上較短的第2次線條。

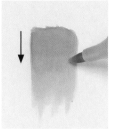

3 重疊畫上第3次的短線條，調整後便完成。

2色的漸層上色（R→E）

(R81)

(E11)

1 以R81從上往下進行漸層上色。稍微留出間隔，再以E11從下往上採取同樣方式迅速上色。

2 為了讓下方顏色變深，以E11重疊上色。

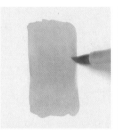

3 以R81在2色重疊部分快速疊塗，使顏色融為一體。

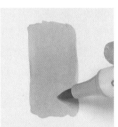

4 為了遮住從下往上重疊的部分，以E11上色，讓2色順暢地連接起來。

3色的漸層上色（使用E將2色連接起來）

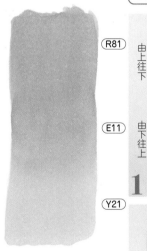

(R81)

(E11)

(Y21)

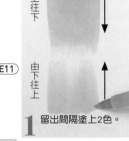

由上往下

由下往上

1 留出間隔塗上2色。

(E11)

2 像要遮住2色一樣，在中間上色。

為了讓上下顏色好好地融為一體，要上色2～3次。

3 上色方法和2色的漸層上色一樣。在R81和Y21之間使用E11上色，以混雜2色的方式，將顏色連接起來。E11是有點黃紅色的色調，所以和R81、Y21非常搭配，可以形成美麗的3色漸層。

(E11)

4 試著將顏色稍微塗深一點！

(R81)

5 以R81疊塗，調整顏色。

利用漸層上色營造底色～固有色的範例　布丁和生菜

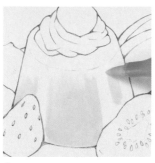 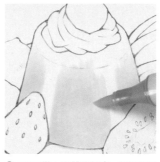 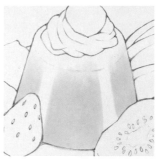

① 以Y11進行漸層上色，將布丁塗上底色。為了營造出上面是淺色，下面是深色的狀態，以直向方式上色。

② 以E50從上方開始疊塗，進行漸層上色。像稍微從上方蓋下來一樣，以直向方式上色。

③ 這是以E50上色，營造出布丁的底色，並和Y11的顏色連接起來的階段。

④ 在布丁的陰影顏色使用Y21和R11，再以E50讓顏色融為一體，完成平滑的漸層。

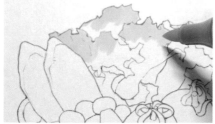 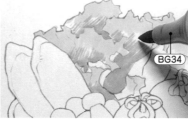

① 以Y11將生菜的葉尖塗上底色。

② 像畫斜線一樣，以BG34輕輕上色。先從以Y11上色的部分開始，快速重疊上色，做出顏色稍微重疊在一起的感覺。事先以斜線上色後，BG34的顏色就不會太深，所以容易做出漸層上色。

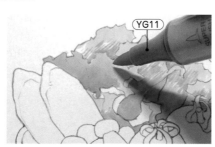

③ 像要暈染BG34部分的筆觸一樣，以YG11畫圈圈上色，進行漸層上色。

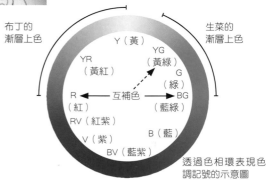

布丁的漸層上色

生菜的漸層上色

Y（黃）
YR（黃紅）　　　YG（黃綠）
R（紅）　　互補色　　G（綠）
　　　　　　　　　　BG（藍綠）
RV（紅紫）
V（紫）　　B（藍）
BV（藍紫）

透過色相環表現色調記號的示意圖

＊互補色是指在色相環所看到的，如同紅色和藍綠色一樣處於完全相反位置的顏色關係。將互補色用在相鄰情況時，就會變成太過強烈的搭配（參照P.16）。像下方用於漸層上色的紅色和黃綠色那樣，稍微錯開色相環中的綠色，選擇淺色色調配色的話，就能形成高雅的搭配。

將互補色連接起來…3色的漸層上色

以黃色將紅色和黃綠色連接起來

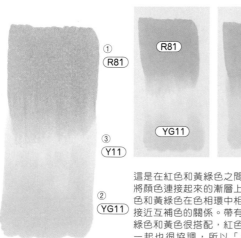

① R81
③ Y11
② YG11

R81
YG11

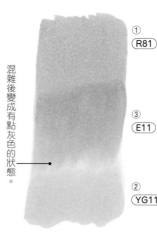

Y11

混雜後變成有點灰色的狀態。

這是在紅色和黃綠色之間塗上黃色，將顏色連接起來的漸層上色範例。紅色和黃綠色在色相環中相隔很遠，是接近互補色的關係。帶有黃色感的黃綠色和黃色很搭配，紅色和黃色放在一起也很協調，所以「黃綠色和紅色」看起來順利地連接在一起。

以E將紅色和黃綠色連接起來

① R81
③ E11
② YG11

E11

這是以E11將紅色和黃綠色連接起來的漸層上色範例。E11是有點黃紅色的色調，所以和紅色的R81配起來很協調。黃綠色的YG11也包含黃色，所以能和E11順利地融為一體。

4 重疊上色

以BV00疊色3次的範例

上色1次　　上色2次　　上色3次

應用平塗和漸層上色的方法後，再進行重疊上色。為了避免滲透，疊色時要靜候1～5分鐘左右，等墨水乾掉。試著觸摸上色的部分，若沒有涼涼的感覺，就是墨水已經乾掉的狀態。混合顏色時，要在墨水未乾之前迅速疊塗。

以同樣顏色上色1次～重疊上色3次

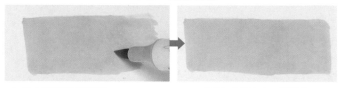

1 往旁邊平塗出細長形。

靜候1分鐘左右，等墨水乾掉。

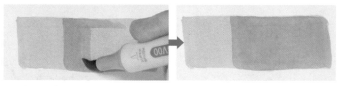

2 留下左邊三分之一的部分，重疊上色第2次。

等待墨水乾掉。

3 第3次重疊上色。為了容易理解疊上去的顏色變化，在此試著挑選了淺色作為範例。

重疊上色的使用時機範例

如果是基本的重疊上色，要等先前塗上的顏色充分乾掉後再進行。

等先前塗上的顏色乾掉後再疊塗　　　塗上顏色後馬上疊塗

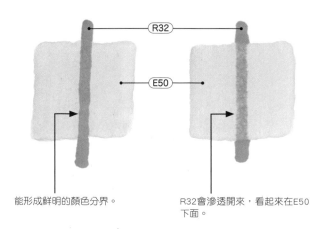

R32

E50

能形成鮮明的顏色分界。

R32會滲透開來，看起來在E50下面。

＊根據先前塗上的顏色乾掉的情況，重疊線條的滲透程度會有所改變。

將互補色重疊上色（混色）

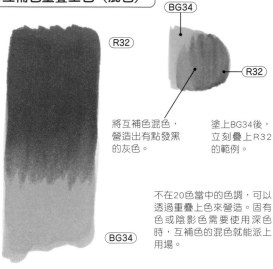

BG34

R32

R32

BG34

將互補色混色，營造出有點發黑的灰色。

塗上BG34後，立刻疊上R32的範例。

不在20色當中的色調，可以透過重疊上色來營造。固有色或陰影色需要使用深色時，互補色的混色就能派上用場。

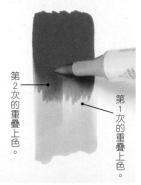

第2次的重疊上色。

第1次的重疊上色。

1 塗上紅色後，馬上疊塗綠色。

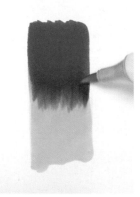

2 這是以綠色重疊上色3次的階段。

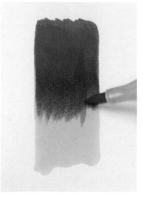

3 以紅色重疊上色後再混色。

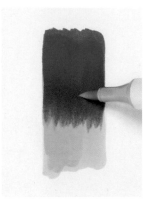

4 再次疊塗綠色，調整灰色的色調。

利用互補色的重疊上色營造固有色～陰影色的範例

R11
R32

①畫出深淺不同的紅色。

① 小黃瓜的外皮以R32和R11重疊上色。透過有互補色關係的顏色（紅色和藍綠色）進行混色，營造出固有色的深綠色。②以BG34重疊上色，斷面的邊緣也要上色。③④⑤利用混色營造出斷面的顏色再收尾。

透過色相環表現色調記號的示意圖

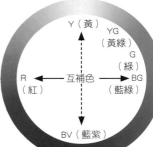

Y（黃）
YG（黃綠）
G（綠）
R（紅）　互補色　BG（藍綠）
BV（藍紫）

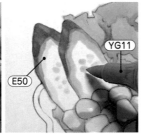

E50　YG11

②以藍綠色重疊上色。　③E50＋YG11的混色。

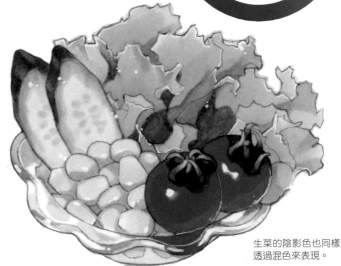

④以E50的中方筆頭重疊上色。　⑤以YG11的中方筆頭重疊上色。

生菜的陰影色也同樣透過混色來表現。

＊小黃瓜的繪製過程在P.69。生菜的繪製過程在P.66～71

專欄 ## 因紙張差異形成的顏色變化…等平塗乾掉後再重疊上色時

影印紙

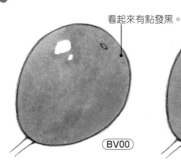

看起來有點發黑。

BV00

剛上色後　　墨水乾掉的階段（大約經過5分鐘）　　以其他顏色重疊上色後即完成。

不論是哪一種紙張，以BV00剛上完色時，顏色看起來都很深，但乾掉後就會有點發白。要將這個有點發白的效果活用在有粉附著的部分。薄的影印紙會呈現出像水彩一樣的淺色（四大基本技巧的步驟是使用影印紙）。VIFART水彩紙會確實吸收墨水，能呈現出鮮豔清晰的顏色，非常好看。根據個人喜好去選擇吧！

試著將一顆葡萄上色看看。影印紙會呈現出稍微淺淺的發色。

VIFART 水彩紙（細紋）

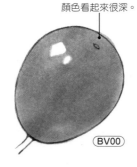

顏色看起來很深。

BV00

剛上色後　　墨水乾掉的階段（大約經過5分鐘）　　以其他顏色重疊上色後即完成。

想要讓顏色扎實地留在紙上時，有厚度的紙張是適合的選擇。

＊葡萄的繪製過程在P.44～55

在此介紹畫線的筆、紙張，以及加上高光需要的白色畫材等本書所使用的工具。

畫線

Copic Multiliner代針筆　深褐色　0.3mm

深褐色的線寬有5種類型，分別是0.03mm／0.05mm／0.1mm／0.3mm／0.5mm。

Copic Multiliner代針筆　深褐色　0.03mm

筆蓋上有標記線寬。

Copic Multiliner代針筆（黑色）的線寬範例

0.03mm
0.05mm
0.1mm
0.3mm
0.5mm
0.8mm
1.0mm

黑色有7種類型的線寬。

使用乾掉後具有耐水性的顏料墨水。這是耐水性描線筆，使用此款筆描繪線條後，即使以Copic Ciao等畫筆在其上面塗色，線條也不會溶掉。從全部10色當中，挑選了深褐色的0.3mm和0.03mm來使用。

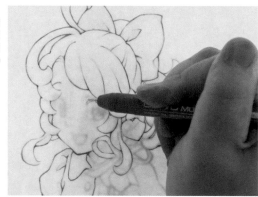
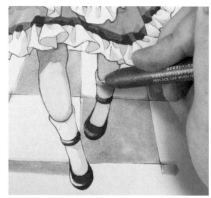

大塊的輪廓形狀是使用0.3mm，眼睛等區域則是使用0.03mm。

收尾時以0.03mm的Multiliner代針筆調整。

加入白色

◀COPIC遮覆液（附筆刷）6ml

▲三菱Uni-Ball Signo粉彩鋼珠筆AC 白色

◀雖然是不透明的白色，但有適當的透明感。要描繪小圓點和細線條時相當方便。

◀這是不透明且下面的顏色不會滲透開來的強烈白色畫材。細筆刷可以拿來修正超塗的部分，或是加上範圍寬廣的高光。

智慧型手機使用的 App
…來使用 COPIC Collection 吧！

在智慧型手機安裝COPIC Collection應用程式活用看看吧！登錄好自己擁有的COPIC色號後，就能馬上確認色號一覽表。當程式讀取到使用者拍攝的照片，就會提出建議，告訴使用者畫面中的顏色和COPIC的哪一個顏色比較接近，還可以在購入清單中追加喜歡的顏色。也能搜尋有販售COPIC的商店資訊。

＊互補色是指在色相環中一看就處於完全相反位置的顏色關係。P.17有詳細解說。

▲可以選擇並顯示自己擁有的COPIC，所以描繪插畫進行色彩計畫時非常方便。點選進行筆種類，就能鎖定COPIC的種類（Sketch、Ciao或是補充墨水）。

▲在色彩系統中能看到顏色塗在紙張上的狀態下的顏色範本（上色1次、2次、3次的色調）。選好的顏色，再點選互補色，就會跳出幾個該色的候選互補色，能作為配色的參考。

描繪草圖、草稿或大略構圖

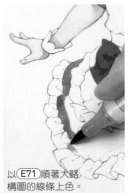

以 E71 順著大略構圖的線條上色。

自動鉛筆或橡皮擦就使用手邊現有的東西。除了草圖、草稿之外，在描繪途中也會使用這些工具。在要上色的範圍先以自動鉛筆畫出大略構圖，會比較容易描繪。

選擇紙張

影印紙　　　　　VIFART水彩紙（細紋）

本書使用2種紙張。在薄的影印紙上色時，墨水會穿透到背面，所以要鋪疊4～5張紙墊在底下。稍微有厚度的水彩紙或畫用紙，墨水也可能滲透到背面，所以有墊在底下的紙張就能放心描繪。

補充墨水

①取下兩側的筆蓋，以專用鑷子夾住中方筆頭的筆尖根部。
＊以Copic Ciao為例說明補充墨水的步驟。

②為了避免墨水噴濺，要特別小心，慢慢地抽出筆尖。先暫時放置在紙上，以免弄髒筆尖。

③取下COPIC補充墨水的螺紋式蓋子，將噴嘴插入筆管。

④輕壓COPIC補充墨水的筆身，讓Copic Ciao的棉質筆芯吸收墨水。

⑤以鑷子將中方筆頭插回筆管恢復原狀。

▲COPIC補充墨水 12ml

E50 Egg Shell

筆蓋上有標記色號和色名。

▶鑷子

若介意在紙上塗色後出現的飛白狀況，就可以補充墨水。一次能補充的墨水標準，以Copic Ciao來說大約是1.4ml，Copic Sketch大約是1.8ml。墨水可能會噴濺到周圍，先鋪上不要的紙張再進行作業。筆尖變形很難描繪時，可以更換新的筆尖。

◀替換用的軟毛筆頭。也可以事先準備好中方筆頭。

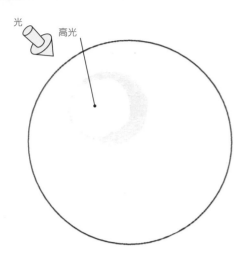

光

高光

一般房間中有數個照明設備，但想要盡量以簡單形式思考陰影的部分，所以在此假設是一個光源照射在物體上。本書將物體的陰影和影子統一標示為「陰影」。這一頁的「陰影」是指光線沒有照射到物體的部分、光源相反側的陰暗範圍的背光處。影子則是物體投影在桌子或地面上的暗色形狀。

＊ 光源…像太陽或照明器具一樣會發光的物體。在此簡化以光來說明。

◀ 光從畫面的左斜上方將球照亮。首先決定最亮的高光位置。以最亮的紙張白底表現高光。一開始可以將紙張白底範圍留大一點。

＊ 最亮的部分和高光可能在不同區域形成，但在此先視為同一個區域。

以光亮面和陰影面的2色來表現球

這是以E50將光亮面塗上底色，墨水乾掉後在陰影面以E31重疊上色的範例。基本上光亮面的明度高，要使用明亮的顏色。

試著將光和陰影的面單純化。光從眼前照射，明亮的光亮面範圍寬廣，陰影面則呈現纖細的月牙形。

光從斜上方照射時，陰影面會變成漂亮的月牙形。

光從物體背後照射的狀態，稱為「逆光」。陰影面的範圍變廣，繞到背後的光亮面變成月牙形。

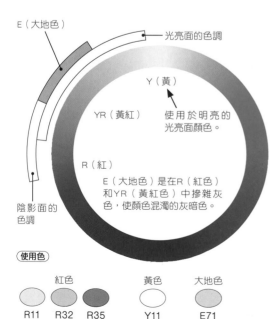

E（大地色）

光亮面的色調

Y（黃）

YR（黃紅）

使用於明亮的光亮面顏色。

R（紅）

E（大地色）是在R（紅色）和YR（黃紅色）中摻雜灰色，使顏色混濁的灰暗色。

陰影面的色調

使用色

紅色　　　　　　黃色　　　大地色

R11　R32　R35　　Y11　　E71

以光和陰影來思考蘋果顏色

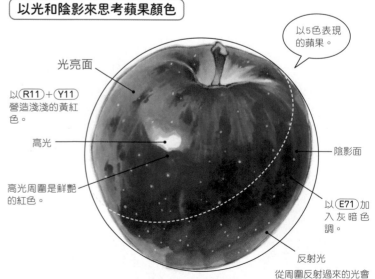

以5色表現的蘋果。

光亮面

以 R11 ＋ Y11 營造淺淺的黃紅色。

高光

陰影面

高光周圍是鮮艷的紅色。

以 E71 加入灰暗色調。

反射光

蘋果的粗略形狀是球狀，所以試著分成光亮面和陰影面來思考。光亮面使用較多的淺色和鮮艷顏色，陰影面則使用較多的深色和灰暗顏色來描繪。

從周圍反射過來的光會照射在物體上，所以使用這個光增加立體感。

球的基本上色方法

利用平塗和暈色等方法將球塗上顏色吧！
使用W-0、W-2這2個暖灰色。

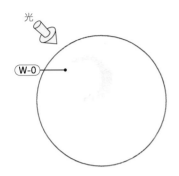

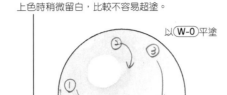

上色時稍微留白，比較不容易超塗。

以 W-0 平塗

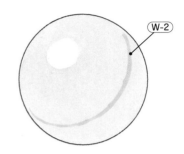

W-2

1 留下範圍較大的高光，再描繪大略構圖。
COPIC的顏色會滲透，能削減高光的範圍，要事先考慮這種情況。

2 順著球形上色。趁墨水未乾時，交替塗上弧形筆觸。

3 畫出陰影的邊界線，決定陰影範圍。

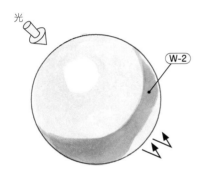

以 W-0 暈色

4 留下反射光的部分，將陰影上色。

5 以W-2在反射光部分上色，像畫斜線一樣，加上薄薄的一層陰影。

6 以W-0暈染反射光畫○的部分，讓顏色融為一體即完成！！

試著增加質感

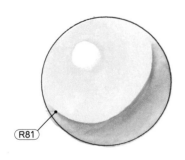

R81

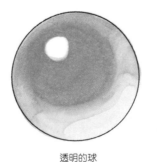

透明的球

正中間的倒映使用 W-2
重疊上色。

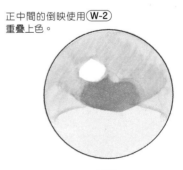

珍珠

這是在陰影的邊界線加上顏色，做出和陰影色不同色調的範例。在此是加入R81，試著找尋搭配性良好的顏色也會很有趣。白球的素材會讓顏色看起來很豐富。

如果是透明的球，高光周圍會變暗，下方會變亮。替角色的眼睛上色時，要注意這個部分再描繪。

珍珠的表面光滑，周圍容易產生倒映。下半部分有桌子等物件的倒映。可以將下面營造出有點發白的感覺，在正中間加入深色倒映。

接下來就試著描繪作為各種物體基礎形狀的 **4** 個基本形

1 球

紅球和P.20「以光亮面和陰影面的2色來表現球」的畫法一樣。圓形水果或角色頭部的粗略形狀都是球,所以思考光和陰影的方法是相同的。

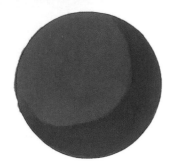

使用色

R35 (底色的顏色)

E08 (陰影色)

以3色試塗,再縮減到2色。

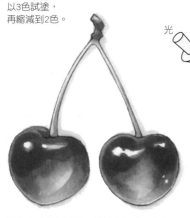

光

櫻桃在光亮面要使用鮮豔的深色。陰影面的右下則使用了降低鮮豔度的配色。

角色頭部也是以球作為基礎。

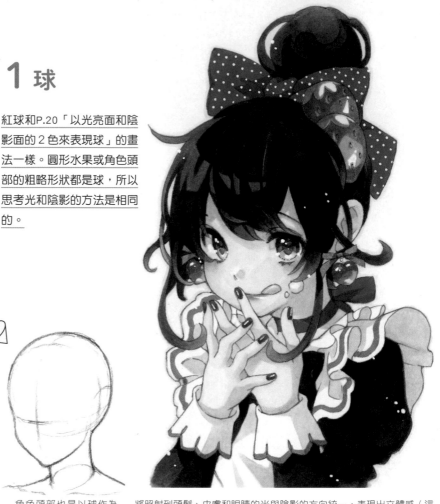

將照射到頭髮、皮膚和眼睛的光與陰影的方向統一,表現出立體感(這是《COPIC麥克筆作畫的基本技法(ISBN:9789579559188)》P.84的黑髮女孩範例,使用C-4和T-6等顏色)。

以2色描繪球的步驟

為了讓用於陰影色的大地色(E08)和底色的紅色融為一體,在步驟**5**的陰影色上面疊上底色(R35),再進行收尾。「最後上色的COPIC顏色容易呈現在眼前」,所以會形成帶有紅色感的陰影色。

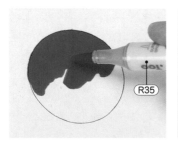

1 順著球形,交替塗上弧形筆觸。使用軟毛筆頭的筆尖平塗(塗滿)。

2 仔細地上色,從上往下塗上底色的顏色。

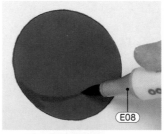

3 以陰影色畫出邊界線,決定陰影的範圍。

4 從陰影的邊界線往下,以陰影色進行重疊上色。反射光的部分稍微留下一些區塊不上色。

5 在陰影色上面疊上底色的顏色,讓陰影色融為一體。

6 稍微增添一點塗上底色時掉色的陰影色,再進行收尾。

2 立方體

使用色

（底色的顏色）
E50

（側面的顏色）
E31

（陰影色）
E11

描繪淺色的斷面顏色時要特別注意，不要呈現過於發白的感覺！

上面是金黃色，但因為是光亮面，所以要留下明亮的底色顏色。

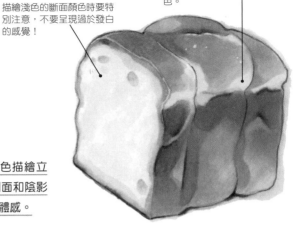

以較明亮的3色大地色描繪立方體的三個面。將側面和陰影色重疊上色，表現立體感。

山形吐司的配色和立方體一樣。

以3色描繪立方體的步驟

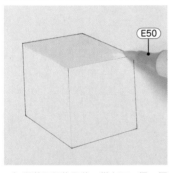

1 順著平坦的形狀，從上面一個一個平塗底色的顏色。

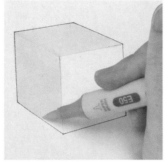

2 左側面也是以直橫交替的方式，像畫線一樣進行平塗。

3 將右側面的邊角等區域上色時，注意不要超塗。

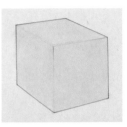

4 這是將三個面塗上底色的階段。分別將上面、左、右側面上色後，就能看見面的邊界。

5 以E31在左側面重疊上色，要以直橫交替的方式上色。

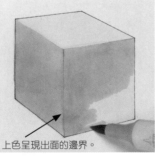

上色呈現出面的邊界

6 右側面也以E31疊色。為了避免顏色過深，以快速揮掃的方式上色。

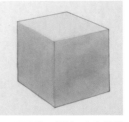

7 這是將二個側面上色的階段。稍微等待墨水乾掉。

E11

8 在右側面以陰影色重疊上色。

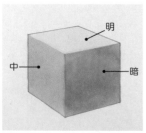

明
中
暗

9 這是塗上陰影色的階段。在三個面做出明度的差異，添加立體感的練習，在描繪箱型物體時也非常有用。

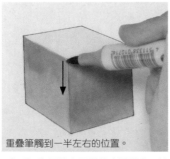

重疊筆觸到一半左右的位置。

10 為了讓上面看起來更明亮，以E31從面的邊界往下上色。

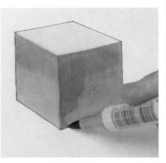

11 右側面也要重疊上色。在亮度上做出差異，清楚呈現出面和面的邊界。

完成

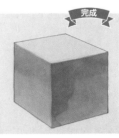

12 收尾讓面和面的邊界或邊緣部分的線條更分明。

3 圓柱(圓筒)

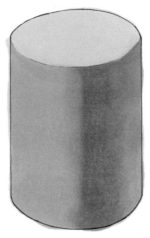

使用色

（底色的顏色）
YG11

（側面的顏色）
BG34

（深色陰影色）
R32

（陰影色）
R81

利用互補色混色形成的灰色表現陰影色。

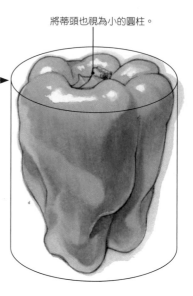

將蒂頭也視為小的圓柱。

青椒完全裝入圓筒中。

蔬菜的粗略形狀若也將蒂頭部分以圓柱或圓筒來捕捉的話，就容易掌握深淺層次和立體感。試著將藍綠色和紅色混色，使陰影的邊界線變暗。

以4色描繪圓柱的步驟

YG11

1 使用淺的黃綠色塗上底色。上面塗平，側面要順著直向和曲面上色。

BG34

2 在側面以BG34重疊上色。

R81

3 在側面的一半之處疊上陰影色。

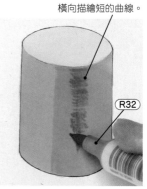
橫向描繪短的曲線。
R32

4 以深色陰影色在陰影的邊界加入細線。

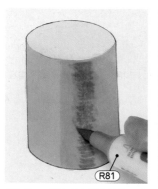
R81

5 以R81疊上線條進行暈染，填補深色陰影色的線條間隙。

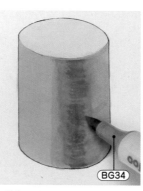
BG34

6 為了讓塗在側面的陰影色呈現出漸層效果，以BG34讓顏色融為一體再收尾。

布丁也視為圓筒來捕捉形狀，就會浮現出圓筒將物體包圍住的空間印象。

角色的手臂、袖子和手指等部位是以圓柱（圓筒）作為基本形。

4 圓錐

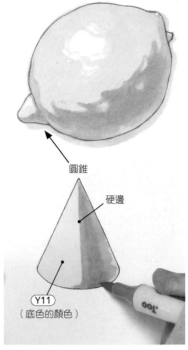

圓錐

硬邊

使用色

（底色的顏色）

Y11

R81

（陰影色）

R11

Y21

使用黃色和紅色混色後的光滑漸層上色來表現陰影色。暈染陰影的邊界線，做出柔和表現。

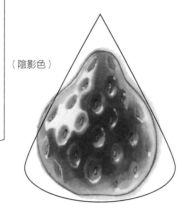

草莓的基本形是圓錐。將光亮面和陰影面套用在基本形後，就很容易理解。

Y11
（底色的顏色）

這是清楚表現出陰影邊界線的範例。塗上底色後，在陰影側疊上R81＋R11。之後再以Y21讓顏色融為一體，將陰影變成黃紅色。

以4色描繪圓錐的步驟

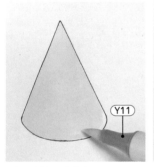

Y11

1 以黃色塗上底色。

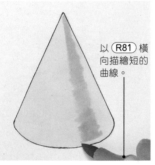

以 R81 橫向描繪短的曲線。

2 在陰影邊界線畫出細的鋸齒狀。

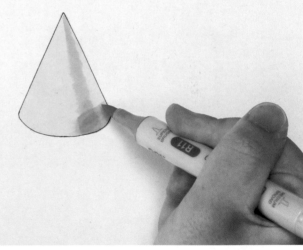

3 像要蓋住陰影面一樣，以R11拉長R81的顏色。可以順著曲面以揮掃方式上色。

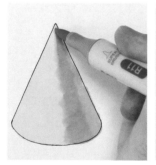

4 這是以R11由下往上上色，拉長R81顏色的階段。

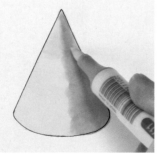

5 以Y11在陰影的邊界線疊塗。光亮面也要上色，重疊到一半的位置。讓顏色融為一體，消除紅色感，將黃紅色的漸層上色做出光滑效果。

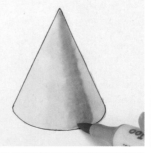

6 在陰影邊界線的周圍區域再次使用R81重疊上色，並進行漸層上色。橫向描繪短的曲線。

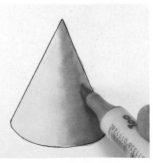

7 以Y21讓陰影面的顏色融為一體，做出光滑的漸層效果即完成。

＊這是使用本書選擇的20色進行重疊上色形成的色卡。為了知道重疊的顏色，等待最先塗抹的顏色充分乾掉後，再疊上下一個顏色。

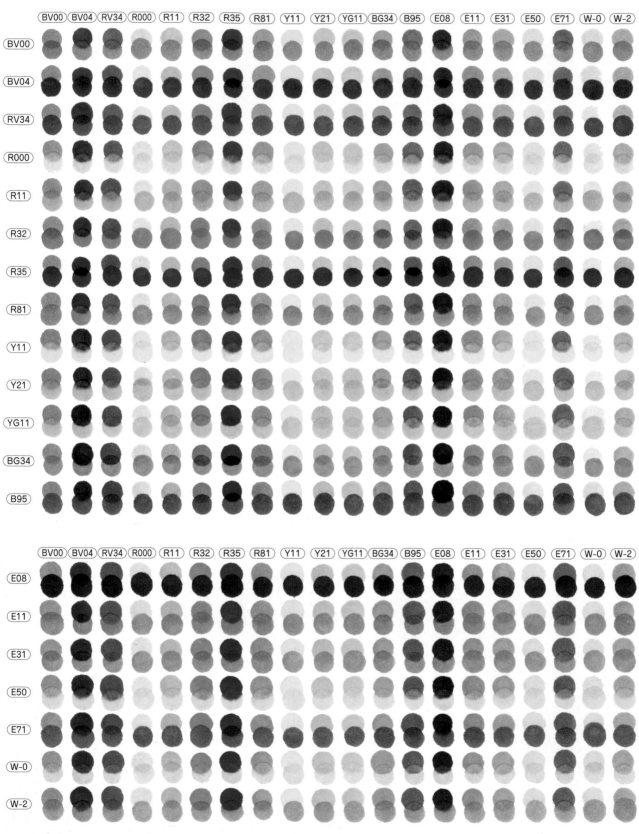

第2章 試著將水果和蔬菜上色

在這個章節會應用第1章學過的上色方法，解說各種水果的畫法。

一個水果使用的顏色僅有5～6色，會以容易理解的步驟去完成。

從線稿到使用COPIC上色的流程，是塗上物件的底色、在底色上進行漸層上色或重疊上色、收尾上色，描繪完成這樣的步驟。並不是一次就做出想要達成的顏色，而是一點一點接近期望的顏色後，再形成美麗的色調。

雖然在此藉由重疊上色形成的配色和漸層上色，會出現有點顏色不均的感覺，卻能在水果和蔬菜等物件的質感表現上發揮作用。

同時還將焦點放在「蘋果」上，從整顆蘋果到切片的蘋果，仔細地介紹各種畫法。而且為了向各位讀者傳達平塗、漸層上色和重疊上色的技巧，也會以容易理解的方法進行解說。

以整顆、半顆、切成 1/4、1/8 個的形式描繪蘋果

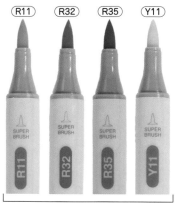

蘋果皮的顏色　　果肉的顏色　蒂頭的顏色

從一整年都能取得，可說是水果代表的蘋果開始練習上色吧！在此將改變蘋果的切法，添加描繪上的變化。切片蘋果也能使用於之後描繪的甜點裝飾上。

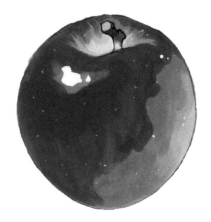

整顆（繪製過程在P.29～31）

使用色

R32　Y11　R11　R35　E71

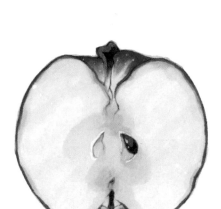

切成1/2個（繪製過程在P.32～33）

使用色

Y11　R11　E50　R35　R32　E71

切成1/4個（繪製過程在P.34）

使用色

Y11　R11　R35　R32　E50

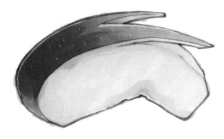

切成1/8個的兔子型（繪製過程在P.35）

使用色

Y11　R35　R32　R11　E50

先仔細觀察整顆蘋果，再進行描繪

蘋果果皮也會根據種類而有所差異，從紅色、綠色到黃色，在果皮顏色可以看到各種變化。試著將色調的變化透過平塗和重疊上色來表現。

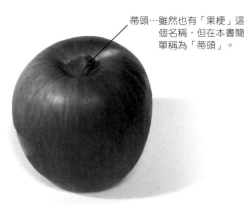

蒂頭…雖然也有「果梗」這個名稱，但在本書簡單稱為「蒂頭」。

從斜上方觀察的蘋果（參考照片）

從上面觀察的話…

蒂頭周圍凹陷。在參考照片中這部分看起來很暗，但為了讓插畫作品的暗部看起來很美麗，要使用明亮色調上色。

從下面觀察的話…

這裡也呈現凹陷狀態。描繪整顆蘋果時看不到這個部分，但切片時，凹陷區域的形狀看得非常清楚。

創作❶　透過塗上底色～重疊上色營造果皮顏色

 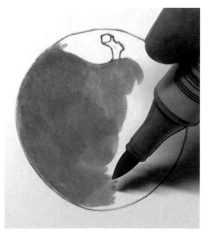 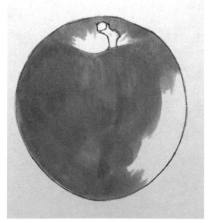

1 以R32順著蘋果的圓弧塗上底色。

2 正中間一帶以直橫交替的方式進行平塗。

3 蒂頭周圍的凹陷和右下先留白。即使出現顏色不均的情況，因為這是塗上底色的階段，所以不用太在意。

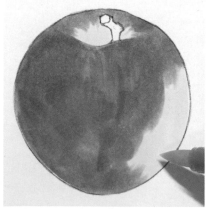 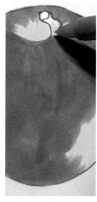

4 以Y11在先前留白的凹陷和右下區域上色。

5 蒂頭下方也以Y11上色。

6 以R11在先前使用Y11上色的右下部分重疊上色。

7 在Y11的黃色上疊塗R11的紅色，做出橙色的色調。

29

1 以R11在先前使用Y11上色的部分重疊上色。蒂頭周圍的凹陷不要全部上色,而是稍微暈染底色(R32)的筆觸前端,以這種感覺去上色。蒂頭前端也以R11上色。

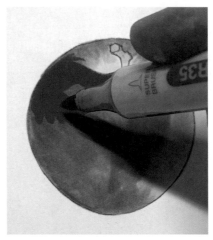

2 高光部分留下看得到底色的區域,其他區域則以R35重疊上色。

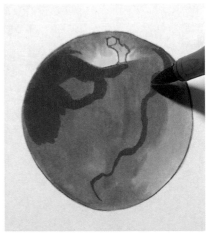

3 為了能看到塗上去的底色,要錯開位置上色。一開始先決定要上色到哪個區域,畫出大略線條,就能毫不猶豫地上色。

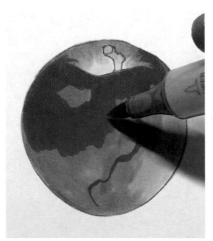

4 利用平塗的方法,順著蘋果圓弧以R35直橫交替上色。

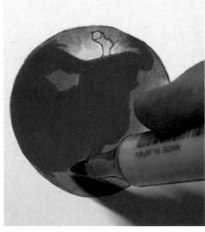

5 為了接近期望中的蘋果紅色色調,進行重疊上色。

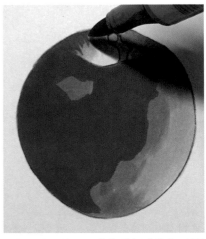

6 凹陷部分使用R35的軟毛筆頭的筆尖,以揮掃方式迅速加入線條筆觸。

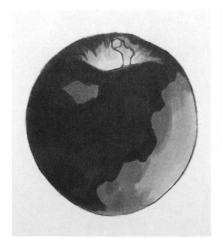

7 以R35重疊上色後,顏色變成深色。錯開位置上色的邊界會有色差,所以要營造出流暢的色調。

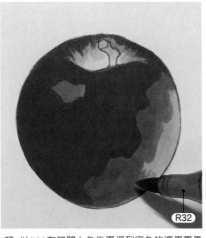

8 以R32在錯開上色後看得到底色的邊界重疊上色,使顏色變深。右端稍微留下橙色的部分,先不上色。

R32

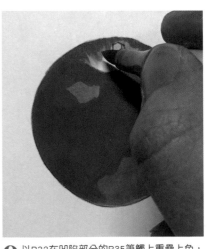

9 以R32在凹陷部分的R35筆觸上重疊上色,使顏色融為一體。

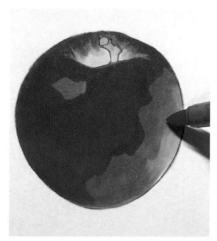

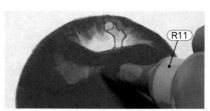
R11

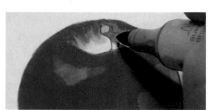

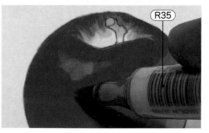
R35

1 以R11在P.30步驟**8**中使用R32上色的邊界部分重疊上色。

2 以R11將顏色盡量脫色，修整高光的形狀（上方照片）。之後以R35在高光附近區域疊色，將顏色變深後就能呈現出球體感（下方照片）。

3 以E71描繪蒂頭，高光部分使用COPIC遮覆液（參照P.18）。

4 使用白色鋼珠筆描繪蘋果的斑點圖案。

完成

重點
靈活運用白色

COPIC遮覆液不會讓COPIC麥克筆塗在紙上的顏色滲透開來，所以能形成閃爍清晰的高光。試著以COPIC遮覆液的筆刷畫出白色形狀吧！稀疏的斑點（蘋果的褐色斑點）部分以白色鋼珠筆的筆尖畫出小圓點，就能描繪得很漂亮。

使用色

R32　Y11　R11　R35　E71

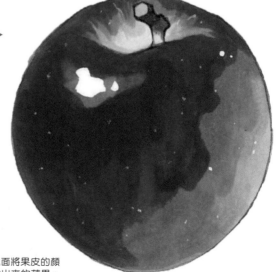

5 這是為了能盡量以簡單的顏色塊面將果皮的顏色變化分開上色，花費心思描繪出來的蘋果。試著練習平塗和重疊上色吧！實際尺寸的大小是縱向5cm左右（VIFART水彩紙　細紋）。

描繪切成一半的1/2個蘋果

硬的果核和蘋果籽。
有時也會有蜜分布在
果核周圍。

蒂頭周圍的凹陷

果肉的顏色

蘋果底部（是原本花時
的花萼側）的凹陷

切成一半的蘋果（參考照片）

在直切的斷面要注意果肉的色調和果核部分的
特徵再上色。

為了呈現出深色色
調，蘋果籽也要確
實塗上底色。

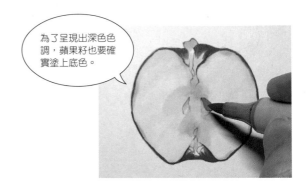

創作❶ 透過塗上底色～滲染或重疊上色替果核和果肉配色

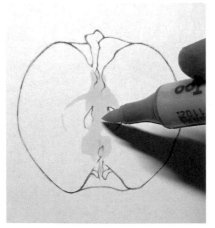

1 以Y11在果核部分塗上底色。

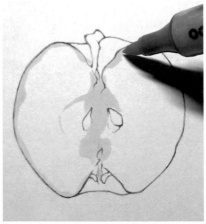

2 以Y11在果皮和果肉之間塗上顏色。

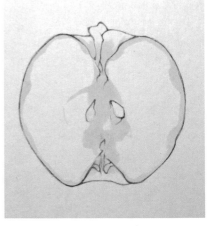

3 果皮的黃色部分也以Y11上色。

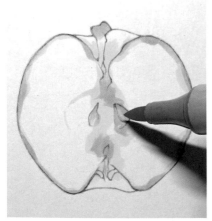

4 以R11在結蜜的深色部分和蒂頭前端重疊上
色。蘋果籽之間的凹陷、果皮和果肉之間的
區域也以R11上色（果皮和果肉之間，要留
下一些在步驟**1**塗上的Y11）。

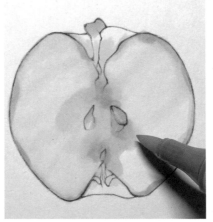

5 以E50快速平塗斷面的果肉部分。

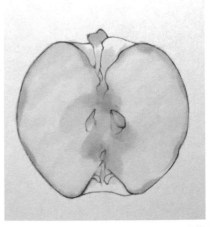

6 將整個果肉上色。E50是淺米色，所以非常
適合作為蘋果的斷面色調。

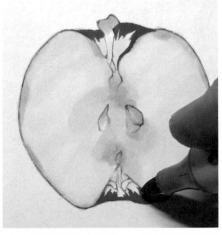

1 在果皮深紅色區域使用R35。蒂頭周圍要順著凹陷以揮掃方式在內側上色。

R35

2 使用軟毛筆頭的筆尖線描果皮部分。

3 以R32上色,將先前上色的R35暈染開來。可以在內側利用揮掃方式進行疊塗。蘋果籽的底色也使用R32。

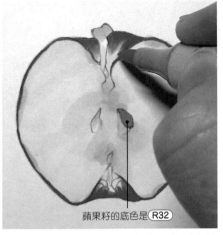
蘋果籽的底色是 R32

4 以R11將先前上色的R32暈染開來,往內側一邊揮掃一邊疊塗。

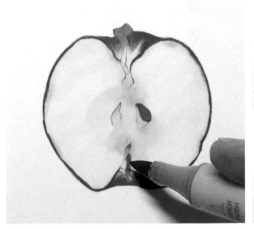

5 以E71將上面和下面的蒂頭、蘋果籽塗上顏色。

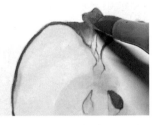

6 以R32+E71將蒂頭和蘋果籽的陰影重疊上色,做出立體感。

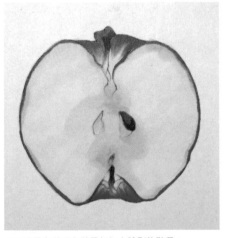

7 這是在蒂頭和蘋果籽加上陰影的階段。

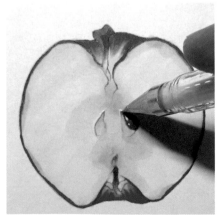

8 使用白色鋼珠筆在蘋果籽等部分加上高光。

完成

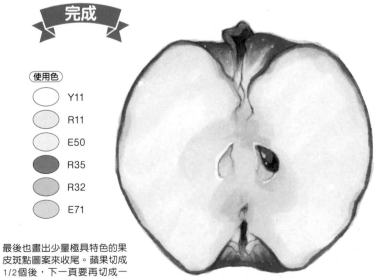

使用色

- Y11
- R11
- E50
- R35
- R32
- E71

9 最後也畫出少量極具特色的果皮斑點圖案來收尾。蘋果切成1/2個後,下一頁要再切成一半繼續描繪。

描繪切成1/4個的蘋果

創作❶ 透過塗上底色～重疊上色開始描繪蜜和果皮的底色

 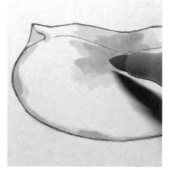

1 以Y11在中間結蜜的部分、果皮和果肉之間的區域、看得到些許果皮的前端上色。

2 以R11在結蜜的深色部分、果皮和果肉之間的區域重疊上色。

3 果皮區域要使顏色稍微有深有淺，呈現出自然的感覺。

創作❷ 透過重疊上色～暈色描繪果皮和果肉

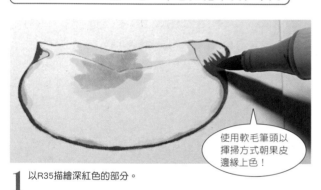

使用軟毛筆頭以揮掃方式朝果皮邊緣上色！

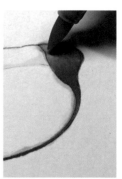

1 以R35描繪深紅色的部分。

2 將先前上色的R35暈染開來，朝邊緣疊上R32。

3 以R11塗到前端為止，將先前上色的R32暈染開來。

4 以E50上色，讓果肉部分的顏色融為一體。

5 這是將切片的蘋果完全上色的階段。

6 在收尾時使用白色鋼珠筆在果肉和果皮加上線條。

P.34～35的蘋果為了裝飾在甜點上，是切片後拿掉果核的狀態。之後還會用於切雕，或作為派的材料……蘋果在咖啡廳的應用範圍算是相當廣泛。

使用色
Y11　R11　R35　R32　E50

7 以白線描繪後，就能完成清楚的切片形狀。

描繪切成1/8個的蘋果(兔子切法)

創作❶ 透過塗上底色～重疊上色開始描繪蜜和果皮邊緣

 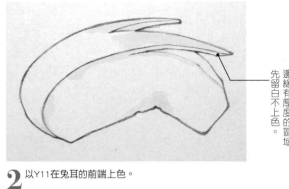

1 以Y11在內側結蜜的部分、果皮和果肉之間的區域上色。

邊緣有厚度的區域先留白不上色。

2 以Y11在兔耳的前端上色。

創作② 透過漸層上色描繪果皮,利用重疊上色描繪果肉

 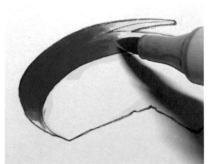 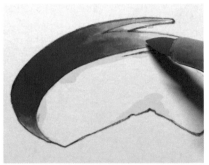

1 果皮最深色的部分要塗上紅色,以R35往兩個方向揮掃上色。

2 以R32進行漸層上色,將R35兩端的筆觸暈染開來,。

3 以R11暈染R32的筆觸,同時塗到兔耳前端為止。

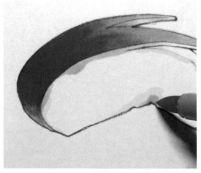 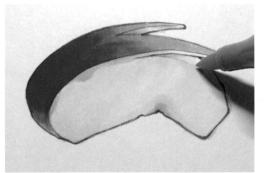

4 結蜜的深色部分、果皮和果肉之間的區域也以R11疊色。

5 以E50將果肉部分快速上色。

6 使用白色鋼珠筆加上果皮的光澤和斑點圖案。

完成

使用色
Y11 R35 R32 R11 E50

7 利用果皮漂亮的漸層上色,完成兔子切法的蘋果!!

描繪更逼真的蘋果

接下來將試著進展到在P.29所觀察的實體蘋果那種「逼真」物體。在簡單的整顆蘋果（P.28）單元中，完成了插畫式的俐落形狀和顏色塊面。在此將增加更多的資訊量，試著以寫實方式追求自然且微妙的色調和厚重的立體感。

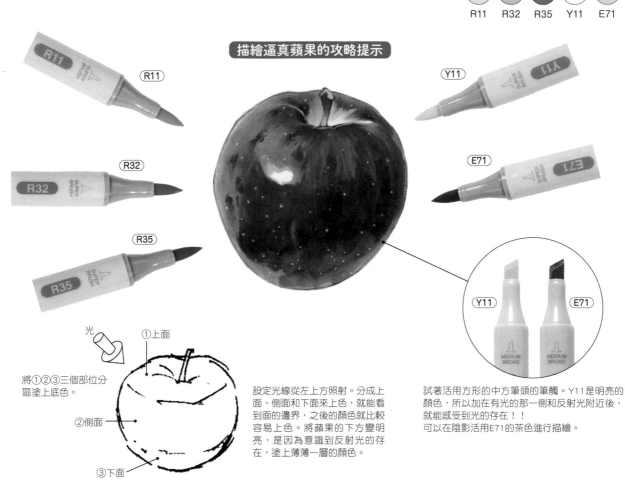

描繪逼真蘋果的攻略提示

R11

R32

R35

Y11

E71

Y11　E71

光

①上面

②側面

③下面

將①②③三個部位分區塗上底色。

設定光線從左上方照射。分成上面、側面和下面來上色，就能看到面的邊界，之後的顏色就比較容易上色。將蘋果的下方變明亮，是因為意識到反射光的存在，塗上薄薄一層的顏色。

試著活用方形的中方筆頭的筆觸。Y11是明亮的顏色，所以加在有光的那一側和反射光附近後，就能感受到光的存在！！
可以在陰影活用E71的茶色進行描繪。

創作❶　將底色分區上色～重疊上色

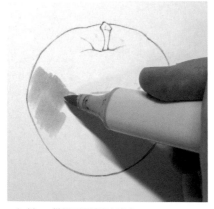

1 以R11從側面區域塗上底色。

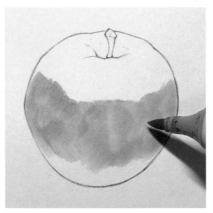

2 盡量讓許多短的筆觸相碰，營造出顏色不均的樣子。

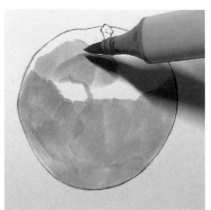

3 將下面上色後，上面要順著圓弧上色。高光和蒂頭周圍的凹陷要留白。

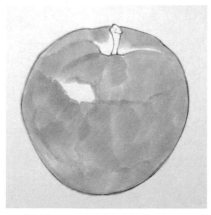

4 這是在三個面塗上底色的階段。高光形狀的範圍稍微留寬一點。

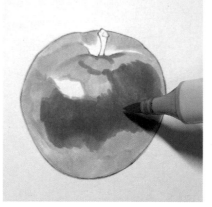

5 以R32重疊上色，塗出更深的紅色。要順著蘋果形狀上色。

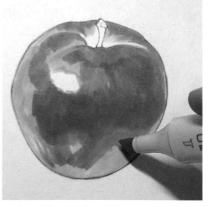

6 下面的區域換成中方筆頭，上色時留下較明顯的筆觸。

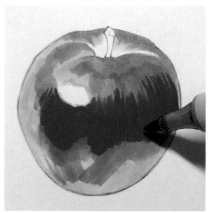

7 以R35疊色，塗出最深的紅色。使用軟毛筆頭的筆尖，像畫線一樣以直向且順著蘋果形狀的筆觸上色。

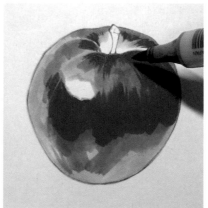

8 上面畫出細線後再上色。有光照射的左側和下面要留白。下方有反射光照射，所以要畫成明亮的顏色。

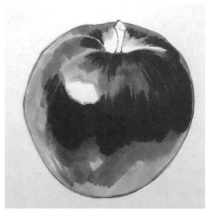

9 錯開位置重疊上色，使顏色產生變化的部分，和P.30簡單蘋果的畫法一樣。這裡要更細膩地營造色調。

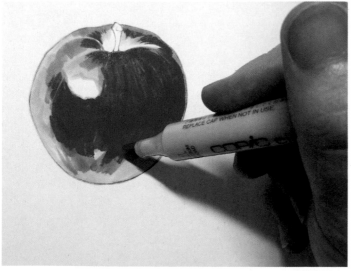

10 下方區域換成中方筆頭，和步驟6的上色方法一樣，上色時要留下較明顯的筆觸。

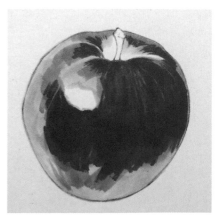

11 高光附近的側面透過重疊上色形成了深色的色調。

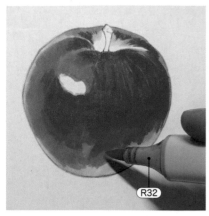

1 以R32上色，盡量將R35的筆觸暈染開來。

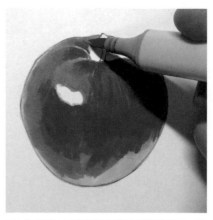

2 為了讓上面的顏色也順暢地連接起來，以R32繼續上色。

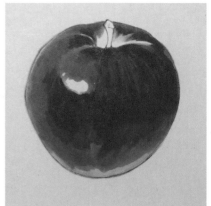

3 R35和底色的色差很大，所以使用R32在底色部分重疊上色。讓顏色的深淺稍微接近後，看起來就會是光滑的表面。

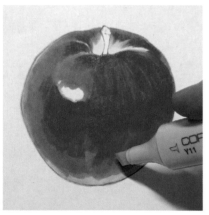

4 以Y11在明亮的左側面和下方的反射光加上黃色。蒂頭下方、蒂頭周圍的凹陷也以Y11上色。

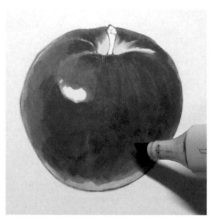

5 使用E71的中方筆頭，加入筆觸較明顯的蘋果陰影。

以E71描繪蒂頭前端。

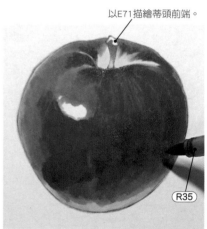

6 以R35在陰影上半部分重疊上色，做出深色陰影。

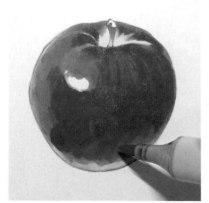

7 以R32在下半部分疊色，做出淺色陰影。

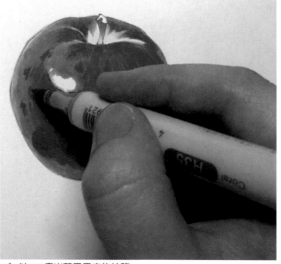

1 以R35畫出蘋果果皮的紋路。

2 以R32將果皮紋路進行部分暈染，使顏色融為一體。

3 以R11盡量暈染R35和Y11的邊界,使顏色融為一體。

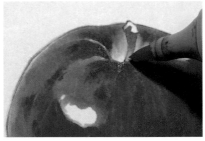

4 以R11在蒂頭下方部分重疊上色(底色是Y11)。

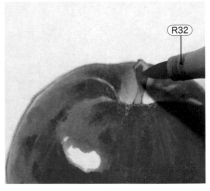

5 以R32在蒂頭前端疊色(底色是E71)。

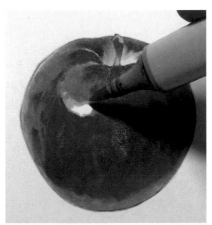

6 以R11修整高光形狀。

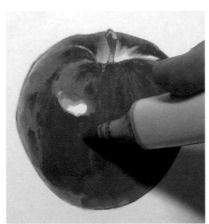

7 以R11畫圈圈將底色脫色,描繪出果皮的斑點圖案。斑點周圍的顏色看起來有點淺,所以試著加入這道工序。

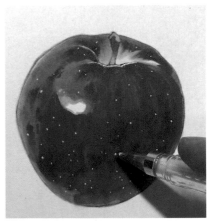

8 在脫色的中間區域使用白色鋼珠筆加入斑點。凹陷的邊緣也要加上白色。

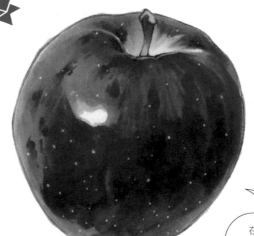

9 以R11將斑點區域的底色脫色時,描繪到幾乎看不見的程度即可。隨著時間經過,白色鋼珠筆描繪出來的白色斑點也不會變透明,如果太白的話,就在上面疊上R11,顏色就會融為一體。

在陰影區域做出顏色不均的樣子,試著塗成自己喜歡的蘋果樣貌。

〔描繪草莓的攻略提示〕以基本形捕捉形狀和光

試著描繪有光澤的「草莓」。相較於蘋果的情況，表現光澤的訣竅，就是要留下形狀清楚的高光。

使用色
- R35
- R32
- R11
- BG34
- YG11

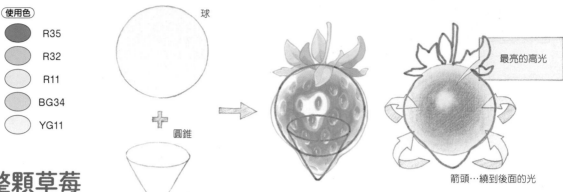

① 將草莓的果實分解成球和圓錐，再來思考形狀。

② 將高光周圍作為中心，朝外側將顏色畫淺，藉此表現球體。

最亮的高光

箭頭…繞到後面的光

描繪整顆草莓

創作❶ 果實…塗上底色～漸層上色

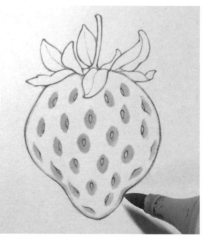

高光留下大一點的範圍！

凹陷部分會變成細長形。

1 以R11將草莓籽和凹陷部分的陰影塗上顏色。在球體會形成圓形的凹陷，所以靠近輪廓的區域，凹陷看起來是細長形。

R11

2 在凹陷部分加上陰影，再以R11照著線稿描繪。在輪廓上色後，看起來就有環繞到背面的感覺，比較立體。

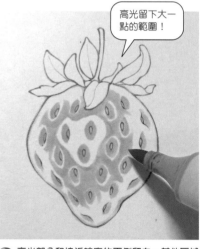

3 高光部分和接近輪廓的兩側留白，其他區域以R11塗上底色。凹陷部分周圍的高光先全部留白。一邊上色一邊觀察顏色的平衡，再削減留白區域。

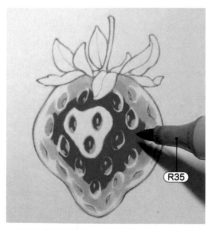

R35

4 從中央開始塗上R35。依照R35→R32→塗在底色的R11的順序上色，為了讓顏色往外側漸漸變淺，要錯開位置進行漸層上色。

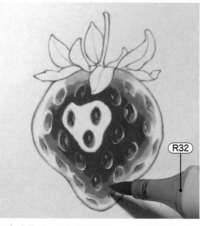

R32

5 這是以R32在先前使用R35上色的外側進行塗色的階段。

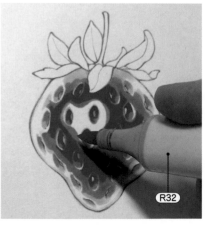

R32

6 以R32慢慢修整高光的形狀。

創作❷　將果實進行漸層上色，將蒂頭重疊上色

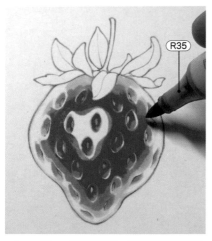

1 R35和R32的邊界部分，要使用兩方的顏色修整各個區域。以軟毛筆頭的前端像畫線一樣，塗上薄薄的一層顏色。

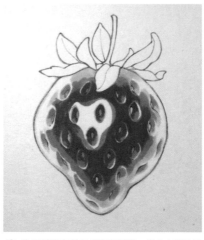

2 為了讓顏色往外側漸漸變淺，從中央開始依照R35→R32→R11的順序，錯開位置上色。

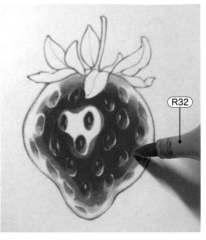

3 以R35描繪後，再以R32上色，溶掉R35的線條筆觸。

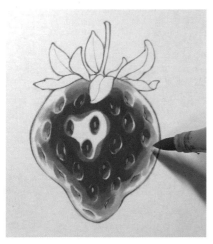

4 以R11調整接近輪廓的外側，呈現出平滑的圓弧。

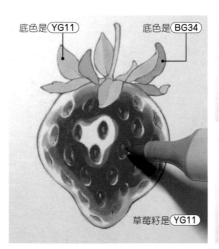

底色是 YG11　　底色是 BG34

草莓籽是 YG11

5 草莓梗、蒂頭表面的底色和草莓籽的顏色使用YG11，蒂頭內側的底色以BG34上色。

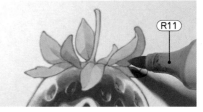

R11

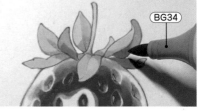

BG34

6 以R11將草莓梗和蒂頭的陰影塗上顏色，再分別疊上各自的底色。

重點

營造陰影色的訣竅

蒂頭等綠色的部分，在底色是YG11的區域塗上陰影使用的R11後，再以YG11讓顏色融為一體。R11和BG34重疊的部分，要以BG34調整色調。以具有互補色關係（參照P.17）的紅色和藍綠色重疊上色，接著再塗上藍綠色後，就能形成「有點深黑色的綠色」陰影色。

完成

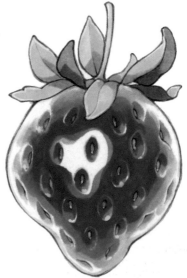

7 收尾時使用白色鋼珠筆等畫材補上細小的高光。葉尖也加上白色，就會形成輕盈的印象。接近草莓高光的眼前區域畫成深色，從兩側環繞到後方的部分則畫成淺色，表現出立體感。

描繪草莓的斷面

斷面紋路根據草莓品種各有不同，所以試著在各種畫法下工夫吧！在此會將斷面畫成紅色，但也有中央的草莓芯是全白的草莓。

創作❶　果實…將白色紋路塗上底色～漸層上色

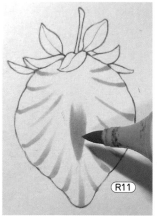
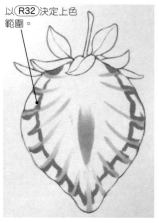
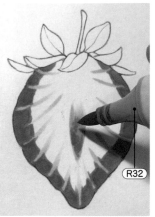
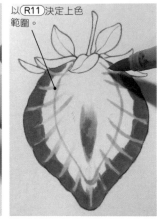

以(R32)決定上色範圍。

以(R11)決定上色範圍。

1 以R11先畫上草莓的白色紋路和正中央的紅色部分。

2 為了讓顏色往中央漸漸變淺，從外側開始依照R32→R11→R000的順序，錯開位置上色。

3 以R000照著一開始描繪的白色紋路描繪並脫色。以R32描繪中央的深紅色。

4 接著以R11描繪大略線條。

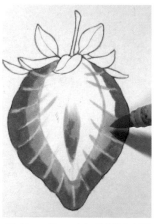
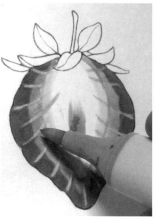
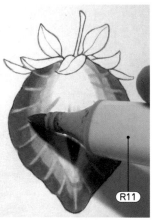

5 以R11從R32上色部分的內側開始上色。

6 以R000進行漸層上色，將R11上色部分的內側暈染開來。

7 R32和R11的邊界以R11暈染疊色，R11和R000的邊界則以R000暈染疊色。暈染時也要一邊修整以R000脫色的白色紋路的形狀。

8 以R32稍微用力緊貼斷面外側的邊緣，使顏色變深。

創作❷　調整漸層上色，將蒂頭重疊上色

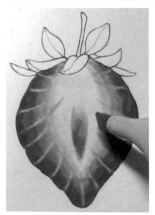
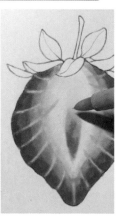
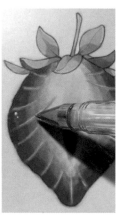

完成

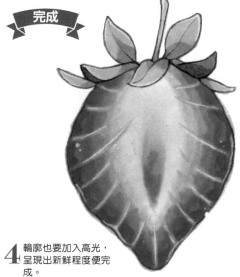

1 使用R000的中方筆頭，將白底部分全部塗上薄薄的一層顏色，再收尾斷面的漸層上色。

2 有點在意一開始上色的R11的筆觸，以R000疊色暈染那個區域，使色調融為一體。

3 和描繪整顆草莓的步驟相同，先描繪蒂頭，再使用白色鋼珠筆加入高光的圓點。

4 輪廓也要加入高光，呈現出新鮮程度便完成。

 專欄 也挑戰一下番茄的斷面！

稍微增加顏色數量，試著將深紅色的番茄斷面塗上顏色。直切的小番茄，番茄籽周圍的果凍狀部分會發亮。

創作❶ 塗上紅色底色～漸層上色

使用色：●R35 ○R000 ●R32 ○YG11 ●BG34 ○Y21 ○E50

線稿。有番茄籽的部分分成兩個區塊。

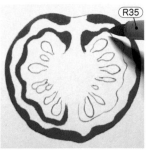

1 邊避開番茄籽，邊以R35將深紅色區域和果凍狀部分上色。

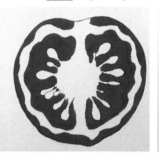

2 斷面的深紅色要像波浪一樣，增加線條的強弱變化塗上底色。

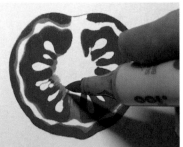

3 以R32在先前塗上R35稍微內側一點的區域上色。波浪線條也要稍微錯開。

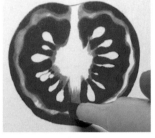

4 將直向的番茄芯部分留白，其他區域使用R32的中方筆頭快速上色。為了讓顏色比步驟3上色的R32還要淺，盡量一次塗好顏色。

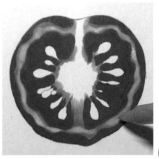

5 為了讓步驟4塗上的R32顏色變淺，以R000到處脫色。

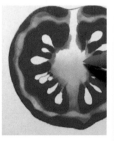

6 中央白色部分以R000由下往上上色。上色時上面要留下一點白色部分。

7 以BG34在使用R35塗上底色的果凍狀部分重疊上色。疊上有互補色關係（請參照P.17）的紅色和藍綠色，營造出暗色。

創作❷ 在果凍狀部分和番茄籽重疊上色，呈現出真實感

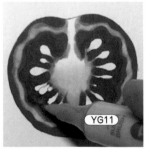

1 以YG11在果凍狀部分到處脫色。做出深淺差異，在果凍狀部分營造出深淺層次。

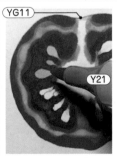

2 接近蒂頭的根部也以YG11上色。在番茄籽和斷面的上側塗上Y21。

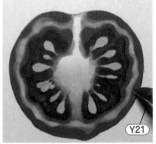

3 以Y21在接近斷面輪廓的區域重疊上色。這是最開始使用深紅色的R35塗上底色的部分。

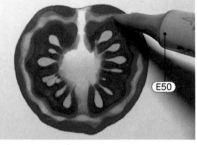

4 以E50暈染塗在斷面上側的Y21，使顏色融為一體。番茄籽也以E50疊上並脫色。畫在番茄籽上的顏色在上色過程中，也會將原本的顏色推擠到外面。

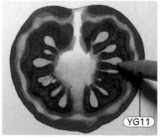

5 一邊思考番茄籽的方向，一邊以YG11和Y21加上陰影。

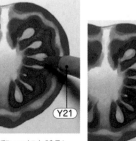

6 以R32中方筆頭在番茄籽的部分區域疊上，畫成番茄籽好像埋在果凍狀部分裡面一樣。

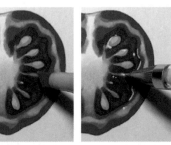

7 使用白色鋼珠筆加入高光。

完成

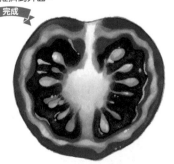

8 在果凍狀部分的邊緣等處，以線條和圓點描繪高光，收尾讓果凍狀部分發亮。

能在葡萄表面看到發白果粉的色調,也要試著分開描繪。

描繪葡萄的攻略提示

〈朝向側面〉

去掉果粉時
的狀態

沒有去掉果粉
時的狀態

〈正上方〉

底色 BV00

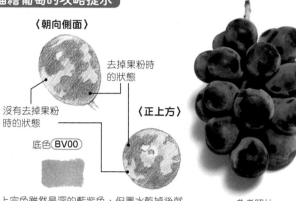

參考照片

使用色
- BV00
- R81
- RV34
- B95
- YG11

剛上完色雖然是深的藍紫色,但墨水乾掉後就會發白。留下這個底色,表現出沒有去掉果粉時的狀態。

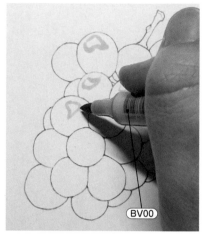

創作❶ 果實…塗上底色~重疊上色

BV00

1 像包圍高光一樣描繪上色。利用不規則形狀在每顆葡萄改變高光的大小,光澤看起來就會很自然。

利用重疊上色營造葡萄的顏色!

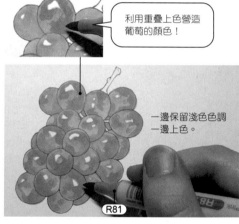

一邊保留淺色色調一邊上色。

R81

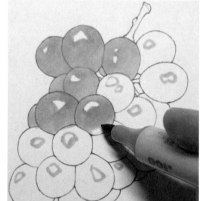

2 以BV00平塗底色。剛上完色時,看起來是深色(發黑)的色調。

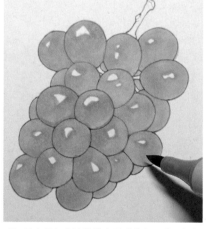

3 墨水顏色乾掉後就會變成淺色。將這個色調活用在「沒有去掉果粉的狀態」。

4 將去掉果粉看起來是果皮紋路的部分上色。以R81有點粉紅色的顏色重疊上色後,就會變成紅紫色。

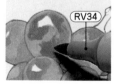

RV34

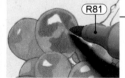

R81

5 將深色區域進行漸層上色。以RV34在紅紫色區域加入細斜線,再以R81上色暈染筆觸。

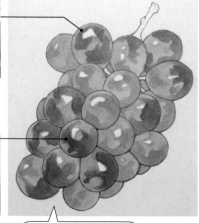

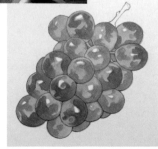

6 避開高光和淺色區域,並同樣使用RV34加入斜線,再以R81暈染筆觸。

利用漸層上色調整色調

7 以BV00朝先前重疊上色的紅紫色部分進行重疊上色,使紫色變深。

創作❷ 蒂頭…底色＋陰影的重疊上色

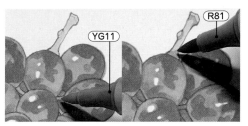

1 以YG11將蒂頭、連接蒂頭和果實的枝椏塗上底色，再以R81疊上陰影。

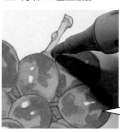

2 為了降低紅色感，在R81的區域塗上YG11。

> 最後疊上的色調會變強烈，所以疊上底色後，要修整收尾時的色調。

創作❸ 將陰影重疊上色，邁向收尾

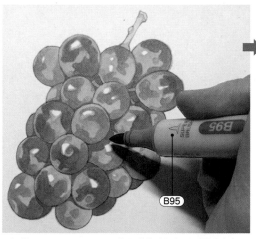

1 依照B95→RV34→BV00的順序將陰影部分重疊上色。

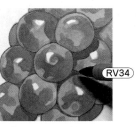

想畫出偏紫色的陰影色，所以重疊上色再混色。

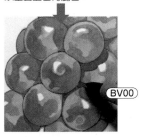

為了和底色融為一體，最後疊上相同顏色。

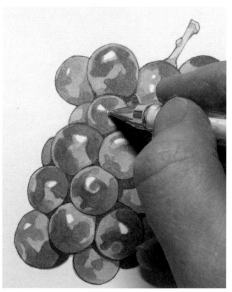

2 使用白色鋼珠筆加入小的點狀高光。

3 只在右半側再次使用BV00重疊上色，使顏色變深，呈現出立體感。

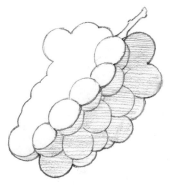

在右半側（圖的斜線部分）使用BV00重疊上色。留下高光區域。

完成

4 一邊觀察色調，一邊收尾，描繪出自己喜歡的深淺。

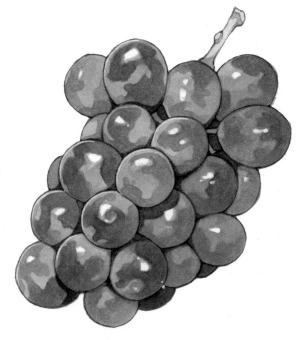

描繪表面有大塊凹凸不平的青椒

青椒的陰影畫法很複雜。最重要的就是開始上色前，先掌握陰影的區域。

使用色

- YG11
- BG34
- R11
- B95
- E71

描繪青椒的攻略提示

描繪陰影的訣竅

① 劃分成各個部位來思考。
② 掌握重疊形成的陰影。
③ 捕捉反射光。

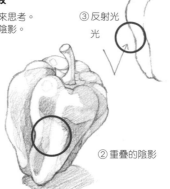

① 試著劃分部位來思考！

② 重疊的陰影

③ 反射光　光

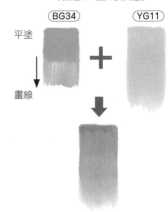

＊②和③的紅色圈圈中，是反射光照射的部分。③是從側面觀察青椒的狀態。

漸層上色的訣竅

BG34　＋　YG11

平塗　→　畫線

以BG34平塗（塗滿）後，像畫線一樣輕輕上色，做出深淺變化。然後在墨水未乾時，以YG11在整體疊色，營造出漸層效果。

描繪整顆青椒

創作❶　塗上底色～做出濃淡變化再進行漸層上色

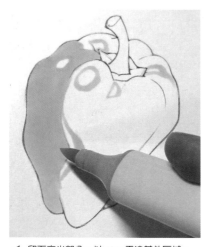

1 留下高光部分，以YG11平塗其他區域。

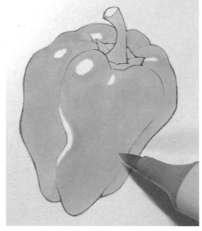

2 這是在整體塗上底色的階段。這個顏色就是底色。

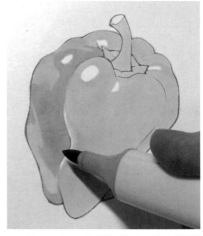

3 以BG34上色，在陰影和深綠色部分做出深淺變化。

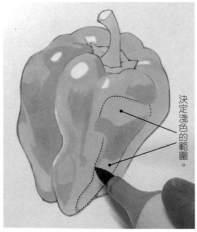

決定淺色的範圍。

4 深色部分要重疊上色再平塗（塗滿）。接著往淺色部分上色（參照漸層上色的訣竅）。

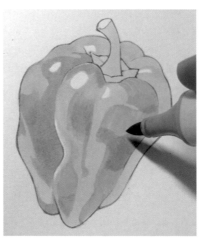

5 淺色部分使用BG34的軟毛筆頭的筆尖，像畫線一樣輕輕上色後，就容易呈現出深淺差異。

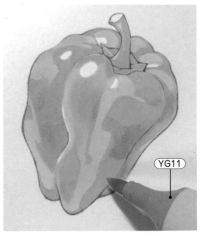

YG11

6 以畫線方式塗上BG34的部分要疊上YG11，像溶掉筆觸一樣進行漸層上色。

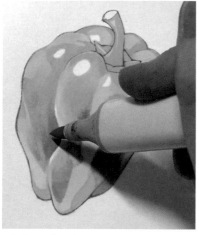

1 使用和綠色有互補色關係的R11在凹陷部分畫上陰影。

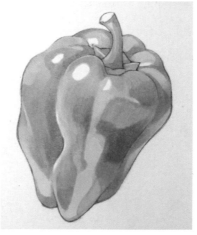

2 這是以R11畫上陰影的階段。

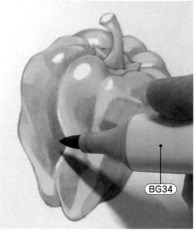

3 在R11描繪的深色部分陰影上，以BG34重疊上色，降低紅色感。

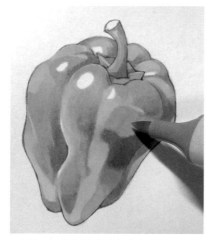

4 以YG11在淺色陰影重疊上色。

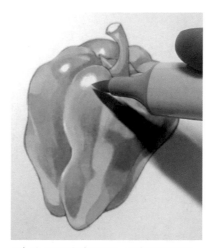

5 以YG11修整高光形狀，將高光稍微畫小一點。

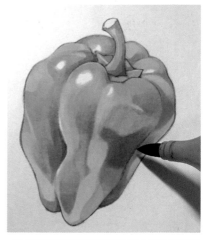

6 以B95描繪出更暗的陰影（深色凹陷部分）。

以R11在蒂頭前端疊色，試著增加紅色感！！

7 以E71描繪青椒梗和蒂頭前端枯萎變茶色的部分。

完成

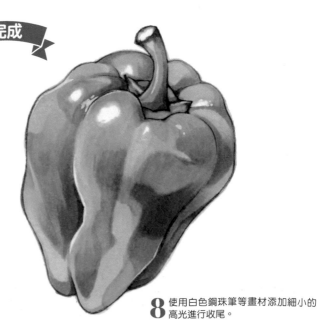

8 使用白色鋼珠筆等畫材添加細小的高光進行收尾。

描繪青椒的斷面

使用色

- BG34
- YG11
- E50
- R11
- E31

描繪青椒的攻略提示

觀察形狀的變化和陰影，從深綠色部分開始上色吧！

表面有許多凹凸不平的部分！

參考照片（整顆）

以明亮的E50在青椒籽上色。

青椒芯留下紙張的白底。

描繪空洞凹陷部分的暗色陰影。

青椒隔膜在斷面出現時，就畫成淡淡的綠色。

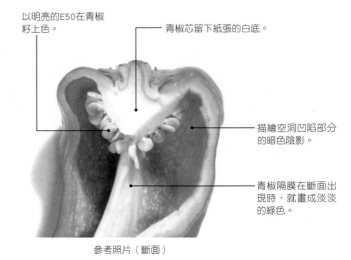

參考照片（斷面）

創作❶ 以深綠色→淺綠色的順序塗上底色

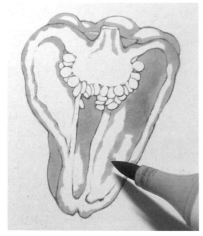

1 以BG34將深綠色部分和形成陰影的部分上色。

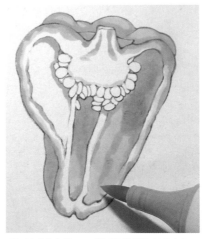

2 以淺綠色的YG11將剩下的綠色部分上色。

3 想畫成淡綠色的部分，使用YG11的中方筆頭輕塗。

E50

4 以E50將青椒籽上色。青椒芯的白色部分先不上色。

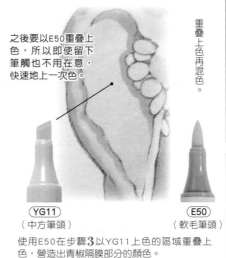

之後要以E50重疊上色，所以即使留下筆觸也不用在意，快速地上一次色。

重疊上色再混色。

YG11（中方筆頭）

E50（軟毛筆頭）

使用E50在步驟**3**以YG11上色的區域重疊上色，營造出青椒隔膜部分的顏色。

YG11 + E50

5 邊緣的明亮部分也以E50重疊上色。從YG11塗上底色的部分開始，在各個地方超塗的話，就會形成漸層，非常漂亮。

創作❷ 在陰影利用互補色進行重疊上色

1 以R11在凹陷部分畫上陰影。之後各自疊上底色的顏色，使顏色協調。

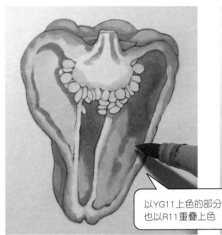

以YG11上色的部分也以R11重疊上色

2 以R11在使用YG11塗上底色的區域重疊上色，之後再次以YG11疊色。

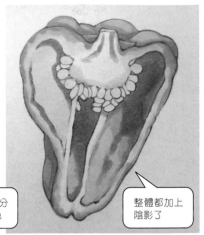

整體都加上陰影了

3 和BG34底色重疊的部分，以BG34重疊上色，讓顏色融為一體，給陰影色帶來深色感。

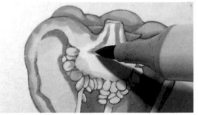

E31

4 以E31描繪青椒籽的陰影和青椒芯有點茶色的部分。

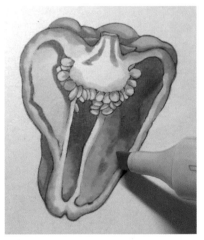

5 紅色感令人在意的部分，要使用BG34的中方筆頭快速疊色。

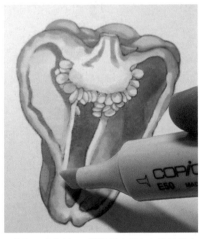

6 斷面邊緣以E50稍微補上顏色，使其融合為明亮的色調。

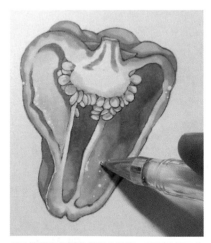

7 使用白色鋼珠筆加入高光，表現出斷面的新鮮程度。

完成

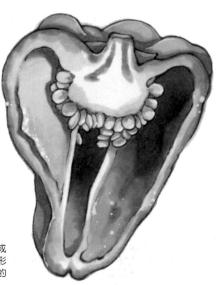

8 從深綠色部分和陰影開始描繪，就能完成有變化的上色方法！根據青椒的切法會形成有趣的表情，所以試著在直切和橫切的斷面進行各種挑戰吧！

描繪整顆檸檬

使用色				
Y11	Y21	R11	BG34	YG11

參考照片

創作❶ 果實…塗上底色～將陰影漸層上色

1 高光部分先畫出邊框,再以Y11將其他區域塗上底色。高光部分留下較大範圍,若遇到滲透等情況,之後要調整形狀時會比較方便。

2 這是使用Y11在整體平塗黃色底色的階段。

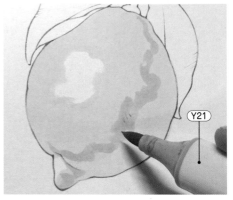

3 以Y21畫出底色Y11和陰影的邊界線。高光形狀和陰影的邊界部分,先捕捉檸檬皮的凹凸狀態,不要畫成一樣的曲線,就會呈現出檸檬的樣子。

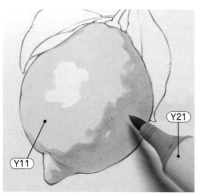

4 以Y21將陰影部分塗上顏色。

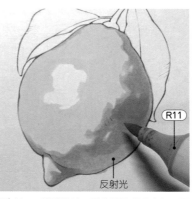

反射光

5 以R11將稍微暗一點的陰影部分上色。因為有反射光,所以留下下方的顏色,就會更加呈現立體感。

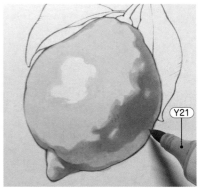

6 以Y21在使用R11上色的部分進行漸層上色。

創作❷ 葉子…漸層上色～陰影的重疊上色

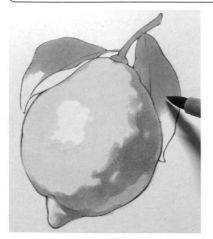

1 以BG34塗到葉子2/3左右的位置。

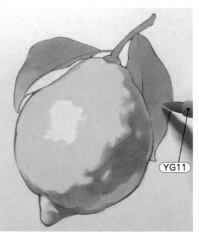

2 以YG11在剩下的1/3進行漸層上色。以YG11上色時,要讓顏色接觸到BG34上色的區域,特地營造出邊界。而且在陰影上也要呈現出BG34塗色的形狀。

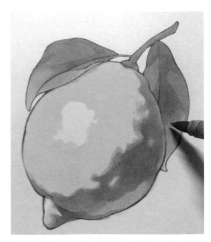

3 以R11畫出葉子的陰影,營造出有點顏色不均的樣子。

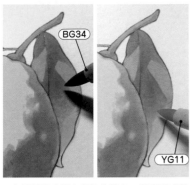

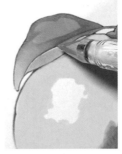

BG34

YG11

4 接著各自疊上底色的綠色，就會形成帶有深色感的陰影色。透過不同色調混色營造陰影時，要在最後從上面疊上底色的顏色（一開始塗上的底色），這樣顏色就比較容易融為一體。

5 收尾時使用白色鋼珠筆添加上細小的高光。

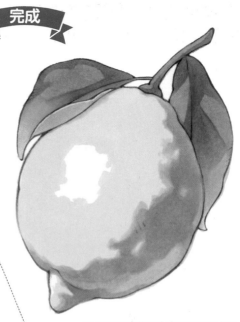

描繪檸檬高光的攻略提示
試著以「橡皮筋」的重疊形狀來思考高光吧！放輕鬆描繪的話，就能畫出鬆軟的形狀。

這是以「橡皮筋高光法」描繪的範例。只以Y21完成上色，但也可以增加其他色調。

6 事先留下的白底高光形狀也在中途進行調整。下方內容會介紹開心描繪不規則高光形狀的方法！

使用色
Y21

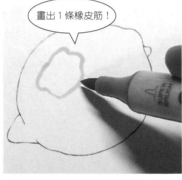
畫出1條橡皮筋！

1 以波浪線條描繪高光的輪廓。這個線條的形狀好像在哪裡看過！

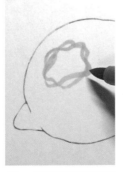

2 一邊和下面的線條錯開，一邊加輪廓。

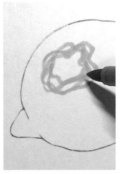

3 想像橡皮筋纏在一起的重疊畫面去描繪。

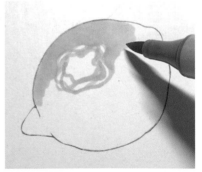

4 將高光部分之外的區域塗上顏色。

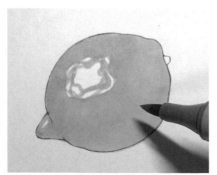

5 這是平塗果實顏色的階段。

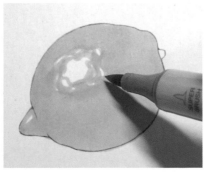

6 觀察整體平衡，同時調整細小的高光形狀。把不需要的高光全部塗上顏色。

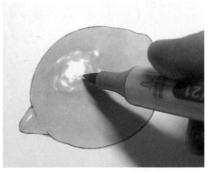

7 稍微削減大塊的高光，再描繪細節。

描繪檸檬斷面

使用色 ◯ ◯ ◯ ◯ ◯
　　　 Y11　Y21　R11　E50　E31

顏色深淺有差異的混色,基本上要從淺色開始上色。舉例來說,如果是檸檬皮,就從Y11開始上色。此外,一開始塗上淺色後,也會成為之後要塗上深色的上色指標。

開始創作　外皮和果肉…利用筆觸塗上底色

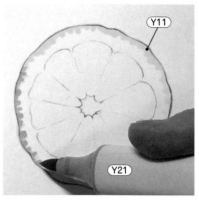

想畫出接近暖色的黃色,所以按照Y11→E50的順序上色。

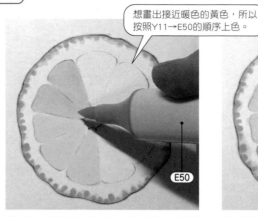

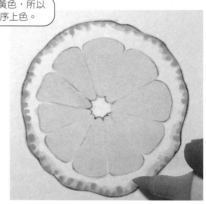

1 以Y11塗上外皮的底色後,再以Y21重疊上色。描繪時要意識到外皮有斑點存在,塗上有點不規則的筆觸。

2 以Y11將果肉一片一片上色,再以E50重疊上色並混色。進行顏色深淺相近的混色時,想要最後再呈現出來的色調要在最後才上色。

3 按照Y11→E50的順序上色,讓外皮部分內側的各個地方的顏色都滲透開來。

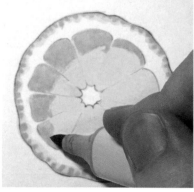

顆粒稍微大一點的話,就能呈現出插畫感,而且很可愛!

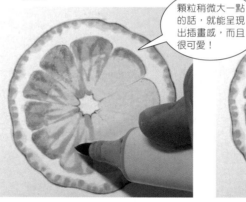

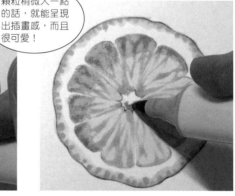

4 以Y21畫出透過果肉看到的檸檬皮陰影。在其上面描繪出果肉顆粒的話,就會形成景深。

5 描繪果肉的顆粒。和Y21重疊的區域使用R11+Y21的混色,其他區域則只使用Y21上色。

6 這是使用E31在中央白色部分有點暗的陰影上色的階段。

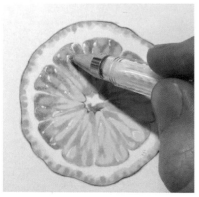

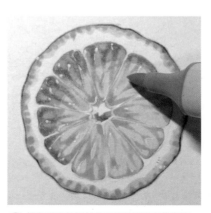

完成

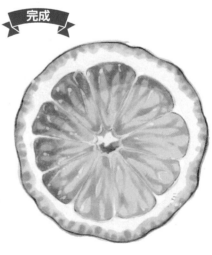

7 使用白色鋼珠筆等畫材在果肉顆粒加上高光。

8 很在意先前描繪的顆粒陰影的前端部分,所以使用E50在各個地方進行暈染。

9 光線照射那一側(左側)的高光畫多一點,再進行收尾。

專欄

柳橙也能以相同步驟描繪出來！

稍微改變使用的顏色，就能畫出各種柑橘類水果。橘子的同類中有像柳橙這種從黃色到有點發紅的，還有像萊姆一樣帶點綠色的，有各式各樣的種類。試著將整顆柳橙和斷面塗成多汁的樣貌，畫出看起來很美味的插畫吧！

《去看哈密瓜汽水海域》作品的部分畫面（整體請參照P.96）這是在百匯的裝飾搭配柳橙斷面作點綴的範例。還添加橘子的果肉，完成色彩鮮艷的甜點。

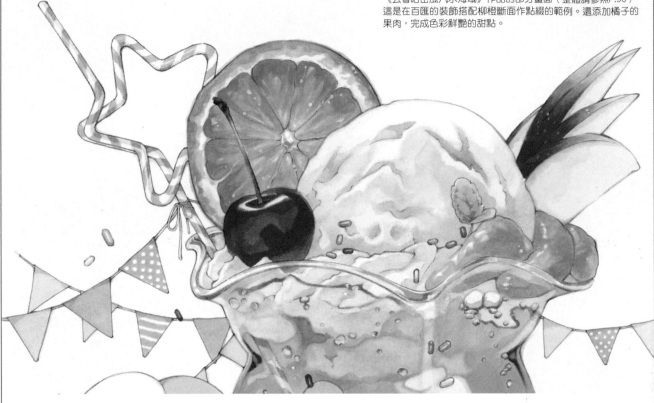

試塗柳橙　其一

使用色　

Y17　R11　BG34　Y11　R81
└─本書所選顏色之外的黃色

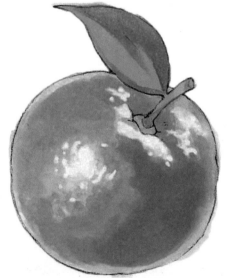

試塗柳橙　其二

使用色　

Y21　Y11　R11　R81　BG34

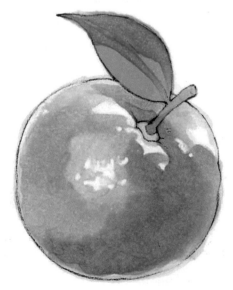

一邊嘗試各種使用色，一邊在影印紙上試塗整顆柳橙。其二的柳橙是試著將原本作為底色使用的Y17改為Y21。

53

描繪平滑有光澤的香蕉

使用色

Y11　E50　Y21
R11　YG11　E71

描繪整條香蕉

香蕉梗的前端從整串香蕉剛摘下來時,會有點發白,但隨著時間經過就會變成茶色。加上茶色後,就會成為塑形的一個點綴。

創作❶　塗上底色要使用漸層上色

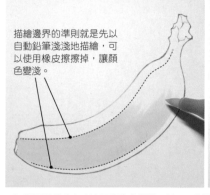

描繪邊界的準則就是先以自動鉛筆淺淺地描繪,可以使用橡皮擦擦掉,讓顏色變淺。

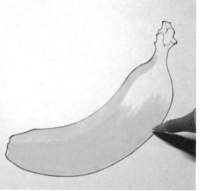

1 留下香蕉皮上方塊面和高光部分,以Y11在其他區域上色。劃分成各個塊面塗上底色,盡量能看出邊界線,就比較容易決定陰影上色的範圍。

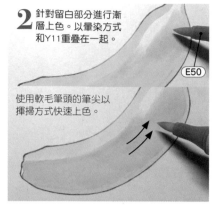

2 針對留白部分進行漸層上色。以暈染方式和Y11重疊在一起。 E50

使用軟毛筆頭的筆尖以揮掃方式快速上色。

3 只有中央的塊面再次以Y11疊色,上色到Y11+E50的部分為止。

創作❷　將陰影重疊上色

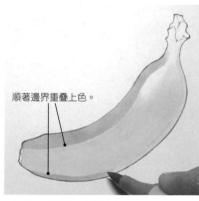

順著邊界重疊上色。

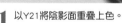

1 以Y21將陰影面重疊上色。

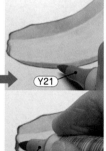

2 以R11+Y21將香蕉前端附近的下面上色,畫成有點暗的顏色。前端則使用R11+E71,畫成有點茶色的感覺。 R11 → Y21 E71

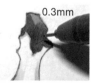

R11的部分先不上色。

3 以R11在香蕉梗部分塗上底色,再以E71慢慢畫成有點茶色的感覺。

0.3mm

4 只以R11塗色的部分,要使用Y21重疊上色。再以Multiliner代針筆描繪香蕉的纖維。

創作❸　繼續描繪邁向收尾

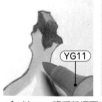
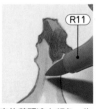
YG11　R11

1 以YG11將香蕉梗下方的蒂頭塗上顏色,為了讓陰影的邊界更顯眼,使用R11畫線。

Y21　YG11

2 使用Y21+YG11將蒂頭的陰影進行漸層上色。

3 在面的邊界使用白色鋼珠筆加入白色。加上高光後,平滑的光澤就會漂亮地突顯出來。

完成

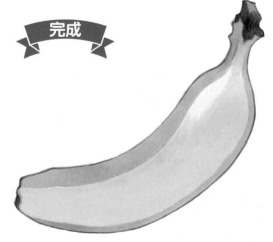

4 下面稍微暗一點的話,形狀看起來就會很俐落,所以試著在色調下工夫吧!

描繪切片的香蕉

試著將剝皮後斜切的2片香蕉排在一起。描繪側面的纖維時，要順著形狀以留下筆觸的方式上色。

創作❶　塗上底色～將香蕉籽和側面重疊上色

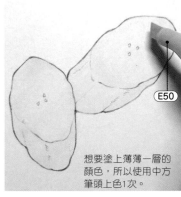

想要塗上薄薄一層的顏色，所以使用中方筆頭上色1次。

1 以E50快速上色，盡量不要來回塗抹。

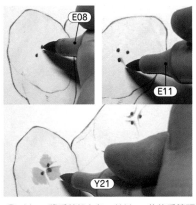

2 以E08將香蕉籽上色，並以E11的軟毛筆頭筆尖稍微沾取E08的顏色，將顏色拉長（E11的筆尖之後要在另一張紙塗色，將筆尖用乾淨）。以Y21將香蕉斷面中間和側面的纖維上色。

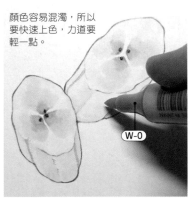

3 以E50暈染Y21的顏色，畫圈圈疊塗暈染出較深的顏色，將顏色擴散開來。

4 在香蕉籽疊上E71使顏色變深。

創作❷　將陰影重疊上色

顏色容易混濁，所以要快速上色，力道要輕一點。

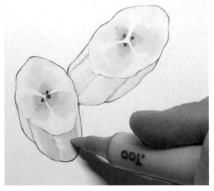

1 以W-0＋E50將側面的陰影上色。描繪重點就是要順著圓柱的形狀，以留下筆觸的方式將橫向纖維上色。

2 塗上E50時，要讓顏色確實地上色。

創作❸　觀察色調邁向收尾

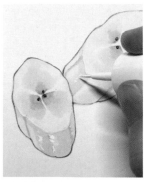

1 在斷面加入白色，消除面的邊界線。側面要意識到有凹凸不平的部分，同時順著側面的橫向纖維，使用COPIC遮覆液加入白色筆觸。

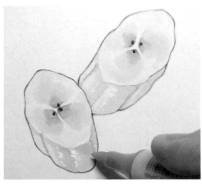

2 以E50在面的邊界線附近再次疊色，稍微強調側面的陰影。

完成

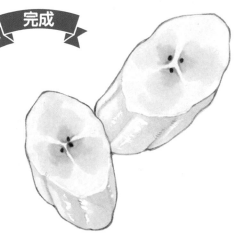

3 香蕉果肉很適合使用不透明且有點暖灰的顏色。一般要畫食物陰影時，減少灰色系的混色看起來會比較美味。形狀不清楚的香蕉籽則要以暈染來表現。

描繪藍莓、覆盆子和薄荷

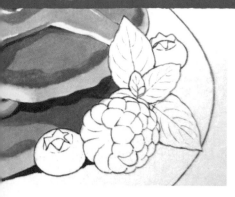

先來介紹搭配鬆餅的水果類畫法。要應用至今描繪的各種水果畫法上色。
鬆餅畫法會從P.84開始解說。

藍莓使用色　　　　　　覆盆子使用色　　　　　　薄荷使用色

BV00　R32　BV04　　R11　R32　R35　RV34　E08　　Y11　YG11　BG34　R11

描繪藍莓

透過塗上底色～重疊上色表現出有點粉粉的顏色

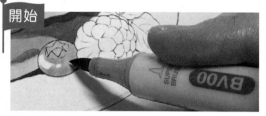

開始

1 留下高光部分，其他區域以BV00塗上底色。

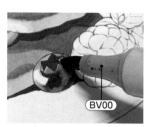

4 使用BV00暈染以BV04上色的部分，同時重疊上色，使整個底色變深。

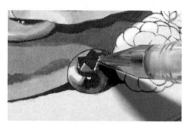

5 使用白色鋼珠筆等畫材加上高光再收尾。靠近眼前的鋸齒狀花萼部分也要先畫出線條。

2 以R32將深色陰影和深色部分的底色重疊上色。

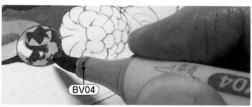

3 先前以R32上色的部分，使用BV04重疊上色，畫出第2個陰影和第2深的顏色。

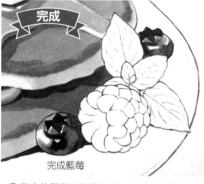

完成

完成藍莓

6 後方的藍莓也先畫出來。和P.44的葡萄底色上色方法一樣，將使用BV00上色的區域，活用在有點粉粉部分的色調。

描繪覆盆子

透過高光表現光澤

開始

1 在高光部分保留紙張的白底，以R32在其他區域塗上底色。下側的顆粒也留下2～3顆不上色。

2 以R11將先前未上色的下側顆粒部分塗上顏色。

3 以E08將凹陷的深色陰影上色。

4 使用RV34＋R35將顆粒一個一個畫上陰影。

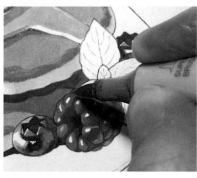
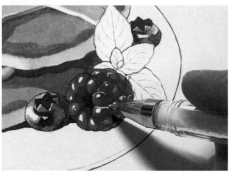
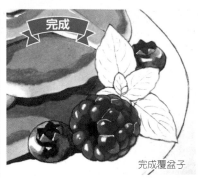

完成覆盆子

5 線稿也以R35照著描繪。使用底色的顏色照著描繪後，就能呈現出線稿顏色和上色顏色的一致感（線稿使用深褐色Multiliner代針筆描繪）。

6 使用白色鋼珠筆加上小的高光，提升光澤感！

7 利用紙張白底的高光和下側顆粒部分的反射光，並以發揮光澤和透明感的方式去上色。

描繪薄荷

透過漸層上色營造底色的顏色

開始

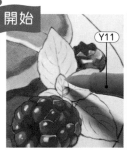

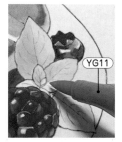

陰影側只留下葉脈附近的高光。有光的那一側要描繪出薄荷葉溝槽的陰影，表現立體感。

1 在光線照亮想要呈現明亮部分的底色區域，分別以Y11上色。

2 使用YG11以揮掃方式往Y11上色部分進行漸層上色，將顏色順暢連接起來。

3 BG34同時作為薄荷葉的陰影色，將薄荷塗上顏色。將薄荷葉直向分成兩半，一邊是陰影側，一邊是有光的那一側。在這個插畫中左邊是陰影側。

4 以BG34上色的薄荷葉陰影色部分，在筆觸令人在意的區域進行暈染，將顏色順暢連接起來。

5 光線照射那一側的薄荷葉陰影色，配合底色的顏色（Y11）改成YG11上色後，就能呈現出透明感。

6 以更深的顏色加上薄荷葉重疊處的陰影。

7 以BG34重疊上色，減少R11的紅色感。

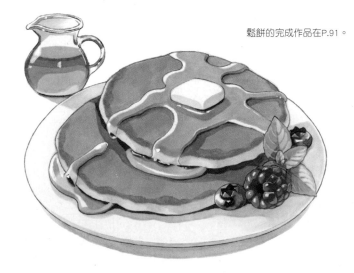

鬆餅的完成作品在P.91。

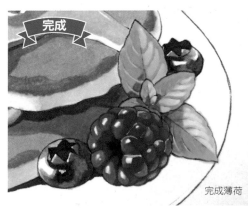

完成

完成薄荷

8 調整陰影的色調再收尾。

57

本書在選擇20色時，尋求能畫出各種物件的可能性，反覆地進行試塗。這裡的範例是在縮減顏色的途中進行的，所以也包含嚴選的20色以外的顏色。請作為追加COPIC色號的參考。那麼，是哪個顏色留到最後呢？

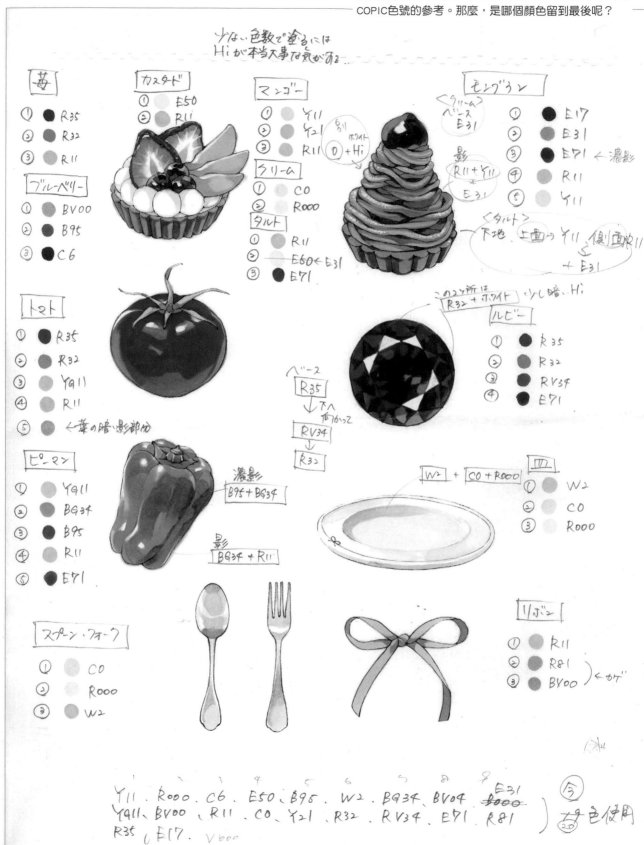

第3章
試著描繪器具和盛裝在上面的內容物

這是描繪在本書舞台「鴨子咖啡廳」中，服務生端給顧客的杯子、盤子、湯匙和叉子等物件的單元。試著掌握金屬、玻璃、陶器的質感表現技巧，同時也將盛裝的飲料和食物一起描繪出來吧！

描繪湯匙

使用色 ◯ W-0　◯ W-2

使用暖灰色的2色描繪金屬餐具。在畫中配置物件描繪時，物件傾斜後會形成透視，但作為最初的一步，要先將從正上方觀察的區域（正面）塗上顏色。

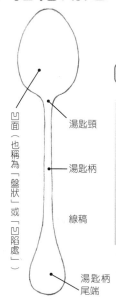

凹面（也稱為「盤狀」或「凹陷處」）

湯匙頸
湯匙柄
線稿
湯匙柄尾端

創作❶　勾勒出大略線條後，以 W-0 塗上陰影

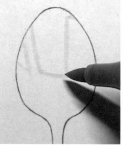

1 以淡色的W-0一邊勾勒出凹陷的盤狀發亮部分的線條，一邊決定上色範圍。

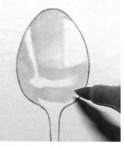

2 留下高光部分，以W-0將凹面上色。設定光線從左上方照射。

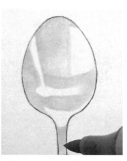

3 在凹面的盤狀和湯匙柄連接處的湯匙頸部分加上陰影，表現出彎曲的地方。

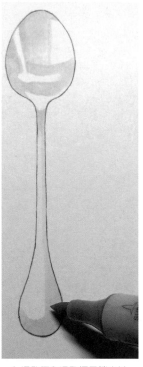

4 湯匙柄和湯匙柄尾端也以W-0加上陰影。

創作❷　將陰影重疊上色～漸層上色

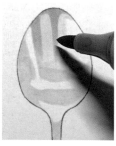

1 使用W-2從凹面的盤狀邊緣畫出深色的倒映。

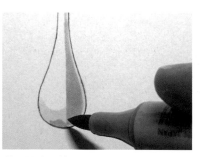

2 湯匙柄尾端也以W-2加上深色倒映。

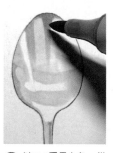

3 以W-2重疊上色，從上往下稍微做出漸層效果。

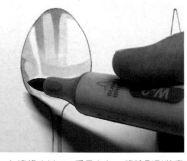

4 邊緣也以W-2重疊上色，將陰影形狀畫清楚。

W-0

5 以W-0重疊上色，在凹面的內側呈現出深淺差異。

W-0
（中方筆頭側）

6 凹面內側的橫向高光要使用W-0的中方筆頭快速上色，降低色調。

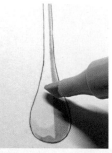

7 使用W-0的中方筆頭，從下往上稍微上色。

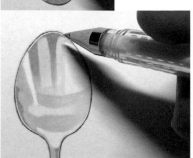

8 使用白色鋼珠筆等畫材在邊緣部分加上高光。

完成

9 中方筆頭的墨水滲透程度似乎不多，感覺能稍微塗出薄一點的顏色。利用這點去調整色調。

描繪叉子

使用色
W-0　W-2

使用色和湯匙一樣。以W-2在叉子頸開始彎曲的區域塗上深色，就能表現出形狀的變化。

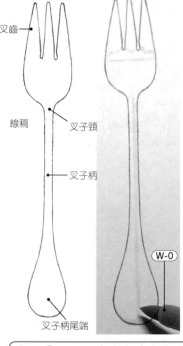

叉齒

線稿

叉子頸

叉子柄

叉子柄尾端

W-0

創作❶　勾勒出大略線條後，以 W-0 塗上陰影

 W-2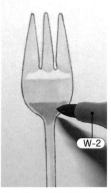

1 畫出大略線條決定上色範圍後，留下高光部分，以W-0從叉齒開始上色。

2 以W-0從叉子柄尾端往叉子柄上色，做出立體感。

3 以W-2畫出深色的倒映。彎曲的叉子頸部分，會成為面的角度分界。

4 叉子柄部分也加上深色的倒映。

創作❷　以 2 色將顏色慢慢變深

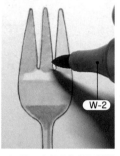 W-2 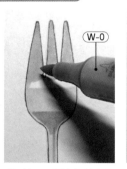 W-0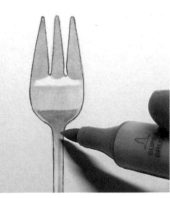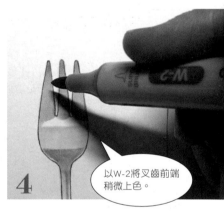

以W-2將叉齒前端稍微上色。

1 將叉齒部分的顏色稍微畫深。以W-2像畫斜線一樣輕輕上色。

2 以W-0暈染先前上色的W-2的筆觸。

3 以W-0在使用W-2上色的叉子頸部分上色，以暈染方式往下進行漸層上色。

4

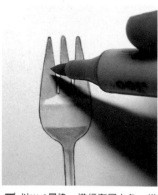

5 以W-0暈染，進行漸層上色。描繪時要在3個叉齒分別畫出不同的深淺。

6 使用W-0的中方筆頭從下往上稍微上色，調整顏色的深淺。

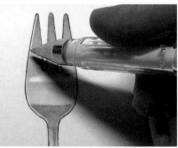

7 使用白色鋼珠筆等畫材在叉齒邊緣部分加上高光。

完成

8 先前畫上深色倒映的邊緣加上高光後，光澤就會更加顯眼。

61

描繪餐刀

刀刃

刀背

刀柄連接處

刀柄

線稿

刀柄尾端

創作❶ 勾勒出大略線條，以 W-0 塗上陰影

1 以W-0決定上色範圍，畫出大略線條。

2 留下明亮面不上色，以W-0將上方塗上顏色。

3 刀柄連接處往下的部分也以W-0上色。

餐刀的刀柄有點粗，所以加上反射光後，以更立體的方式去掌握形狀。使用色和湯匙、叉子所用的2色相同。

使用色 ⬭ W-0 ⬭ W-2

創作❷ 慢慢加入深色的顏色

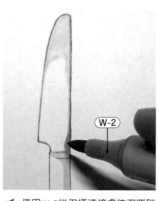

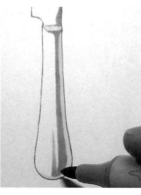

W-2

1 使用W-2從刀柄連接處往刀背稍微畫出一點深色的倒映。

2 在刀柄加入深色倒映的線條。刀柄尾端部分做出帶有圓弧的筆觸。

3 刀柄的輪廓部分以W-0照著描繪，再以W-2調整色調。

4 此為倒映和陰影塗上顏色的階段。刀刃部分的明亮塊面範圍要擴大。

完成

完成餐刀

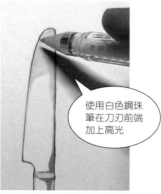

使用白色鋼珠筆在刀刃前端加上高光

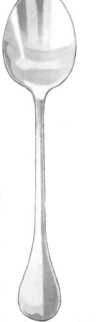

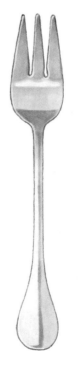

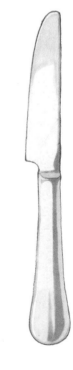

4 使用W-0的中方筆頭從下往上稍微上色。刀柄尾端部分加上一點色調，調整立體感。

5 一邊將金屬的倒映和幾個實物或照片進行對照，一邊上色，畫到接近自己想描繪出來的樣貌。

描繪空水壺

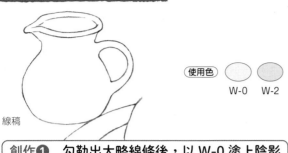

線稿

使用色　W-0　W-2

空的容器會試著只以暖灰色的2色來描繪。和金屬餐刀的使用色一樣,但是針對容器輪廓部分和形狀大幅變化的區域進行重點式上色,來表現透明感。創作其他插畫時也一樣,能觀察的物件在觀察實物後,去找尋接近自己想描繪的物件的照片資料做比較。去思考要將哪處作為焦點落實在自己的插畫中?我認為能進行各種比較也是不錯的方法。

創作❶　勾勒出大略線條後,以 W-0 塗上陰影

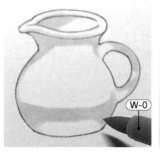

1 以W-0將玻璃上的倒映和陰影的灰色區域上色。透過玻璃看到的內容物底部部分先留白。

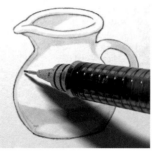

2 使用自動鉛筆將輪廓附近的深色倒映加上邊框。

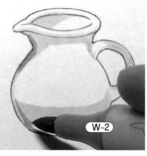

3 以W-2順著水壺的圓弧加上細的筆觸。

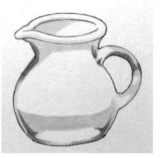

4 等墨水乾掉後上色第2次,使顏色變深。

創作❷　加入細緻的描繪

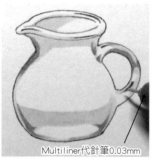

Multiliner代針筆0.03mm

1 使用Multiliner代針筆描繪細緻的倒映,在此使用的是深褐色的0.03mm。

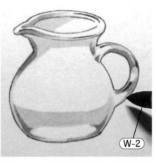

2 以W-2描繪出比先前上色的深色倒映還要淺色的倒映。

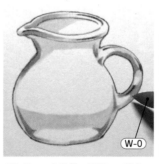

3 以W-2上色後,再以W-0疊色,就能將W-2的顏色變淺。

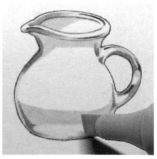

4 使用W-0的中方筆頭在先前留下紙張白底的底部部分快速上色。

完成

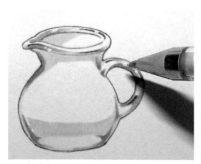

5 使用白色鋼珠筆等畫材加上高光。

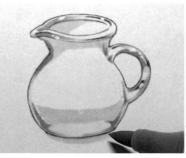

6 以W-0將落在容器下方的陰影塗上顏色。

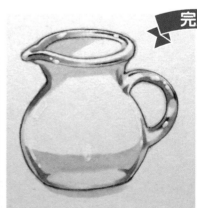

7 將紙張白底範圍留寬一點,強調玻璃的透明印象再收尾。

下一頁要描繪裝有蜂蜜的水壺!

描繪裝有蜂蜜的水壺

想畫成有光澤的色調,所以要表現出有透明感的容器,以及穿透蜂蜜的光好像集中、堆積在玻璃容器底部般的樣子。

創作❶　從蜂蜜開始上色

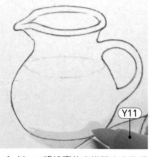

1 以Y11將蜂蜜的光堆積出來的明亮部分塗上顏色。落在底座的容器陰影則使用W-0＋E50重疊上色。

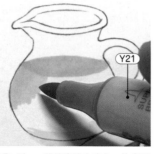

2 以Y21將蜂蜜塗上底色。先描繪出上面的橢圓,再平塗容器中的部分。

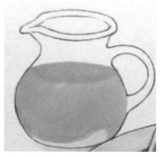

3 上色到好像要接觸到底部的光一樣。

使用色

		Y11	W-0
E50	Y21	R11	R32
E11	E71	W-2	E08

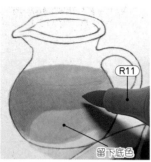

留下底色

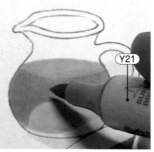

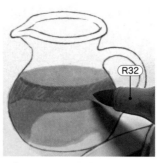

4 要讓光看起來堆積在右下。避開橢圓區域,在底色上疊塗R11,再以Y21上色,使顏色融為一體。

5 以R32加上細斜線,再使用E11上色,以暈染筆觸的方式將顏色混合,加深顏色。

創作❷　加入容器的陰影和倒映

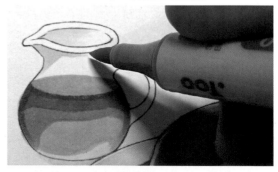

1 以W-0在倒入口的周圍塗上陰影。

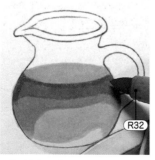

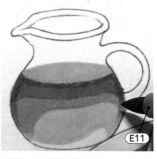

6 深色部分的邊緣使用R32＋E11畫出細線。容器的邊緣使用R32＋E11上色到一半的區域,下方只以E11上色。邊緣的顏色也要配合底色的深淺畫成淺色。

描繪玻璃容器的攻略提示

描繪玻璃的倒映時,不要超塗!

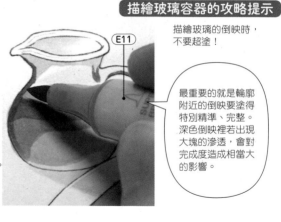

最重要的就是輪廓附近的倒映要塗得特別精準、完整。深色倒映裡若出現大塊的滲透,會對完成度造成相當大的影響。

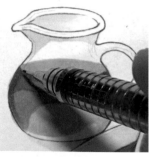

2 使用自動鉛筆在玻璃邊緣畫線。加入深色倒映前先描繪輪廓,就不容易出現超塗狀況。

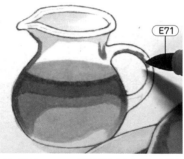

3 使用E71＋E11描繪深色倒映(倒映①)。

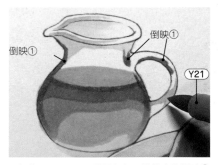

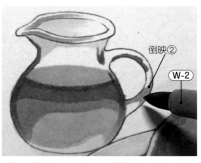

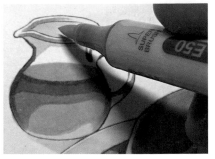

4 使用Y21＋W-2重疊上色，描繪出比倒映①
還要淺色的倒映（倒映②）。

5 在倒映裡加上像Y21一樣的周圍顏色，再以
W-2重疊上色。配合蜂蜜的使用色，使顏色
融為一體。

6 使用W-0上色的陰影也以E50疊色，添加黃色
感，使其和周圍顏色融為一體。

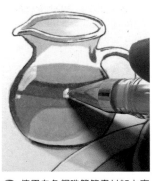

7 最深色的倒映使用Multiliner代
針筆描繪。在此使用的是深褐
色的0.3mm（倒映③）。

創作❸ 繼續描繪再邁向收尾

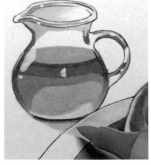

1 以E08和E11將容器和底座接觸
的深色陰影塗上顏色。

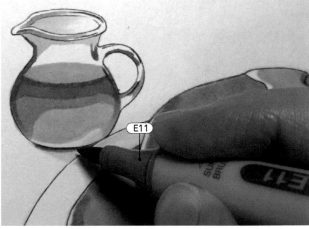

2 E11要和E08上色的區域錯開，營造出自然的陰影形狀。

3 使用白色鋼珠筆等畫材加上高
光。要順著容器的圓弧描繪。

4 以E50調整落在底座和旁邊盤
子的陰影。在使用W-0＋E50
畫出來的陰影區域，添加穿透
蜂蜜的光的黃色感。

完成

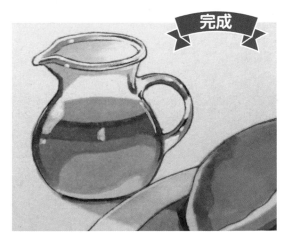

5 這是完成裝有蜂蜜的水壺的階段。

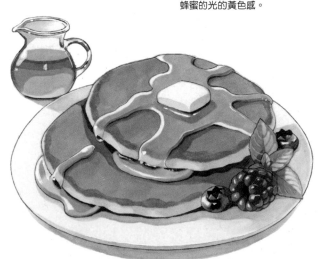

＊鬆餅的繪製過程在P.84～91

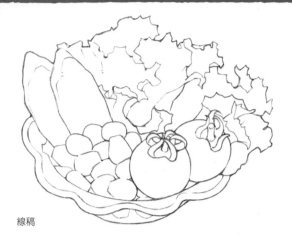

線稿

畫完玻璃容器後,接下來要試著表現新鮮的沙拉和玻璃器皿。
應用在第2章練習的水果和蔬菜的上色方法,試著描繪出新鮮
水嫩的色調吧!

生菜的使用色

Y11　BG34　YG11　R32　R11

描繪生菜

為了讓畫法清楚易懂,會從裝在器皿裡的沙拉部分開始上色,
收尾時再描繪透明的玻璃器皿。以生菜→小番茄→玉米→切片
小黃瓜→玻璃器皿的順序進行描繪。

創作① 透過塗上底色～漸層上色替葉子配色

1 以Y11將葉尖塗上底色。

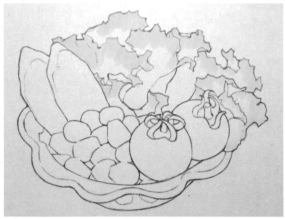

2 這是將看起來好像衣服褶邊且帶著波浪形的葉尖各自上色的階段。

3 像畫斜線一樣,以BG34輕輕上色,要快速重疊上色,直到和先前使用Y11上色的部分稍微重疊的程度。

4 以Y11畫圓圈上色,像要暈染先前上色的BG34部分的筆觸一樣,進行漸層上色。

創作② 營造出顏色深淺不同的陰影,邁向收尾

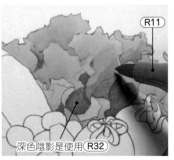

深色陰影是使用 R32

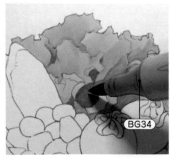

R11

BG34

5 在葉尖的Y11部分快速疊色。

1 使用R32和R11將生菜的陰影做出深淺差異。

2 以BG34在先前上色的深色陰影(R32)重疊上色。利用有互補色關係的顏色(紅色和藍綠色)進行混色,營造出陰影色。

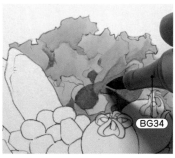

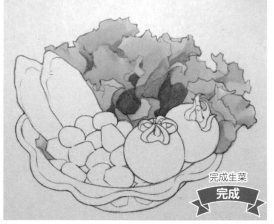

3 在R11上色的部分，以BG34像畫斜線一樣輕輕上色……

4 為了溶掉BG34的顏色並混色，以YG11上色。

完成生菜
完成

5 只使用YG11的話，底色的紅色感會很突出，所以稍微沾取BG34的色調再收尾。

描繪小番茄

創作❶ 果實和蒂頭…塗上底色～漸層上色

小番茄的使用色

R35　R32　BG34　YG11　E08

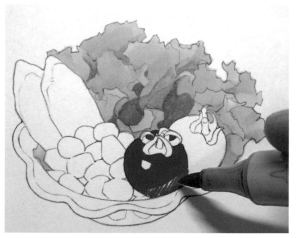

1 留下高光和下方區域，其他區域以R35塗上底色。下方是反射光，想畫成比R35稍微淺一點的顏色，所以像畫斜線一樣上色。

2 以R32修整高光形狀。反射光部分（塗上斜線的部分）使用R32上色，以暈染方式確實上色。

3 留下蒂頭前端，使用R32＋BG34將蒂頭的底色重疊上色。

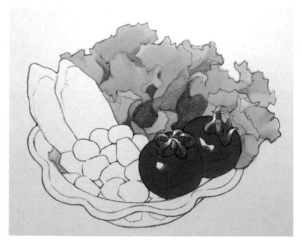

6 以E08將蒂頭的陰影塗上顏色。

4 番茄下方的反射光部分，要從R35沾取一點顏色去上色，營造出R32和R35之間的深淺差異和色調。

5 以YG11將蒂頭前端塗上顏色。從步驟3上色的部分開始連接，進行漸層上色。

7 以BG34重疊上色，調整色調。

 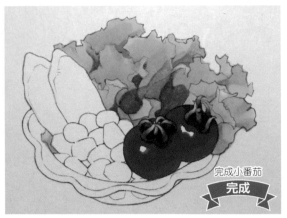

1 以E08描繪落在小番茄上的蒂頭陰影。

2 以R35將陰影重疊上色，修整色調。畫出陰影後，就能強調出蒂頭的立體感。

3 這是完成表面光滑的小番茄的階段。
＊番茄的斷面畫法請參照P.34。

完成小番茄　**完成**

描繪玉米

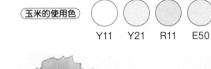

（玉米的使用色）　Y11　Y21　R11　E50

創作❶　塗上底色～漸層上色

 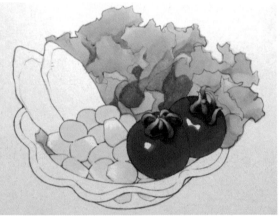

1 玉米下方部分留白，其他區域以Y11塗上底色。

2 這是將玉米粒塗上底色的階段。透過玻璃器皿看到的玉米粒也要上色。

3 在留白部分以E50進行漸層上色。

創作❷　畫出陰影邁向收尾

 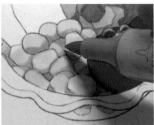

1 以R11畫出玉米的陰影。

2 在陰影部分使用Y21重疊上色，添加黃色感。

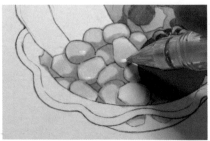

3 以玉米粒的邊角和面的分界為中心，使用白色鋼珠筆加上高光。

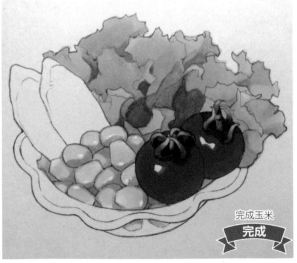

4 設定光線從左上方照射。一邊配合小番茄發亮的區域和位置，一邊加上高光。

完成玉米　**完成**

描繪小黃瓜

創作❶ 在底色塗上互補色的紅色

1 以R32將小黃瓜外皮塗上底色。使用軟毛筆頭的筆尖,以細線的筆觸描繪。

2 以R11重疊上色,做出深淺差異。

小黃瓜的使用色

R32　R11　BG34　E50　YG11

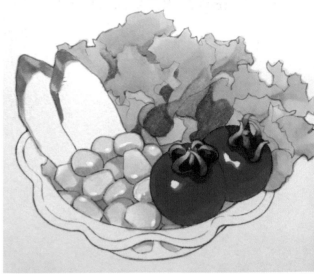

3 想利用有互補色關係的顏色(紅色和藍綠色)進行混色,營造出暗綠色,所以先使用紅色塗上底色。

創作❷ 透過重疊上色替小黃瓜外皮和斷面配色

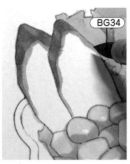 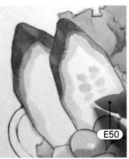

1 在塗上紅色底色的部分以BG34重疊上色。斷面邊緣也以BG34包圍起來。

2 以E50在BG34包圍的邊緣更內側上色,小黃瓜的籽也以E50描繪。

3 以YG11往E50上色部分疊色進行混色(E50+YG11)。

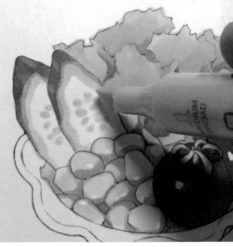

4 使用中方筆頭輕輕地將整體斷面快速上色。先以E50上色。因為會形成重疊上色的情況,所以即使是相同顏色,邊緣和斷面也會出現深淺差異。

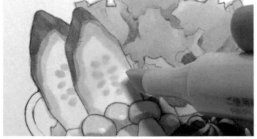

5 接著使用YG11的中方筆頭快速重疊上色。

6 以YG11暈染在步驟**1**斷面邊緣上色的BG34。

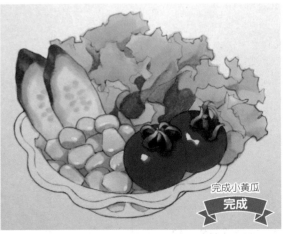

7 將斷面邊緣暈染出自然的感覺再收尾。小黃瓜外皮的顏色和生菜的陰影色一樣,都是利用混色營造出來的。

完成小黃瓜
完成

描繪玻璃器皿

創作❶ 在底色塗上灰色

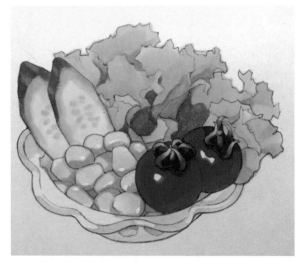

1 將W-0同時作為玻璃器皿的陰影和倒映的底色去上色。以自動鉛筆畫出輪廓線後，上色時就不容易出現超塗情況。

2 這是在沙拉的蔬菜倒映出來的明亮部分等區域保留紙張白底不上色，並且在玻璃器皿以淺灰色（W-0）塗上底色的階段。

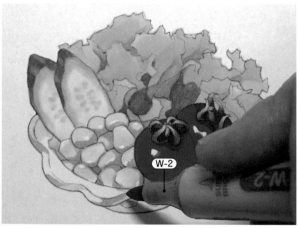

3 以W-2將玻璃器皿的深色倒映部分塗上底色。

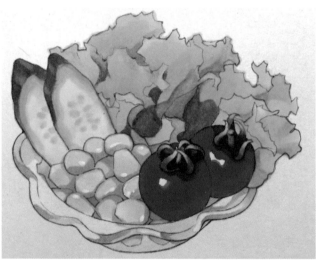

4 這是在玻璃器皿的邊緣部分和陰影形成區域使用灰色重疊上色的階段。

創作❷ 描繪蔬菜的倒映

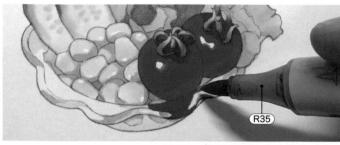

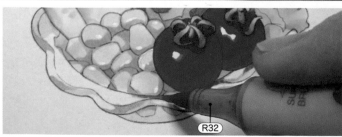

2 以Y11將玉米的倒映塗上底色。

1 使用R35和R32描繪小番茄的倒映。R32只是用來修整邊緣形狀，主要使用的顏色是R35。

3 在和玉米的陰影色最靠近的玻璃器皿的倒映（W-2）上疊塗Y21。

4 在離小黃瓜最近的深色倒映（W-2）上疊塗BG34。在小黃瓜附近的玻璃器皿陰影（W-0）上疊塗YG11。

5 在玻璃器皿加上小的高光。在以灰色上色的陰影和倒映部分加入圓點和線條，就會更有效果。

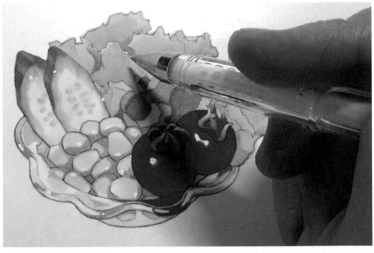

6 在生菜的葉子邊緣加上白色線條、描繪出數個圓點，在蔬菜部分添加新鮮濕潤的樣貌再收尾。

玻璃器皿的使用色	W-0	W-2
番茄倒映	R35	R32
玉米倒映	Y11	Y21
小黃瓜倒映	BG34	YG11

完成

完成沙拉

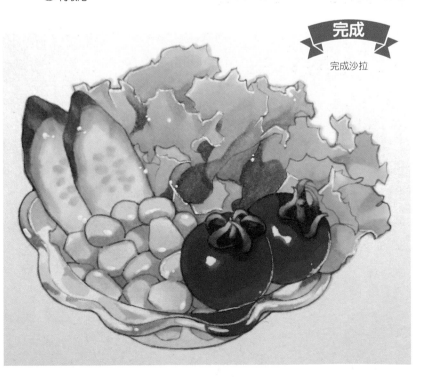

7 這是描繪玻璃器皿並完成沙拉的畫面。在倒映部分塗上周圍的顏色後，就能表現出玻璃的樣子。就像使用數位繪圖軟體描繪時，以滴管功能從附近的顏色取色一樣，描繪的物件反映出周圍的顏色後，看起來就會很真實。

描繪茶杯和茶杯碟

使用灰色在杯子形狀畫出陰影後,再將容器中的飲料上色。在此是畫成紅茶,但改變色調的話,也可以描繪花草茶或咖啡等飲料。

線稿

創作❶　在杯子和茶杯碟(盤子)加上陰影

整體的使用色

W-0	W-2	E71	Y21	E31	Y11	R32	E11	RV34

R11	R000	E08

杯子和茶杯碟的使用色

W-0	W-2	E71

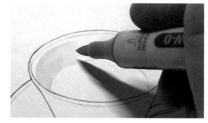

1 以W-0將內側面上色到一半左右的區域。

開始上色時只使用W-0做出深淺差異,加上陰影!

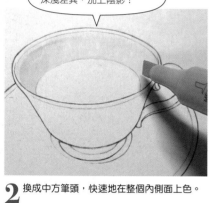

2 換成中方筆頭,快速地在整個內側面上色。

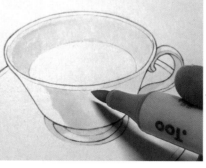

3 以W-0將杯子外側面的正中央一帶塗上顏色。有光的那一側(左側)和陰影的邊界要畫清楚,以揮掃方式朝右側上色。

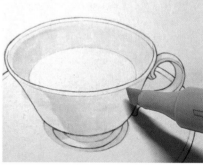

4 和步驟**2**的要領一樣,換成中方筆頭快速地在整個外側面上色。

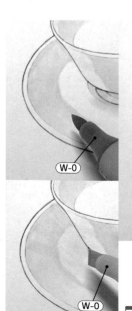

W-0

W-0

6 描繪落在盤子上的杯子陰影,把手和盤子下的陰影等區域也要上色。到此為止只使用W-0上色。

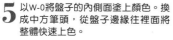

5 以W-0將盤子的內側面塗上顏色。換成中方筆頭,從盤子邊緣往裡面將整體快速上色。

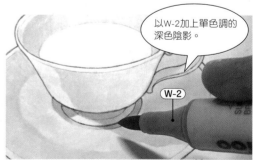

以W-2加上單色調的深色陰影。

W-2

7 以W-2在杯子下方塗上深色陰影。

8 落在盤子上的杯子陰影,只有邊界附近使用W-2上色。

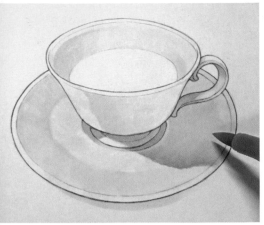

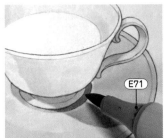

9 使用W-2並以揮掃方式朝右側上色，像要從W-2上色區域開始連接起來一樣，以W-0將整個陰影重疊上色。

10 放置杯子的區域也就是盤子中央部分，要使用E71將凹陷的右側陰影顏色畫深。

創作❷ 在邊緣做出鍍金表現

以大地色的E31在黃色的Y21上面重疊上色，描繪出金色邊框。試著透過W-2的灰色控制色調，表現出強烈的光澤吧！

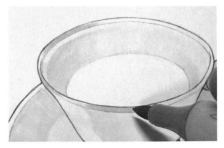

1 鍍金部分以Y21斷斷續續地上色，要留下高光部分。

鍍金的使用色　Y21　E31　W-2

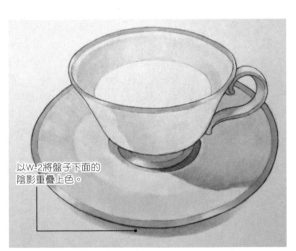

以W-2將盤子下面的陰影重疊上色。

2 陰影側不要留下高光，以Y21塗滿。

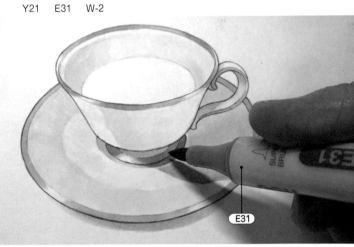

E31

3 高光附近的Y21要保留呈現出來，但還是要在Y21上面疊上E31，呈現出鍍金感。

創作❸ 紅茶的表現…塗上底色

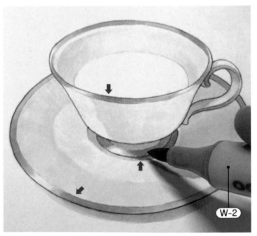

W-2

4 疊上E31的部分以W-2加上深色，做出鍍金感。整個上色的話，感覺會太過閃亮，所以只在光和陰影的邊界附近加上深色。上色範圍要比E31疊色的部分還要狹窄。

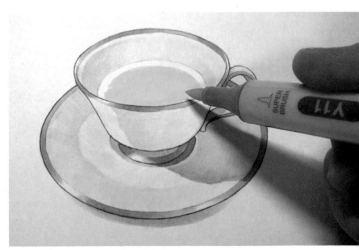

1 在紅茶外側留下一圈不上色，其他區域以Y11塗上底色。

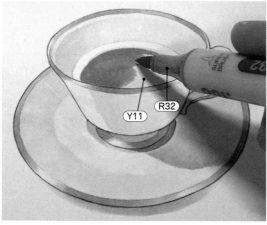

2 以Y11上色的區域，使用R32重疊上色。

3 以Y21將先前留白的外側塗上顏色。

紅茶的使用色

Y11	R32	Y21	E11
RV34	E08	R11	R000

4 使用E11＋R32將整個紅茶區域上色。

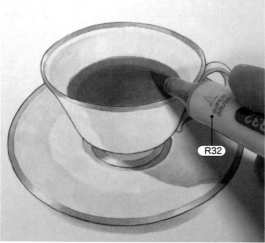

5 以R32在一開始上色的內側圓形部分重疊上色2～3次，和外側顏色做出差異。等COPIC塗上去的顏色稍微乾掉後，再進行疊色就會更有效果。

6 使用RV34＋R32加上更深的顏色。往中央將顏色畫深的話，就能呈現出紅茶的樣子。

在紅茶水面的色調增添變化，提升透明感。

7 塗上映在紅茶上的杯子陰影。以E08像畫斜線一樣上色，再以RV34暈染E08的筆觸，使顏色融為一體。

8 再以R32暈染前端，將顏色順暢地連接起來。

9 接著以E11將外側上色。

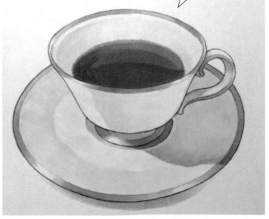

10 外側以E11上色的範圍很少，但將這個部分上色後，就會立刻呈現出透明感。

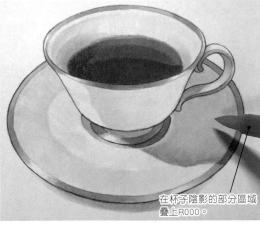

3 為了感受到黃色溫暖的光,在光和陰影的邊界塗上E50。

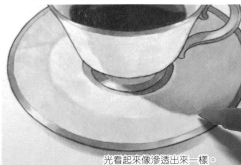

在杯子陰影的部分區域疊上R000。

光看起來像滲透出來一樣。

1 在杯子內側面塗上因反射映照出來的顏色。以R11將靠近紅茶的下側塗上顏色,再以R000在上面暈染。

2 落在把手和盤子上的茶杯陰影、盤子中央凹陷處的左側都要添加紅色感。雖然實際上是看不到的顏色,但要讓整體感覺都是相同色調,呈現出一致感。

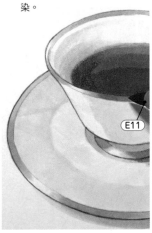

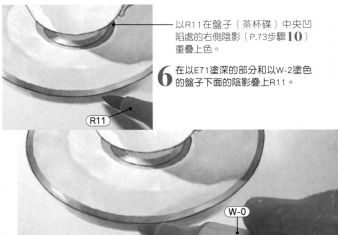

以R11在盤子(茶杯碟)中央凹陷處的右側陰影(P.73步驟**10**)重疊上色。

6 在以E71塗深的部分和以W-2塗色的盤子下面的陰影疊上R11。

4 在鍍金的W-2部分以E11重疊上色。

5 以Y21修整高光的形狀。利用和步驟**2**一樣的效果,讓整體感覺都是相同色調,呈現出一致感。

7 在盤子下面的陰影(W-2)疊塗出來的紅色感令人有點在意,所以使用W-0稍微降低彩度(色調的鮮豔度)。

完成

完成茶杯和茶杯碟

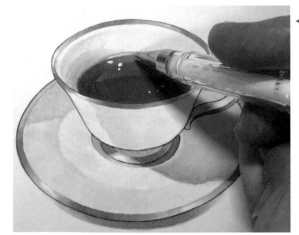

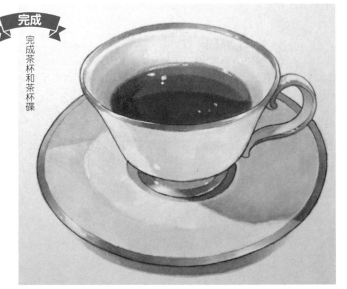

8 使用白色鋼珠筆等畫材加上高光。紅茶要在邊緣附近畫出線條式的高光,呈現出液體感。其他的閃亮部分,可以留意照明的光線再加上。

9 在此試著透過重疊上色描繪出紅茶的橙色。從Y11+R32的亮橙色(黃紅色)到E08等顏色形成的暗紅橙色,在色調上增添變化,就能表現出美麗的色調。

描繪陶瓷盤子

描繪盤子

和P.72～75描繪的茶杯碟一樣,將盤子畫成帶有金色邊框的設計。這是蛋糕專用小盤子的示意圖。光好像是從畫面稍微左後方的斜上角照射下來,要以灰色進行漸層上色加上陰影。

盤子外緣(周圍高出一段的部分)

線稿

創作❶ 從盤子的高低差區域和底座的陰影開始上色

使用色　W-0　W-2　E31

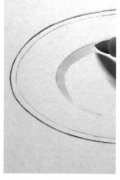

1 以W-0在盤子的高低差區域加上陰影。

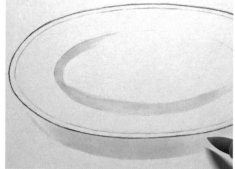

2 同時開始描繪落在底座的盤子陰影。

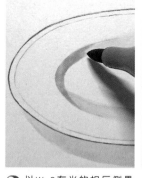

3 以W-2在光的相反側疊色,使顏色變暗。

4 感覺顏色有點深,所以使用W-0疊色,稍微脫色。

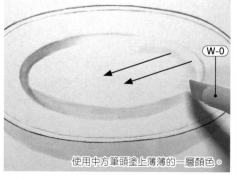

使用中方筆頭塗上薄薄的一層顏色。

W-0

5 為了避免顏色滲透到高光區域,先以揮掃方式從高光往裡面加上邊框。將整體上色時,因為邊緣還有留下空間,超塗情況就會變少。

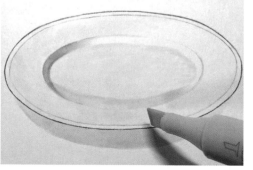

6 留下高光部分,使用W-0的中方筆頭將整個盤子快速上色,加上淺淺的灰色。

創作❷ 鍍金表現

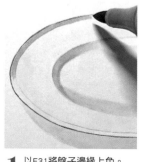

1 以E31將盤子邊緣上色。

2 使用白色鋼珠筆在高出一段的盤子外緣的邊沿和盤子邊緣等區域加上高光。

3 觀察盤子整體狀態,修整陰影的陰暗程度。以W-0將落在底座的陰影重疊上色,使顏色變深。

完成

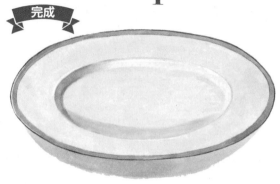

4 盤子內側的高低差區域,光線照射的後方～右側要畫亮,左側則要畫出暗色的陰影。描繪出靠近眼前的外緣在盤子內側形成的淺色陰影後,就能感受到立體感,呈現出更好的效果。

描繪盛放在盤子上的荷包蛋

線稿

這是荷包蛋盛放在中型分盛用的白盤子上的示意圖。
按照荷包蛋的蛋黃→蛋白的順序開始描繪，最後收尾
盤子的部分。照亮物件的光源設定在左後方。

整體的使用色				
Y11	R11	R32	Y21	E50
R000	W-0	E08	E11	W-2

創作❶　從蛋黃的底色開始重疊上色

1 留下高光部分，以Y11將蛋黃塗上底色。

2 以R11在Y11上色的部分重疊上色。想要呈現出半熟的蛋黃，所以畫成有點橙色的樣子。

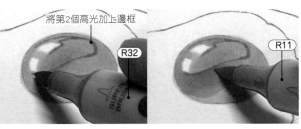

3 留下第2個高光部分（不是純白的，是光線照射、看起來明亮且淺色的部分），將蛋黃重疊上色。以R32將上色範圍加上邊框，再以R11將裡面上色。

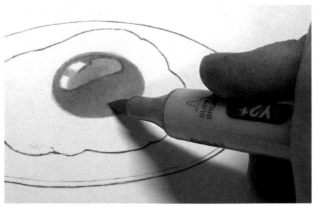

4 以Y21在R11上色的區域重疊上色。

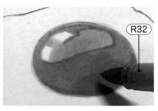

5 以R32將蛋黃的深色部分塗上顏色，再以R11暈染，讓顏色融為一體。

創作❷　將蛋白塗上底色，加上陰影

1 只有光線照射那一側裡的蛋黃和蛋白之間的高光，要以R11加上邊框。

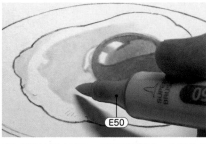

2 將蛋白塗上底色。留下高光部分，大略分成有光的那一側（E50）和陰影側（R000）來上色。

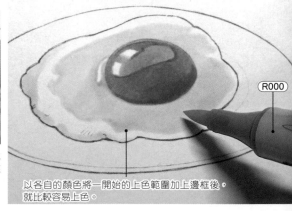

以各自的顏色將一開始的上色範圍加上邊框後，就比較容易上色。

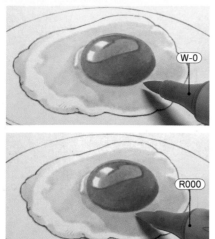

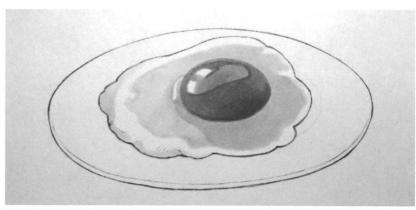

W-0

R000

4 在陰影色做出溫暖的感覺，讓食物看起來很美味也是不錯的做法。在此和R000混色，添加有點紅色的溫暖感覺。

3 以W-0＋R000將蛋白的陰影重疊上色。

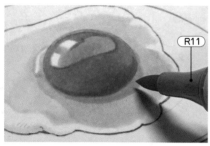

R11

Y11

R11

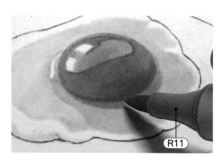

5 以R11＋Y11將蛋黃落在蛋白上且帶點橙色的陰影重疊上色。

6 因為黃色感增強，所以最後以R11再次上色。

創作**❸** 暈染焦黃色區域，繼續上色

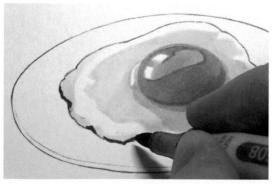

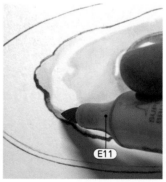

E11

1 以E08將深色的燒焦部分塗上顏色。像要將蛋白的輪廓加上邊框一樣，斷斷續續地加上線條。

2 透過暈染方式，以E11將E08的顏色連接起來，表現出邊緣的燒焦部分。

3 同時也以R000在蛋白邊緣附近描繪出有點不平整的線條。

創作**❹** 以灰色描繪盤子的陰影

荷包蛋下面也要加上陰影。

W-2

W-0

1 以深淺不同的灰色描繪出盤子的陰影。深色部分使用W-2，淺色部分則以W-0塗上顏色。在此雖然省略，但也可以在盤子下面加上陰影（參照P.76）。

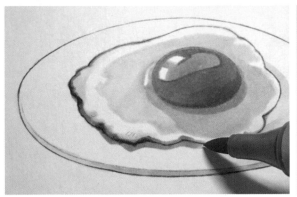

2 在荷包蛋下面（盤子和荷包蛋相連的區域）的深色陰影（W-2）疊上R11。

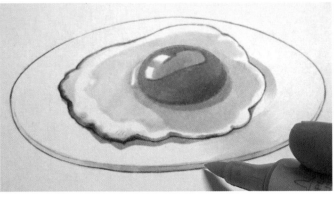

3 以R000在W-0上色的部分重疊上色。

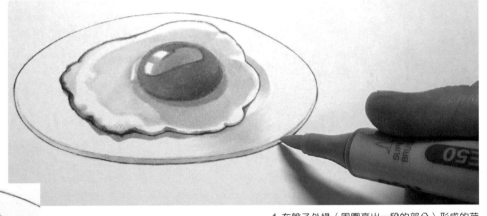

4 在盤子外緣（周圍高出一段的部分）形成的荷包蛋陰影（W-0），要以E50疊色。

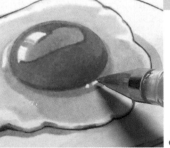

5 使用白色鋼珠筆等畫材修整未上色的高光形狀。將細小的高光加上點狀再收尾。

完成

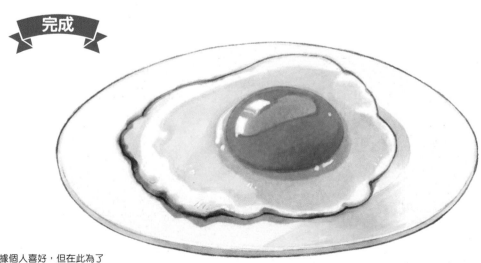

6 荷包蛋的煎烤程度可以根據個人喜好，但在此為了畫出表面的光澤，選擇了有點半熟的蛋黃表現。

描繪角色衣服時需要表現出布料樣貌,而第
一步就是要練習描繪蝴蝶結。

底色 R32
陰影 RV34 + R81

BV00 + R81

YG11

底色 YG11
陰影 BV00 + R81

B95

BV04

底色 B95
陰影 BV04

R32 RV34 + R81 Y21
 R11 + E11

底色 Y21
陰影 R11 + E11

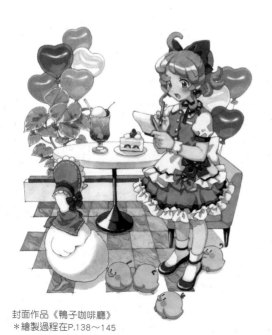

封面作品《鴨子咖啡廳》
＊繪製過程在P.138～145

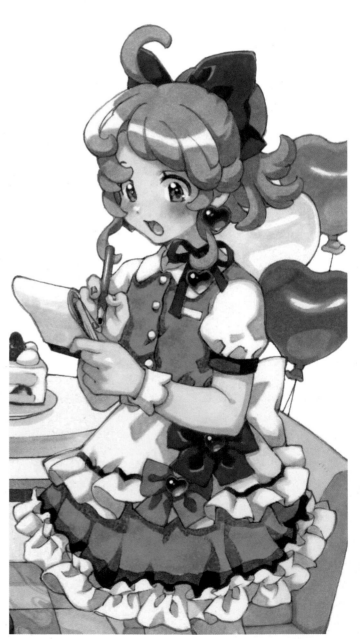

這是封面作品的部分特寫。在畫面中配置了
各種形狀的蝴蝶結和衣服褶邊。

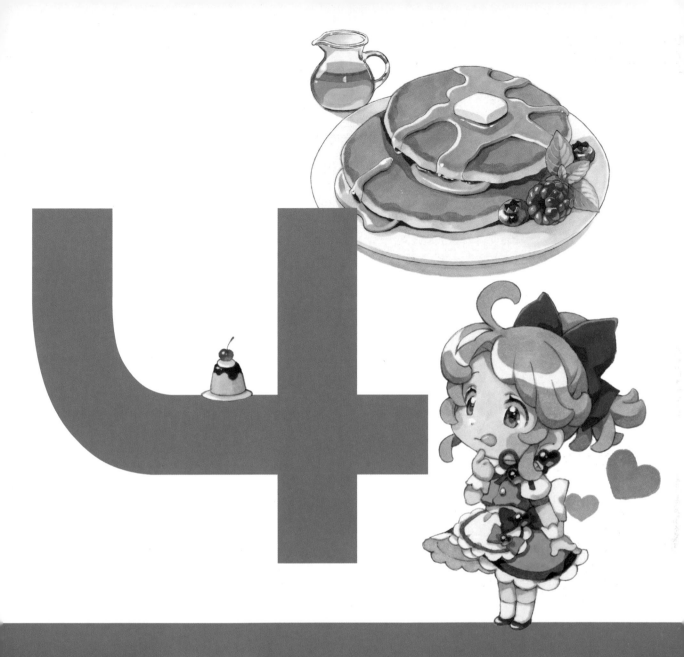

第4章 試著以甜點為重點來描繪

這個章節是要將「鴨子咖啡廳」的許多餐點塗上顏色，同時描繪出混合各種質感的物件。而人氣餐點「鬆餅」，則會透過新繪製的作品（P.84～91）和重現作品部分畫面的繪製過程（P.102～105），展示詳細的描繪步驟。例如烤得焦黃的吐司和鬆餅、黏稠的蜂蜜、冒著氣泡的汽水的透明感表現等等，為大家講解新鮮度滿點和充滿光芒的獨特上色方法。一起來描繪蒙布朗、布丁、瑞士捲等看起來最美味的甜點吧！

在塗上底色和重疊上色的打底階段，特地一邊營造出顏色不均的感覺，一邊描繪。

將P.23的麵包切片烘烤！！

描繪吐司

創作❶ 透過塗上底色～重疊上色營造出顏色不均的感覺

輕輕上一次色。

1 使用E50的中方筆頭斜斜地快速上色。為了和之後塗滿的E50做出深淺差異，有些區域沒上色也沒關係。

2 吐司邊的邊角也以E50塗上底色。

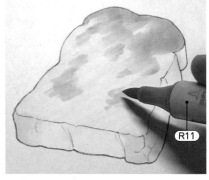

R11

3 以R11將吐司斷面的金黃色部分塗上顏色。配合步驟1上色的E50的筆觸方向，以揮掃方式塗上短短斜斜的顏色。

4 吐司邊的側面和上面也以R11塗上底色。要留下步驟2 E50上色的部分。

5 在吐司邊的上面加上一圈彎曲的邊框。

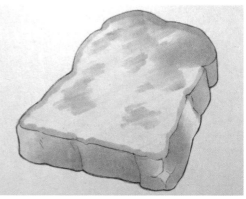

6 這是為了讓有些區域的底色顯現出來，不要全部塗滿而加上筆觸的階段。

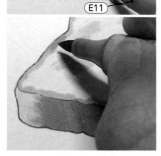

E11

7 在吐司邊的側面和上面疊上E11。因為吐司邊的上面有光線照射，想要讓上面的顏色比側面的還要亮，集中重點去上色。

稍微留下E50在邊角上色的部分。

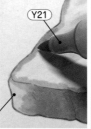

Y21

8 以Y21進行漸層上色，暈染先前以E11上色的前端。

Y21

9 吐司邊的上面也採取漸層上色。

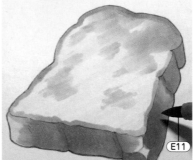

E11

10 吐司邊的側面再次使用E11疊色，使色調變深。

以E50將Y21的筆觸融為一體。

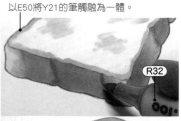

R32

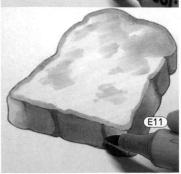

E11

11 以R32＋E11將吐司邊的陰影塗上顏色。

以E08上色時，有些地方要留下底色，營造出烘烤後顏色不均的樣子。

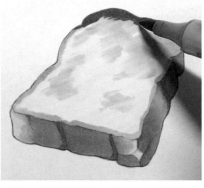

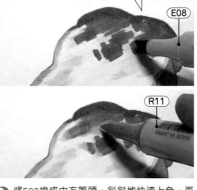
E08
R11

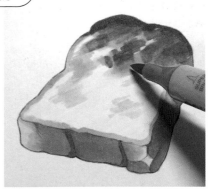

1 塗上深色的金黃色。以E08在上面加上邊框。邊緣要特別畫成焦黃色，所以使用軟毛筆頭整個塗滿。

2 將E08換成中方筆頭，斜斜地快速上色，再以R11暈染。

3 以Y21和E50在金黃色部分加上黃色。Y21要從E08上色的區域開始漸層上色。

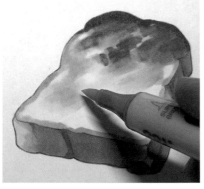

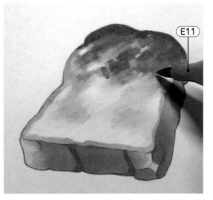
E11

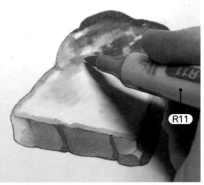
R11

4 以E50上色時要一邊留下底色，一邊畫圈圈以暈染整體的方式上色。好像塗上奶油一樣的顏色看起來很美味，所以試著加上黃色。

5 利用從步驟**2**上色部分連接起來的形狀，描繪出烘烤面的邊緣。

6 抱持著要描繪吐司斷面孔洞和孔洞之間留下的邊緣的心情，會比較容易上色。

使用色
E50　R11　E11　Y21　R32　E08

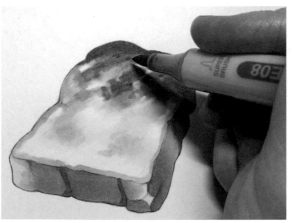

完成

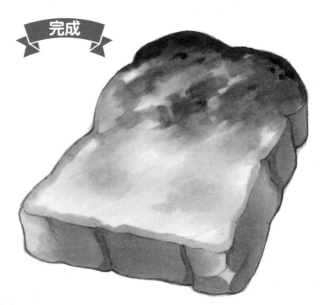

7 以E08在深色烤焦部分畫出黑色圓點。

8 太深的部分以R11疊色，將顏色變淺。

9 想要呈現出烤得香噴噴的樣子，所以將焦黃色集中在上面再收尾。描繪時還可以加上裝有蜂蜜的水壺（參照P.64～65），或是將奶油放在吐司上（參照P.89）。

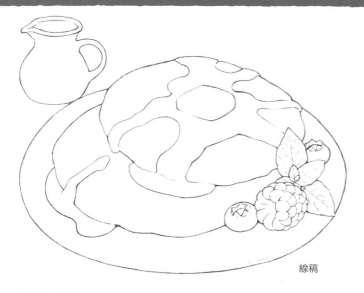

線稿

在第2章已經先解說過水果的上色方法，但實際上是要從作為主角的鬆餅部分開始描繪。添加上盤子和裝有蜂蜜的水壺，完成豪華的甜點。

＊作為搭配的水果類畫法請參照P.56～57，裝有蜂蜜的水壺畫法請參照P.64～65。

描繪鬆餅和蜂蜜

整體的使用色

E50	R11	E11	Y21
Y11	E08	R32	W-0

創作**❶** 將鬆餅和蜂蜜部分塗上底色

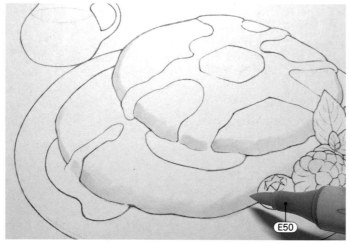

1 以E50在鬆餅邊緣塗上餅皮的底色。

2 避開黏稠滴垂在鬆餅上的蜂蜜區域，以R11平塗烤成金黃色的面，要呈現出平滑的塊面。

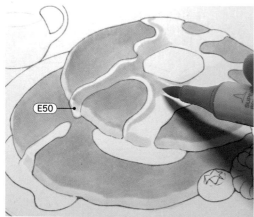

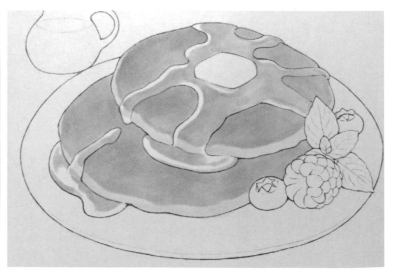

3 留下高光部分，同時也以R11描繪蜂蜜的底色。透過蜂蜜看到餅皮顏色的部分，則以E50上色。

創作❷　透過重疊上色將烤成金黃色的部分和蜂蜜顏色變深

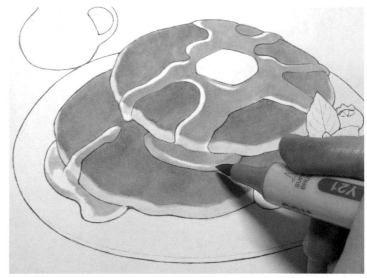

1 金黃色的面以E11重疊上色，蜂蜜部分則以Y21重疊上色。

2 蜂蜜區域要留下一開始以E50上色的部分和高光部分，再以Y21將整體上色。

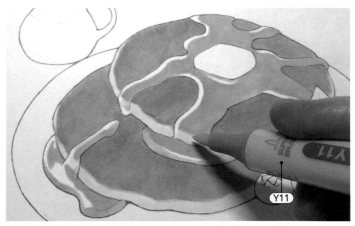

3 以Y21描繪在鬆餅邊緣呈現出來，以E50上色部分的蜂蜜陰影。

4 滴垂在E50部分的蜂蜜以Y11疊色。呈現出套用蜂蜜黃色濾鏡的感覺。烤成金黃色那一面的深色部分使用Y21疊色，淺色的E50部分則以Y11疊色。

創作❸　畫出落在鬆餅上的陰影

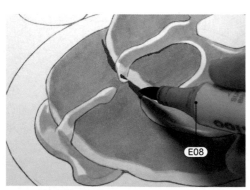

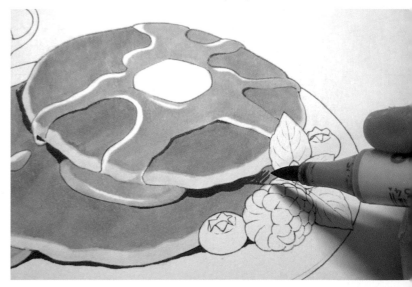

1 在鬆餅重疊區域、蜂蜜和鬆餅重疊部分的深色陰影使用E08上色。為了暈染陰影的邊緣，描繪時要加上斜線般的筆觸。

85

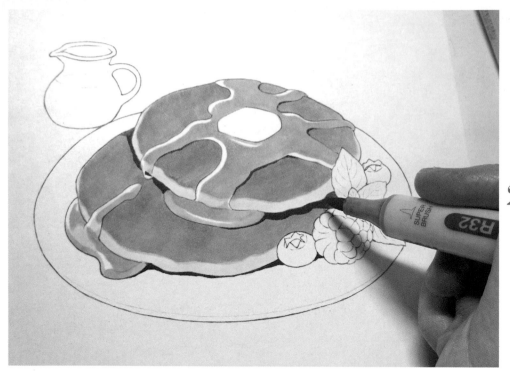

2 以R32在陰影加上紅色感。暈染先前以E08描繪，宛如斜線的陰影部分邊緣。

不要塗到邊緣，只塗到中央的話，就比較有那種感覺。

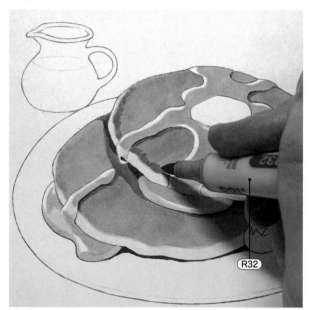

R32

3 以R32將第二個陰影和上面邊緣的金黃色區域塗上顏色。

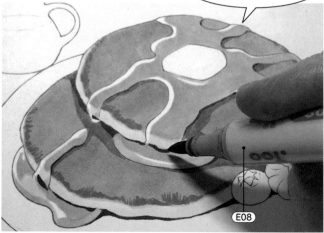

E08

4 加上在P.85創作❸的步驟1忘記上色的「隔著一層蜂蜜的陰影」。

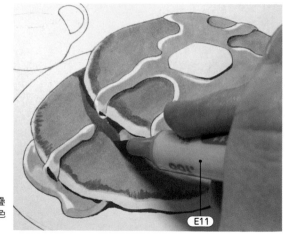

E11

5 在以R32上色的陰影使用E11重疊上色，調整色調。奶油下面的深色陰影則使用E08上色。

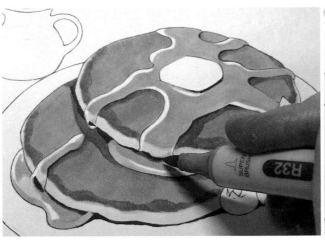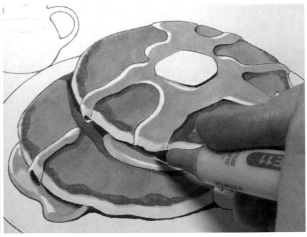

1 在以E08上色的「隔著一層蜂蜜的陰影」部分，使用R32＋E11上色，要盡量稍微錯開。隔著一層蜂蜜的區域，形狀看起來稍微有點改變。

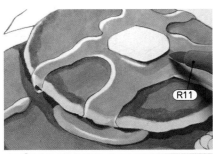
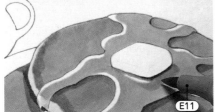

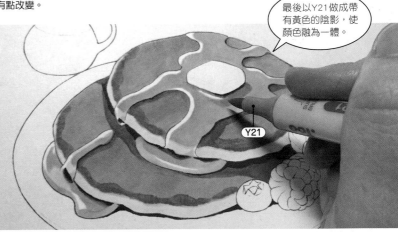

最後以Y21做成帶有黃色的陰影，使顏色融為一體。

2 映照在蜂蜜上的奶油陰影，按照R11→E11→Y21的順序重疊上色。先前已經使用Y21重疊上色過，所以即使只使用R11＋E11，以Y21＋R11＋E11進行混色的使用色也是一樣的，但「最後上色的COPIC顏色容易呈現在眼前」，所以最後再疊上Y21。

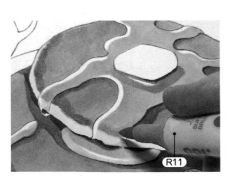

3 隔著一層蜂蜜呈現出來的邊緣金黃色區域要以R11＋Y21上色。雖然和金黃色塊面的底色混色步驟一樣，但要利用重疊上色使顏色變深。

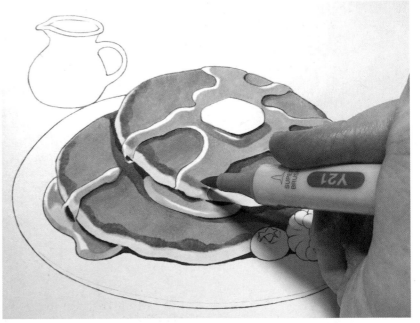

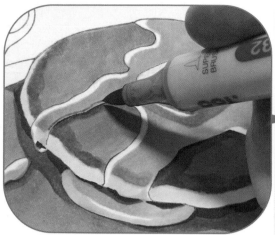

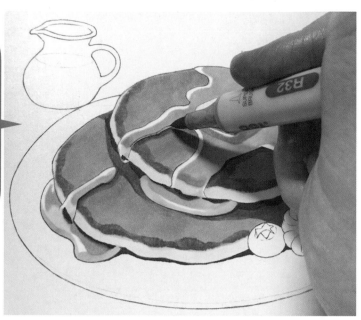

1 以R32將蜂蜜的陰影加上邊框。使用軟毛筆頭的筆尖畫出細
線。

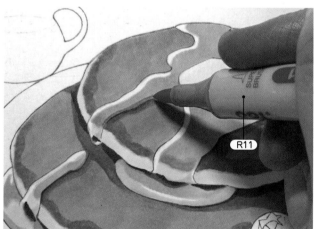

R11

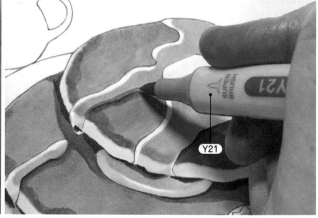

Y21

2 以R11＋Y21將蜂蜜陰影上色。黏黏
的蜂蜜看起來更有立體感。

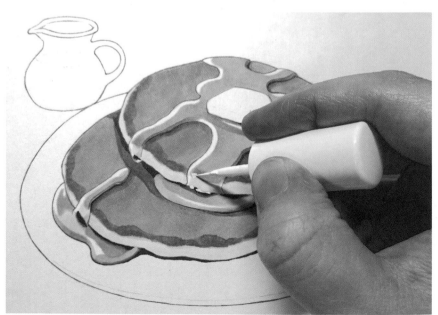

3 使用COPIC遮覆液畫出蜂蜜的高光。以鬆
餅的邊角和凹陷部分為中心加上高光，呈
現出光澤感。

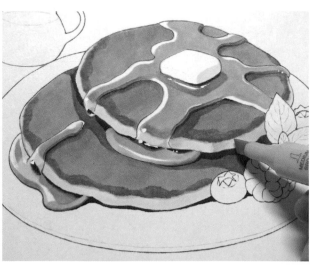
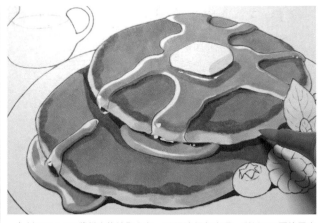

4 以R11＋E50將餅皮的陰影上色。不想讓顏色太深，所以R11要使用中方筆頭快速上色。陰影範圍較寬的部分只在陰影邊界附近稍微畫深一點的話，即使其他部分的顏色畫淺，陰影也會清楚分明。

創作❻ 在奶油加上陰影

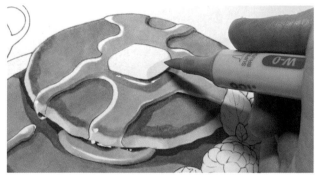

1 奶油側面中最暗的塊面陰影要使用W-0上色。

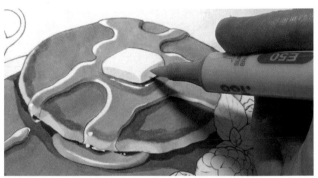

2 以E50將第二暗的塊面陰影塗上顏色。以W-0上色的部分也使用E50重疊上色。

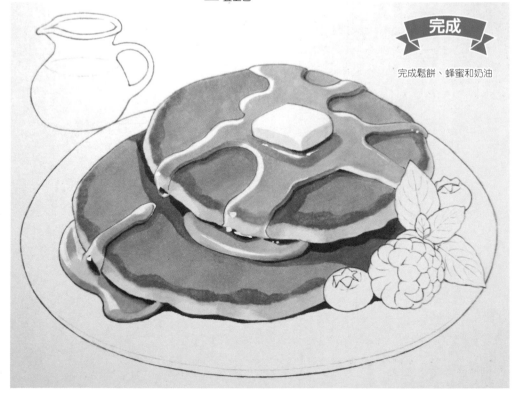

完成

完成鬆餅、蜂蜜和奶油

3 這是描繪出放在盤子上的鬆餅的階段。

添加藍莓、覆盆子和薄荷

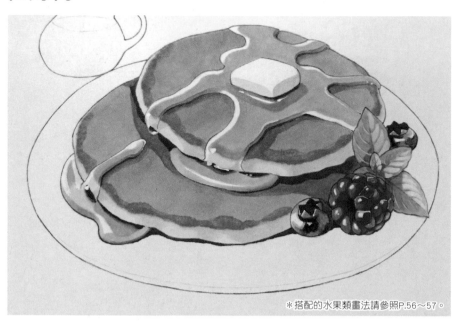

＊搭配的水果類畫法請參照P.56～57。

描繪盤子

← 這裡也要上色

使用色
W-2　W-0　R000　E50

1 以W-2將盤子的深色陰影塗上顏色。想要朝兩端進行薄薄一層的漸層上色，所以鬆餅下和盤子下的部分，兩端都要稍微留白，呈現盤子厚度的陰影只在中央區域上色。
兩端以揮掃方式上色，或是像畫斜線一樣上色後，就容易做出漸層效果。朝兩端做出薄薄一層的漸層效果後，就會形成柔和的印象。

2 從步驟1上色部分進行漸層上色，以W-0塗上第二個陰影。

3 以W-2上色的部分使用R000重疊上色。

4 以W-0上色的部分主要以E50疊色。

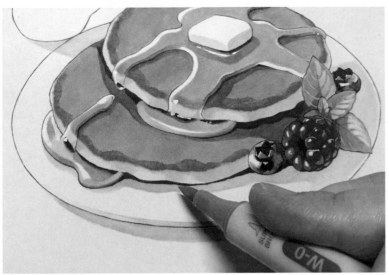

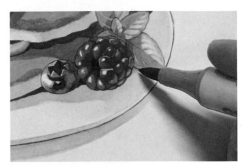

6 陰影側的覆盆子和藍莓的淺色陰影是使用W-0上色。接地部分的深色陰影以W-2重疊上色。

5 在不要太亮的部分以W-0疊色，調整陰影的深淺。這個部分在底色時是塗上W-2的部分，但若再次疊加W-2，感覺顏色會太深，所以使用W-0疊色。

將高光稍微放入陰影範圍裡，就能呈現出高光的存在感。

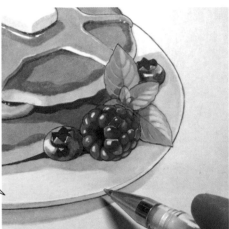

7 在盤子邊緣加上高光。

加上裝有蜂蜜的水壺，邁向完成階段

＊裝有蜂蜜的水壺畫法請參照P.64～65。

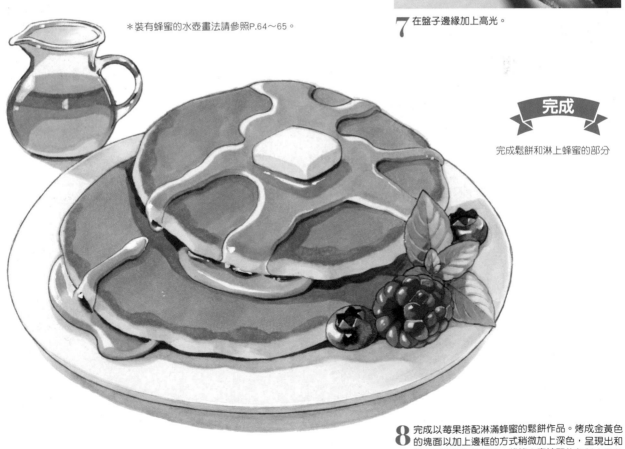

完成

完成鬆餅和淋上蜂蜜的部分

8 完成以莓果搭配淋滿蜂蜜的鬆餅作品。烤成金黃色的塊面以加上邊框的方式稍微加上深色，呈現出和餅皮明亮顏色的對比。將第2章練習的各種水果裝飾上去，試著搭配各種組合描繪出來吧！

在此選擇了作為甜點代表，裝飾著栗子的蒙布朗。將擠成細條狀的栗子奶油泥堆積成圓錐狀來製作蒙布朗蛋糕。整體塗上奶油泥的底色後，設定光線從左斜上方照射，將初步的陰影疊在右側。在奶油泥的間隙塗上陰影色，一邊做出立體感，一邊描繪。

描繪奶油泥和酥塔

使用色　
E31　R11　Y11　E71　E08

創作❶　塗上栗子奶油泥的底色

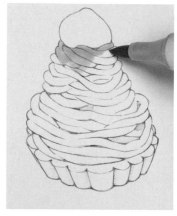
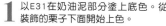

1 以E31在奶油泥部分塗上底色。從裝飾的栗子下面開始上色。

2 不要在意顏色不均的情況，在整體進行平塗。

試塗栗子

用於蒙布朗裝飾上的茶色栗子，要先在其他紙張上試塗，確認使用色。從高光的大小、塗上底色營造出來的顏色、重疊上色的範圍等等，都先實際試驗後再將作品上色。

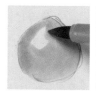

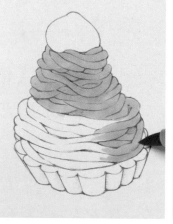
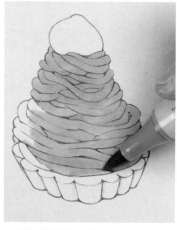

3 奶油泥環繞到後方的區域，上色時要特別注意，盡量不要超塗。

4 下面的酥塔部分先留下，畫到和酥塔相接的區域為止。

①以E31在底色的R11上面重疊上色。
②以E08描繪出陰影的大略線條……

③下方先不上色，將陰影側塗上顏色。
④使用E08平塗，畫出深色的栗子色。
⑤以E08畫斜線，再以E31重疊上色。

⑥再次使用E08畫斜線，並疊上E31進行混色。暗色部分還要加上E71。
⑦以R11修整高光形狀。
⑧以E31重疊上色，畫出淺色色調。

⑨使用白色鋼珠筆加上小圓點。可以確認上色方法的流程了！！

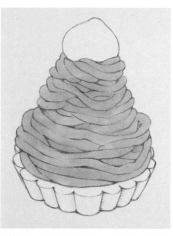

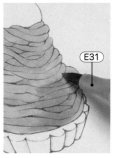

E31

6 以E31在右側重疊上色。因為光線從左斜上方照射，所以右邊是陰影側。

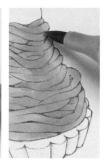

7 順著奶油泥的走向以E31重疊上色。間隙部分也要重疊上色，畫成深色。

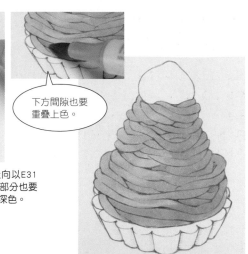

下方間隙也要重疊上色。

5 這是在栗子奶油泥塗上第1層底色的階段。

8 這是一邊做出深淺差異，一邊以E31塗上底色的階段。

創作❷ 在奶油泥間隙加上有顏色的陰影

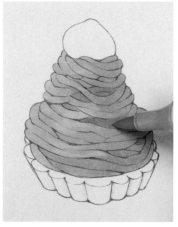

1 以R11在間隙部分塗上顏色，畫出帶有紅色感的暗色陰影色。

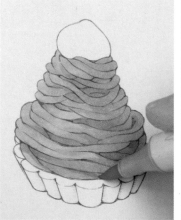

2 在深色的間隙區域上色。

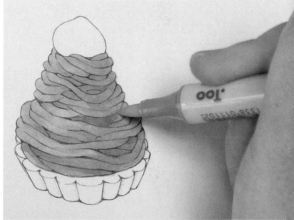

3 奶油泥環繞到右後方的陰影部分要以Y11上色。左側和眼前的間隙也要稍微上色，增加變化。

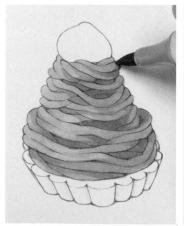

4 以E31描繪出間隙的陰影。先前以紅色的R11和黃色的Y11上色過，所以在陰影會呈現出不同面貌。

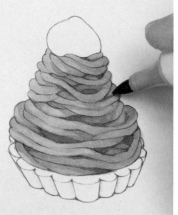

5 最深處的深色陰影以E71重疊上色。使用軟毛筆頭的筆尖像畫細線一樣加上筆觸。

E31

R11

6 右邊的陰影側和間隙以E31疊色後，再加上R11，並再次使用E31上色。

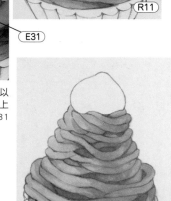

7 調整色調，讓陰影變成暖色。陰影側和間隙有加入暗色色調，所以看起來有立體感。

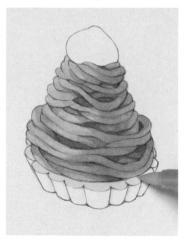

2 側面以R11塗上底色。

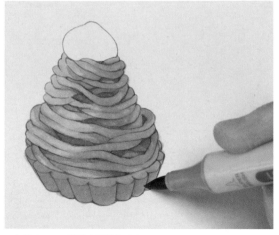

1 以Y11在酥塔上方的面塗上底色。

3 順著酥塔形狀，以E31從上方的面到側面進行重疊上色。

4 疊上E31，營造出酥塔的底色。

① E71

②

③ E31

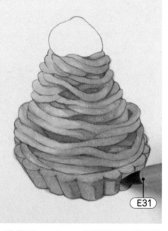
E31

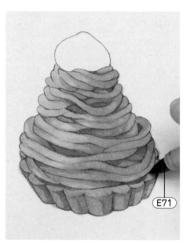
E71

R11

E31

5 在酥塔的凹凸部分加上陰影。①以E71畫出大略線條後，②快速畫出斜線。③以消除筆觸的方式，使用E31進行混色。

6 使用E71＋E31往陰影側依序重疊上色，畫出暗色。

7 奶油和酥塔的間隙陰影也使用E71＋E31上色。

8 明亮區域以R11上色，再次以E31重疊上色。

9 為了在陰影部分做出變化，透過重疊上色混色。酥塔烤成金黃色的區域和陰影色等部分都形成新的顏色。

描繪裝飾的栗子

將P.92試塗的栗子實際上色。

使用色　○ R11　○ E31　● E08　○ E71

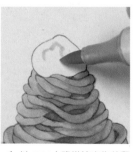

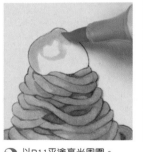

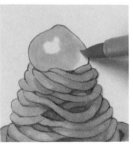

1 以 R11大略描繪出先前留下的高光線條。

2 以R11平塗高光周圍。

94

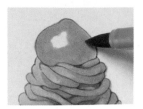

3 以E31重疊上色。

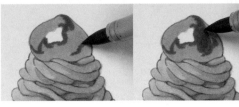

4 以深茶色的E08畫線，決定上色範圍，再將陰影側上色。

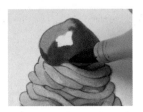

5 留下上方的明亮塊面、高光，和下方反射光部分，其他區域進行平塗。

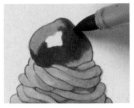

6 暗色區域的邊界以E71的軟毛筆頭的筆尖畫出圓點。

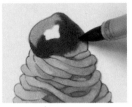

7 以E08重疊上色，將色調變深。

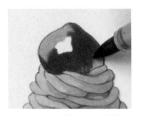

8 以E08的軟毛筆頭的筆尖在反射光加上斜線筆觸。

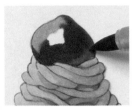

9 以E31重疊上色，使顏色融為一體。

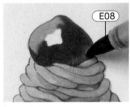

10 再次使用E08加上筆觸，並以E31重疊上色，調整色調。

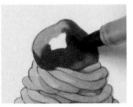

11 再次使用E71描繪暗色區域的邊界。

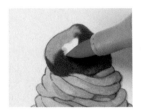

12 以R11修整高光的形狀。

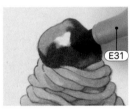

13 以R11上色的明亮部分，要使用E31稍微重疊上色。

創作❷　加入白色收尾

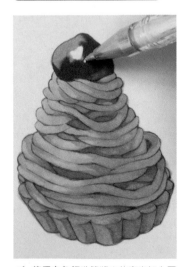

1 使用白色鋼珠筆將小的高光加上圓點，呈現出光澤感。

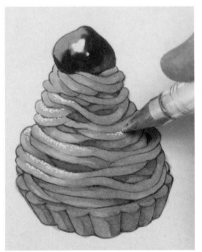

2 在擠出來的奶油泥上面以小圓點畫出糖粉的樣子。

完成

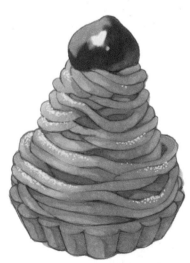

3 明亮側有光線照射，所以連細節都能看得很清楚。糖粉的點點在明亮區域也多加一點，就會更有效果。

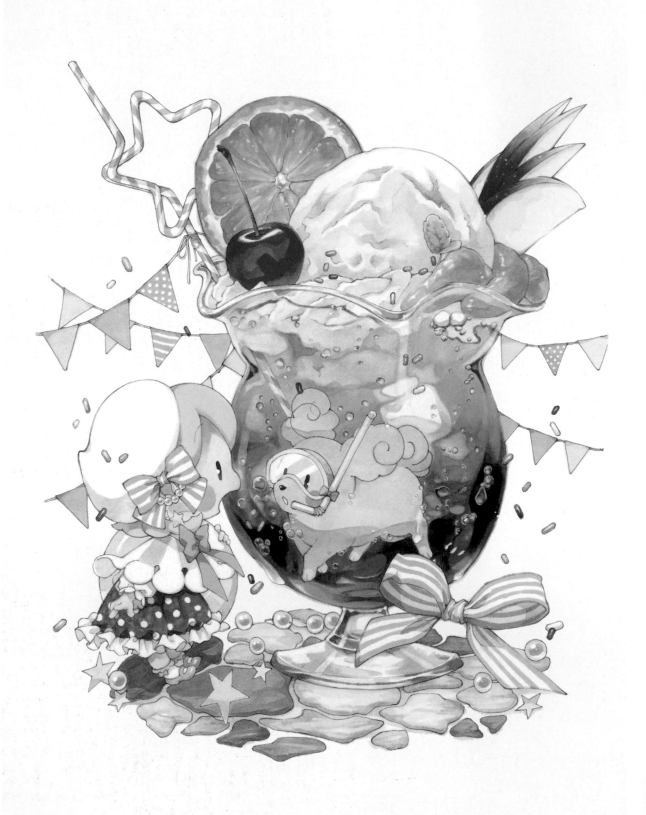

《去看哈密瓜汽水海域》VIFART水彩紙（細紋）31cm×22cm

以5色表現哈密瓜汽水

P.96作品的部分畫面

本書舞台「鴨子咖啡廳」的牆壁上，裝飾著各種甜點的插畫。看到作品的顧客經常如此詢問：「這是怎麼畫出來的？」在此從很多人詢問的作品中挑出三幅，試著重現部分畫面。一開始就先從哈密瓜汽水的透明感和冰塊表現開始。

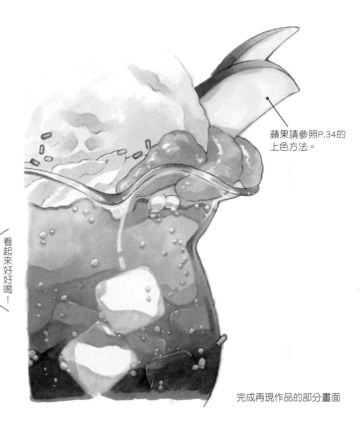

蘋果請參照P.34的上色方法。

完成再現作品的部分畫面

哈密瓜汽水的使用色

YG11　Y11　BG34

B95　BV00

看起來好好喝！

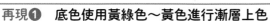
再現❶　底色使用黃綠色～黃色進行漸層上色

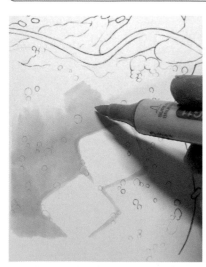

1 將冰塊部分和上方留白，以YG11將汽水塗上底色。上方之後會和黃色一起進行漸層上色。

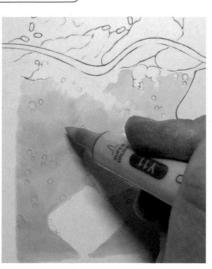

2 留白的上方部分以Y11上色。

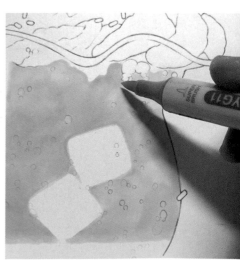

3 以YG11將汽水整體重疊上色，上方做出有點黃色的漸層上色。

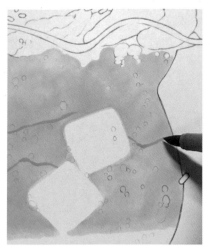

1 以BG34畫出邊界線，決定上色範圍。

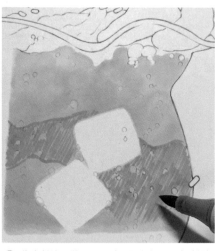

2 像畫斜線一樣以BG34將中間上色。一邊避開氣泡，一邊加上筆觸。

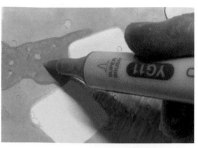

3 像要消除筆觸一樣，以YG11畫圈圈進行暈染（深色的第1階段）。希望有兩色之間的顏色時，經常使用這個方法。深色以畫斜線的感覺輕輕塗上，淺色則以消除筆觸的方式疊加上去，就能完成混色。

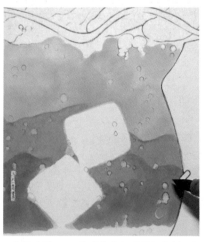

4 下方以BG34確實地上色（深色的第2階段）。

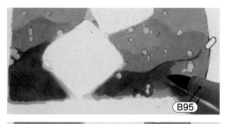

5 以B95＋BG34將汽水底部塗上顏色（深色的第3階段）。

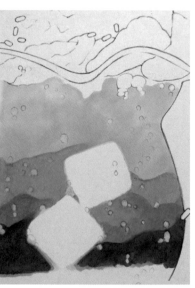

6 這是將汽水分成3階段深淺描繪出來的階段。

1 有些地方想要畫成淺色，所以讓線條斷斷續續，並以BG34畫出水面的線條。

2 在畫出的線條上，以拉長顏色的方式使用BV00疊色、暈染。

3 像要將所有線條連接起來一樣，以YG11疊色。

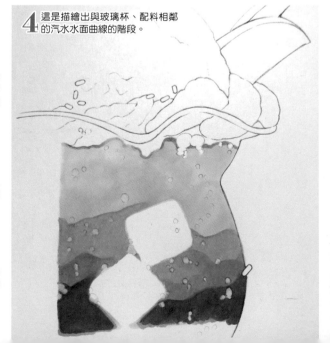

4 這是描繪出與玻璃杯、配料相鄰的汽水水面曲線的階段。

5 以BG34畫出大略線條。

6 以YG11將水面部分重疊上色2~3次。

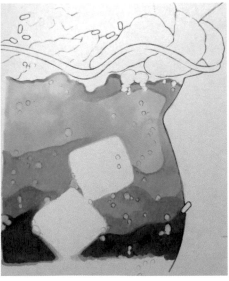

7 玻璃杯的厚實部分和配料陰影般的部分也一併加上的話，就能呈現出液體的感覺。

冰塊表現的訣竅

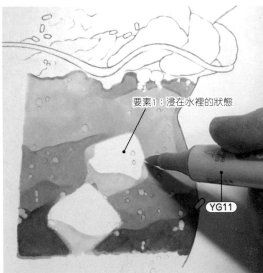

要素1：浸在水裡的狀態

YG11

1 冰塊看起來像浸在液體裡一樣，以YG11將冰塊下方塗上底色。冰塊的邊角也使用YG11，像要削減邊角一樣去上色。

冰塊表現的訣竅

這是獨創「看起來像冰塊」的上色方法。透過「浸在水裡的狀態」和「透明」這兩個要素的搭配來表現冰塊

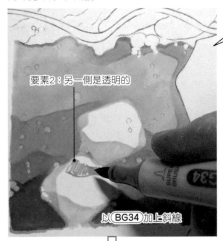

要素2：另一側是透明的

以 BG34 加上斜線

重疊上 YG11

2 像畫斜線一樣，以BG34畫出薄薄一層的顏色，再以YG11透過消除筆觸的方式上色。畫太過頭的話，冰塊就會消失，所以要在部分區域呈現出冰塊重疊部分的白色很明顯的感覺。

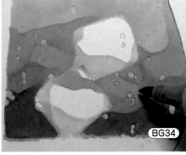

BG34

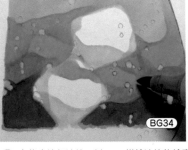

YG11

3 在後方追加冰塊。以BG34描繪冰塊的輪廓，為了和下方的底色融為一體，以YG11暈染。

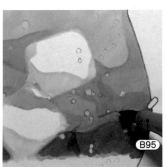

B95

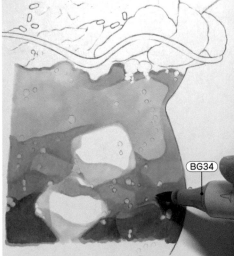

BG34

4 汽水深色部分以BG95描繪冰塊的輪廓，以BG34和底色暈染，使顏色融為一體。

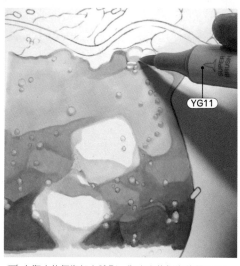

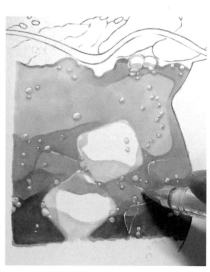

6 氣泡的高光加在左邊上半側（設定光源在左上）。冰塊要以邊角為主加上高光。

5 在汽水的氣泡加上陰影。汽水中的氣泡使用BG34，稍微冒出水面的氣泡則以YG11描繪。

＊光源…像太陽或照明器具一樣會發光的物體。

冰塊表現的訣竅

要素3：將重疊部分變透明

7 冰塊重疊的部分在深色區域要以YG11疊色、脫色，呈現出透明感。

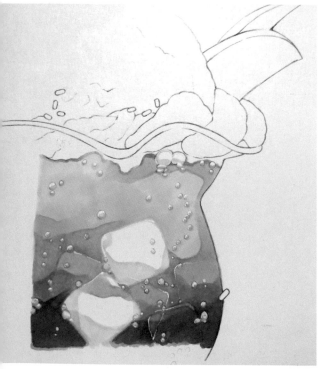

8 這是使用「浸在水裡的狀態」和「透明」這兩個要素，描繪出方形冰塊的階段。接下來要描繪上面的配料和玻璃杯，讓畫面更熱鬧。

再現❺ 描繪橘子和玻璃杯

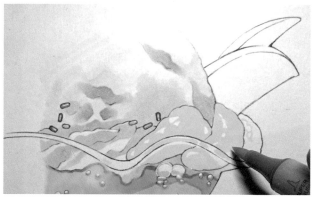

1 裝飾的橘子將高光部分留白，再以Y11塗上底色。

2 像畫斜線一樣，以R11將果肉塗上薄薄一層的顏色，再以Y11暈染。以R11上色時，若間隙空太大的話，之後要稍微填補間隙。

3 以R11將陰影確實上色。

4 使用白色鋼珠筆加上高光。

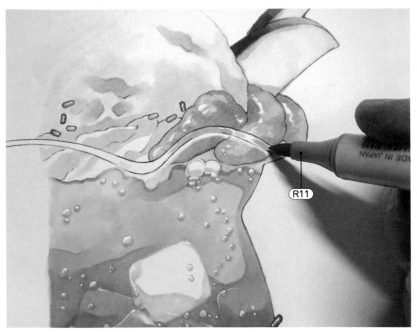

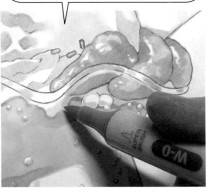

隔著玻璃杯看到的橘子部分，當中斷斷續續的白色區域也要以W-0填色。因為覺得顏色稍微灰一點，比較能感覺到玻璃的存在……。

R11

5 透過玻璃杯邊緣看到的橘子要以R11上色，邊緣前端要稍微留白。

6 玻璃杯彎曲部分以W-0加上陰影。

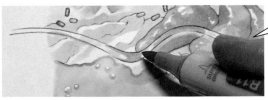

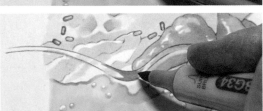

容易受到顏色影響的素材，像玻璃、金屬等，若從周圍沾取顏色，就能和周圍顏色融為一體。R11是透過和BG34的混色來降低BG34的色調，這是為了將顏色變深而使用的。

完成

7 玻璃杯邊緣要將曲線頂點附近的顏色畫深。以R11＋BG34描繪。

8 和玻璃杯邊緣一樣，以R11＋BG34描繪出玻璃杯的厚度。

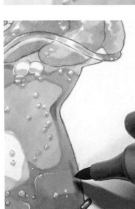

9 使用白色鋼珠筆等畫材加上玻璃杯的高光，邁向完成階段。

10 描繪冰淇淋（顏色的提示在P.141）和蘋果等物件，完成再現作品的部分畫面。

橘子的使用色：◯Y11 ◯R11
玻璃杯的使用色：◯R11 ◯BG34 ◯W-0

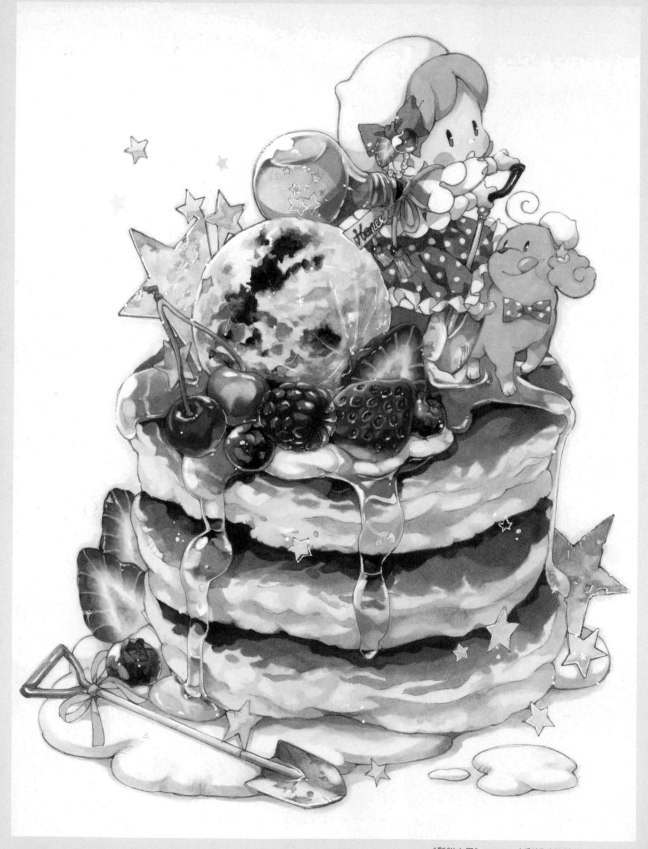

《鬆餅之星》VIFART水彩紙（細紋）31cm×21cm

以6色表現鬆餅

P.102作品的部分畫面

之前在P.84～91描繪了放在盤子上的2片鬆餅。在此要重現分量充足、3片重疊的鬆餅之作的部分畫面。留意鬆餅邊緣的厚度和滴垂的蜂蜜，試著描繪表現吧！

鬆餅的使用色

E50	E11	E08
R000	R11	R32

鬆餅之後要不要來份布丁？

完成再現作品的部分畫面

再現❶ 將餅皮和烤成金黃色的區域塗上底色～重疊上色

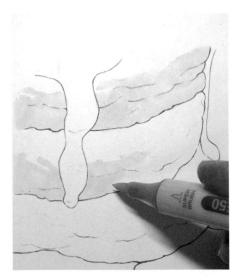

1 以E50將鬆餅餅皮塗上底色。

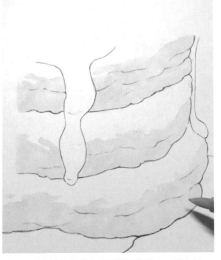

2 一邊在邊緣的餅皮呈現出凹凸感，一邊上色。

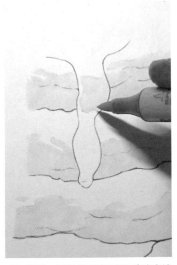

3 隔著一層蜂蜜的餅皮留下高光和邊緣部分不上色。

103

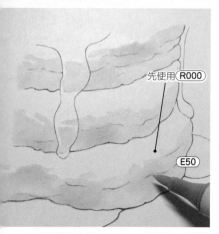

先使用 R000

E50

4 有些地方以R000＋E50重疊上色，營造出顏色有點深的部分，並呈現出海綿蛋糕軟綿綿的感覺。

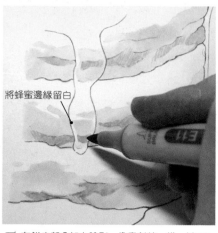

將蜂蜜邊緣留白

E11

5 在餅皮部分加上陰影。像畫斜線一樣，以E11輕輕上色。

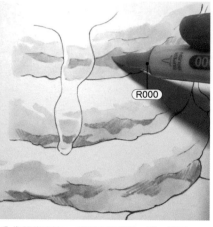

R000

6 像要消除以E11畫出來的筆觸一樣，使用R000進行重疊上色。

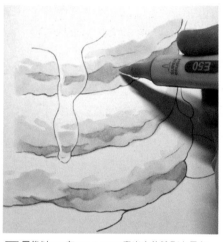

E50

7 最後以E50在E11＋R000畫出來的陰影上疊色，使其和底色融為一體。

R11

E11

8 以R11將烘烤面塗上顏色。滴垂的蜂蜜前端可以留下光澤部分。呈現出蜂蜜從剛烤好的鬆餅流下來，看起來很好吃且黏糊糊的垂涎欲滴感。

9 以E11在塗上烘烤面顏色的R11區域疊色。

10 將R11和E11混色，做出帶有紅色感的金黃色。利用暖色感的色調，展現出看起來很美味的樣子。

再現❷　在鬆餅重疊區域進行重疊上色

R32

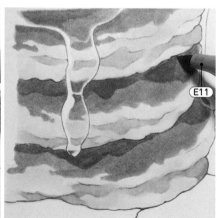

E11

1 鬆餅重疊區域的陰影以R32＋E11上色。

2 重疊區域更深色的陰影以E08疊色。

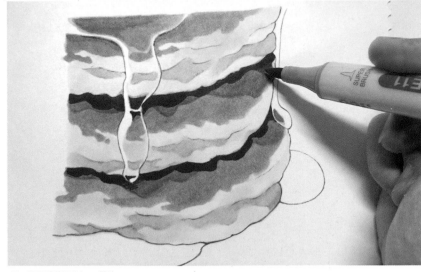

3 陰影邊緣要以E11暈染。

再現❸ 將蜂蜜重疊上色

1 以Y21在隔著蜂蜜看到的金黃色塊面疊色。

蜂蜜的使用色：○Y21 ○Y11 ○E50

加上氣泡後，更能呈現出像蜂蜜一樣的黏稠質感。

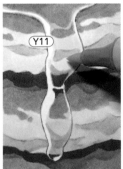

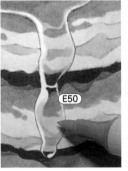

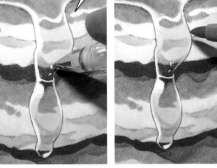

2 蜂蜜大量堆積的區域也以Y21上色。

3 高光部分保留紙張的白底，其他區域的蜂蜜部分以Y11疊色。黃色很強烈，所以使用E50重疊上色，讓發色協調。

4 描繪高光以及蜂蜜的氣泡。

5 以R11照著整體線稿描繪，讓色調融為一體。

再現❹ 加上鮮奶油的陰影

① W-0
② R000
③ E50
④ R000
⑤
Multiliner代針筆0.03mm

1 以W-0上色做出深淺差異，在顏色塗深的區域使用R000，塗淺的區域主要使用E50重疊上色。呈現出鮮奶油輕盈、看起來很美味的印象。接地面使用深褐色的Multiliner代針筆，畫出更深的陰影再收尾。

完成

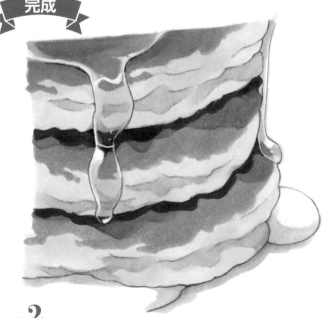

2

鮮奶油的使用色：○W-0 ○R000 ○E50

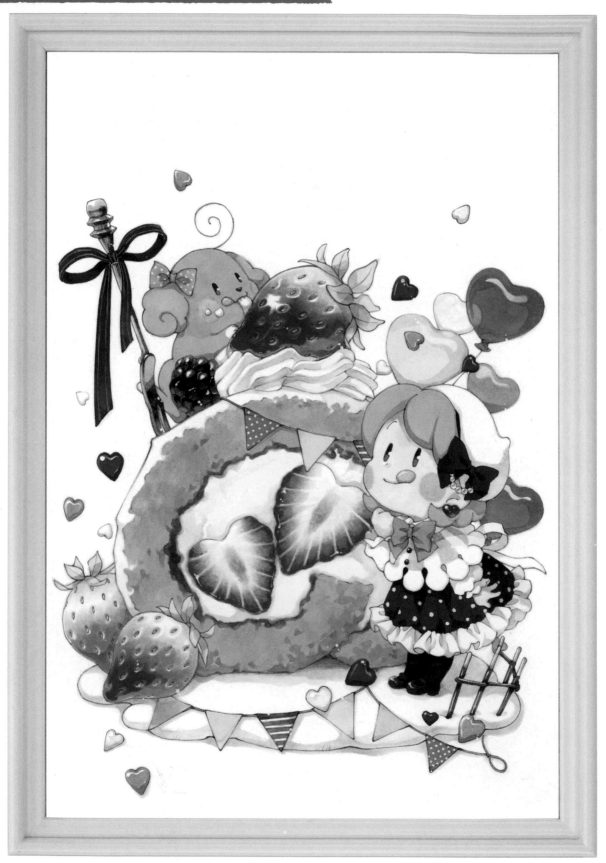

《大草莓捲》VIFART水彩紙（細紋）31cm×21cm

包含草莓在內，以10色來表現瑞士捲

P.106作品的部分畫面

左頁作品（P.106）的瑞士捲，描繪了畫成粉紅色的草莓海綿蛋糕。再現作品則試著創作原味的海綿蛋糕捲。海綿蛋糕部分使用白色、描繪抹茶的綠色，畫巧克力的咖啡色（茶色）等顏色，可以體驗各種組合搭配。

＊這裡描繪的瑞士捲，是在烤得薄薄的海綿蛋糕中間加入奶油和水果，再捲起來切成薄片。

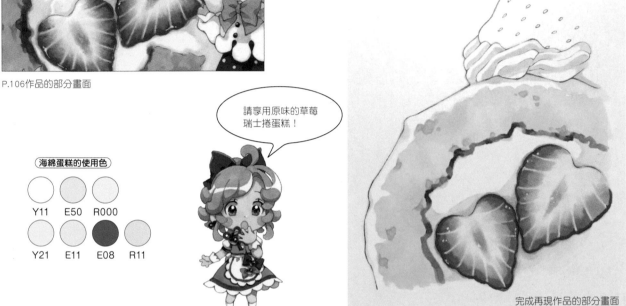

完成再現作品的部分畫面

海綿蛋糕的使用色

Y11　E50　R000

Y21　E11　E08　R11

請享用原味的草莓瑞士捲蛋糕！

再現❶　透過平塗～重疊上色表現海綿蛋糕的顏色

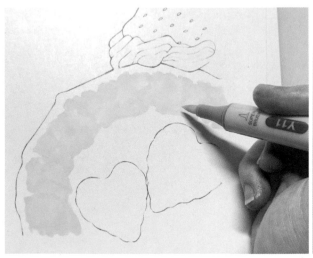

E50

先以R000上色，接著以E50重疊上色。

Y11

1 以Y11營造出顏色不均的狀態，一邊仔細地改變方向，一邊塗上底色，盡量呈現出海綿蛋糕表面的質感。以Y11塗上底色的部分要使用E50重疊上色。

2 以R000＋E50在一些地方營造出顏色有點深的部分，最後以Y11暈染。

3 以R000＋E50呈現出顏色有點深的部分，要使用Y11讓顏色融為一體，像水彩一樣，在有些地方打造出滲透感，表現出海綿蛋糕軟綿綿的感覺。

4 以Y21描繪出海綿蛋糕的孔洞後，像要稍微脫色一樣，以E50重疊上色。利用後來塗上去的E50顏色去營造孔洞的邊緣。接著以Y11在孔洞疊色。孔洞中也要營造出「邊緣和孔洞中」這種有點眼前和後方的關係，就能呈現出真實感。

再現❷ 將海綿蛋糕烤成金黃色的區域進行不規則暈染

1 以E11加入稍微不規則的金黃色線條。

2 配合海綿蛋糕的凹凸曲線畫線後，營造出烘烤後顏色不均的樣子。使用E08在一些地方畫出深色部分，再以R11將其暈染，接著以Y21在整個金黃色區域疊色。

3 以Y21在整個金黃色區域疊色後，有點茶色的色調就會一體化，顏色看起來就好像融為一體的樣子。

再現❸ 將草莓斷面重疊上色

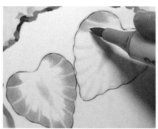
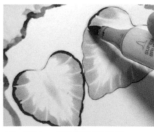

1 以R000描繪出草莓白色紋路的大略線條。

2 留下白色紋路的部分，其他區域以R11塗上底色。

3 使用R35描繪斷面的邊緣。

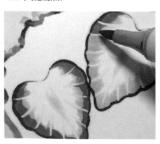
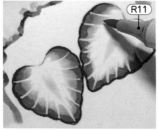
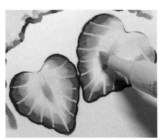

4 外側的深紅色以R32上色。

5 以R11從R32的區域往中央暈染，塗上薄薄的一層顏色。

6 以R000的中方筆頭將白色區域上色。

草莓的使用色

R000　R11

R35　R32

＊斷面的色調和紋路形狀會根據草莓品種有所差異，所以嘗試各種畫法後就能有新發現。步驟3描繪出來的斷面邊緣（草莓皮），會讓人覺得在正前方看起來不是這種樣子，但以深色加上邊框後，形狀看起來會很俐落，所以會更有效果。

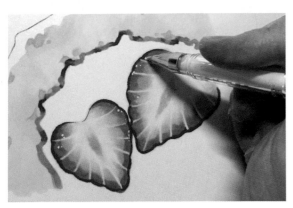

7 仔細描繪高光，呈現出斷面的新鮮程度。

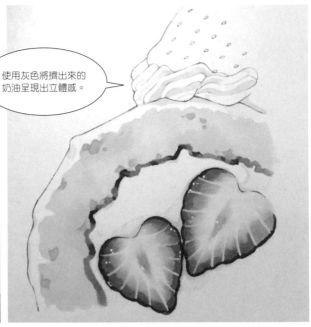

使用灰色將擠出來的奶油呈現出立體感。

再現❹ 在奶油加上陰影

奶油的使用色

W-0　R000

E50　R11

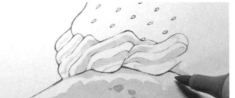

1 以W-0做出顏色的深淺差異。想要畫成淺色的區域像畫斜線一樣輕輕上色。上面的奶油外側陰影想要明亮一點，所以也要營造出只有分界線的部分。中間以其他顏色上色。

2 以W-0上色的陰影，要使用R000和E50重疊上色。

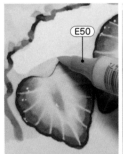 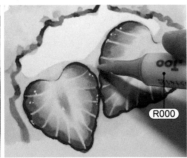

3 塗滿的區域使用R000，薄薄塗上一層顏色的區域則以E50疊色。

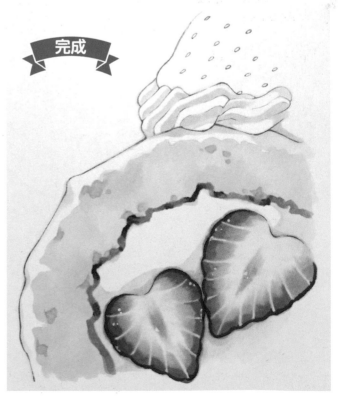

完成

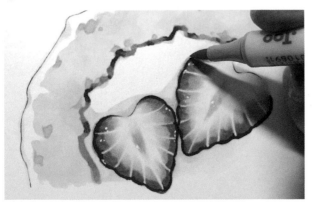

4 以R11在草莓和奶油之間上色，使草莓顏色呈現滲透般的效果。

5 完成原味瑞士捲！配料的草莓畫法請參照P.40試著上色看看吧！

描繪布丁水果百匯

在此要描繪和鬆餅競相角逐人氣寶座的招牌餐點——布丁。
從焦糖醬和雞蛋色的布丁部分開始上色,按照順序描繪,讓
水果和奶油的可愛裝飾呈現出色彩
鮮豔且極具吸引力的樣貌。

線稿

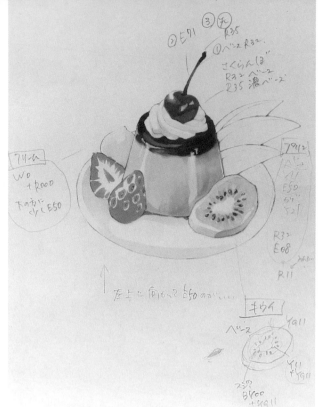

描繪布丁

創作❶ 將底色漸層上色

透過試塗決定使用色

Y11　　E50

Y21

1 避開高光部分,以Y11將側面塗上顏色。為了呈現出上方是淺色,下方是深色的感覺,採取直向上色。

像稍微從上方蓋下來一樣去上色。

E50

2 從上方以E50直向疊色,進行漸層上色。

3 在Y11上疊色,將顏色連接起來,營造出布丁的底色。

光

4 以Y21在陰影側疊色,將色調變深。附加的水果附近也要加上陰影。

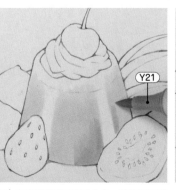

5 在高光的邊界部分上色,將留白區域一點一點地變窄。

Y21

6 上方以E50→Y11+E50的順序上色,下方則以Y21重疊上色,完成漸層效果。

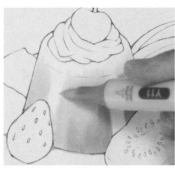
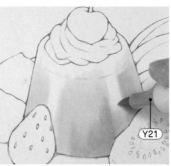

7 像要暈染Y21上色的區域一樣，使用 Y11疊色，使其和底色融為一體。

8 以Y11在之前留白部分的下方上色，再以Y21將陰影變深，使用Y11再次重疊 上色。

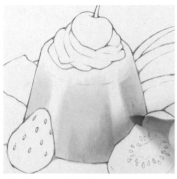

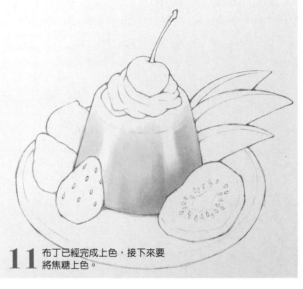

9 以Y21再次疊上陰影側的顏色。

10 環繞到後面的區域也要重 疊上色畫成深色，呈現出 立體感。

11 布丁已經完成上色，接下來要 將焦糖上色。

創作❷　進行平塗，呈現出焦糖醬的光澤

（焦糖醬的使用色）
⬤R32 ⬤E08 ◯E71 ◯R11 ◯E50 ◯Y21

在茶色的焦糖塗上紅色底色後，就能強調色調的 亮度和光澤。表現出有點凝固感的黏稠質感。

2 以稍微超塗的方式在側面 上色。

1 為了畫出明亮有光澤的焦糖醬，避開奶油的區域，以R32在 布丁上面塗上底色。

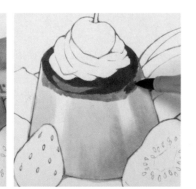
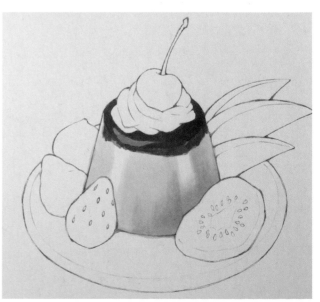

3 以E08重疊上色。在月牙形區域留下明亮的部分，上色時稍微做出 顏色不均的樣子。從上面到側面稍微超塗一點點，表現出焦糖醬 的黏糊狀態。

4 這是利用2色的重疊上色完 成底色色調的階段。

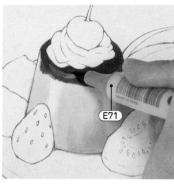

1 避開月牙形區域等明亮部分，以E71重疊上色。表現出焦糖凝固變成深色的部分。

2 以R32快速描繪右側焦糖的明亮部分後，再以R11疊色，做出滲透般的感覺。

3 以R11將側面的陰影筆觸融為一體。

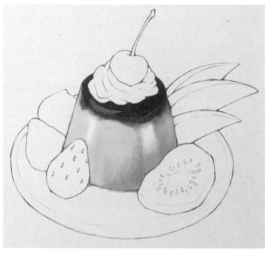

4 以E50將明亮的塊面重疊上色，同時將高光部分變窄。

5 以Y21重疊上色，讓焦糖色再次融為一體。側面形成從橙色到茶色的漸層。

6 完成色調豐富的焦糖醬。

7 使用白色鋼珠筆加上高光。可以在月牙形區域或是布丁上層與側面的梯形交界處畫出高光。

8 描繪直向的筆觸，盡量和布丁的明亮部分連接起來。

完成

完成布丁和焦糖

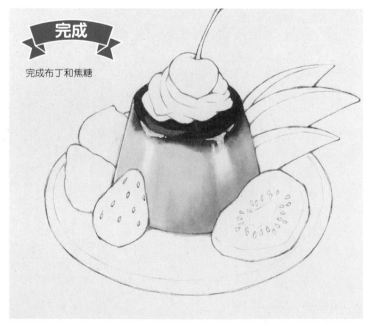

9 完成布丁和焦糖醬，接著描繪裝飾的水果等物件。

描繪奇異果

切片的奇異果斷面看得到表面的籽和埋在果肉中的籽。除了果肉之外，
籽也要分別上色去表現。

參考照片

埋在果肉中的籽
出現在表面的籽

創作❶　透過塗上底色～漸層上色營造出底色

奇異果的使用色
○YG11　○Y11　○BV00　○R11　○E71　●BV04　○R000

1 避開中央的白色部分，以YG11塗上底色。覆蓋到籽的部分也沒關係。 `YG11`

2 留下邊緣的高光，在斷面以YG11上色一圈。外側則是重疊上色，顏色要稍微深一點。

3 側面也以YG11上色，有籽的範圍則使用Y11。 `Y11`

4 以YG11往中央輕輕疊上筆觸，進行漸層上色。

5 將纖維畫成放射狀。以BV00的軟毛筆頭的筆尖畫出淺淺的線條。 `BV00`

6 以BV00描繪的區域使用YG11疊色，暈染後面的部分。 `YG11`

7 側面靠近眼前的部分以R11加上暗色陰影。 `R11`

8 以YG11重疊上色，使陰影的顏色融為一體。

創作❷　描繪奇異果籽

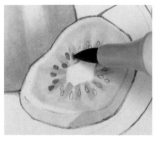

1 以E71描繪奇異果籽。以軟毛筆頭的筆尖像畫點一樣上色。

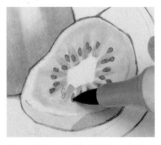

2 在各個位置畫出圓點，盡量不要超塗。

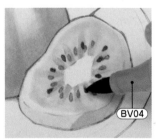

3 靠近眼前的籽以BV04重疊上色，使顏色變深。 `BV04`

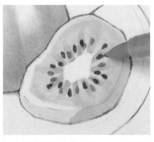

4 埋在果肉中的籽以YG11重疊上色。

5 增加奇異果籽的數量，使用自動鉛筆畫出大略線條。

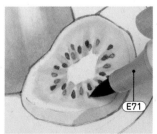

6 以E71將增加的籽上色，像套上綠色濾鏡一樣，使用YG11重疊上色。做出籽埋在果肉裡的色調。 `E71`

`YG11`

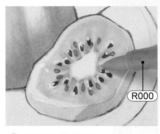

7 在籽和籽的邊緣加上圓點，表現出光澤。側面的邊緣也加上白色，表現出奇異果的新鮮程度。

8 以R000暈染中央白色部分的下方。

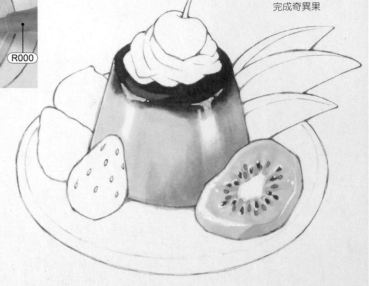

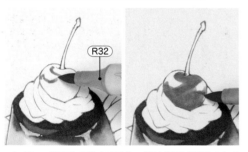

9 以YG11在側面陰影重疊上色。

10 使用白色鋼珠筆在中央白色部分的上方照著描繪。切片的奇異果有點彎曲，所以利用白色鋼珠筆分別畫出留白的邊緣和線條。

描繪櫻桃和鮮奶油

創作❶ 透過重疊上色描繪櫻桃

櫻桃的使用色　R32　R35　E71

鮮奶油的使用色　W-0　W-2　R000

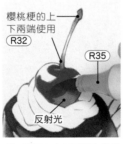
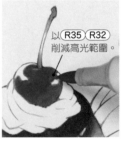
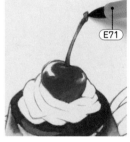

1 以R32畫出高光的大略線條，將其他區域快速塗上底色。

2 留下高光和反射光的部分，以R35重疊上色。

3 反射光的部分以R35加上斜線，再以R32快速疊色暈染。

4 櫻桃梗上下兩端以E71進行漸層上色，讓顏色變深，接著以R35在上下兩端重疊上色。

創作❷ 加上鮮奶油的陰影

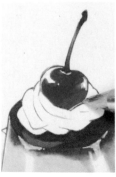

1 以E71和R35重疊上色完成櫻桃梗後，調整果實的高光和反射光。

2 在靠近布丁上面的奶油加上深色陰影。

3 加上淺色陰影。像要將奶油下方的W-2墨水推擠出去一樣，以W-0上色後就能形成邊界。

4 使用自動鉛筆在奶油陰影面的邊界畫上淺淺的線條，形狀就會很明顯。

5 畫出淺色陰影後，以R000在陰影中加上紅色感。

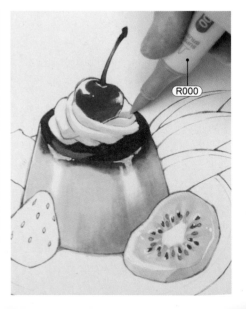

W-0　R000　E50

圓形鮮奶油的使用色：○W-0 ○R000 ○E50

＊在P.105的鬆餅裝飾中也有使用圓形鮮奶油。

以W-0加上陰影後，使用R000在眼前的草莓附近區域重疊上色，加上紅色感。後方布丁側以E50重疊上色，修整顏色。

描繪蘋果

果皮以漸層上色，果肉以重疊上色

蘋果的使用色：●R35 ●R32 ○R11 ○E50

R35　R32

1 以揮掃方式使用R35將果皮的深紅色上色後，再以R32進行漸層上色。

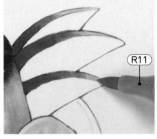

R11

2 一邊暈染R32的筆觸，一邊以R11上色到前端，做出3色的漸層上色。

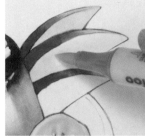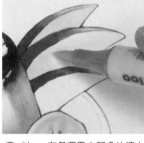

3 以E50在各個果肉部分快速上色。

使用白色鋼珠筆畫出圓點。

4 以R11加上陰影，在蘋果重疊的部分和奇異果的間隙會形成空間。輪廓線也以R11照著描繪。

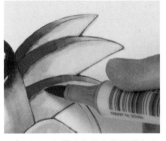

5 以R32在果皮和果肉的邊界加上線條。

E50

6 在R32描繪的邊界以E50疊色。先前步驟4上色的陰影（R11）也要疊色。

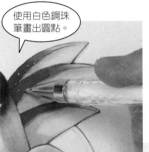

7 在果皮加入斑點圖案。

完成

完成櫻桃、鮮奶油和蘋果

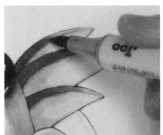

8 斑點的墨水乾掉後，以R35疊色，不要讓白色過於顯眼。

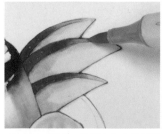

9 以R11調整，讓果皮的漸層呈現平滑感。

10 這裡的裝飾蘋果是試著簡化P.35切成1/8個的蘋果（兔子切法）畫法後，再進行上色。

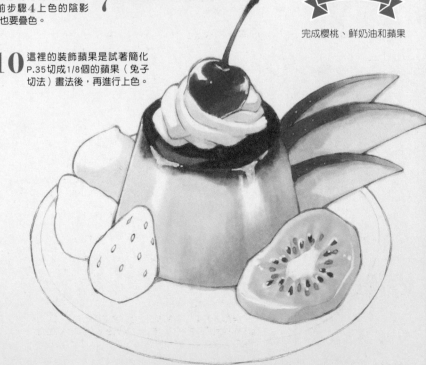

描繪草莓

創作❶ 留下高光，其他區域塗上底色～加上陰影　　　　　草莓的使用色：◯R32 ●R35 ◯YG11

1 以R32將草莓籽凹陷部分的陰影塗上顏色，表現出凹陷的角度。

2 將高光的範圍留寬一點，以R32將果實塗上底色。

3 陰影側使用軟毛筆頭的筆尖，在草莓籽周圍留下一圈空白的方式描繪。

4 小心地留下草莓發亮的部分。之後要重疊上色，所以若有顏色不均的情況也沒關係。

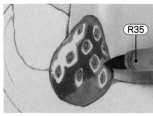

5 以深紅色的R35在右側2/3左右的範圍重疊上色。凹陷裡的陰影也以R35上色。

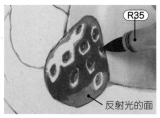

反射光的面

6 環繞到後面的凹陷要加上陰影。留下反射光的部分。

草莓尖端區域也要讓顏色融為一體。

7 以R35在反射光區域加上線條後，以R32暈染R35筆觸。以R35上色的邊界也要讓顏色融為一體。

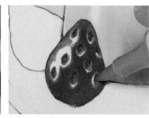

8 像畫圓點一樣，以YG11在草莓籽上色。

創作❷ 將草莓斷面紋路塗上底色～進行漸層上色

草莓斷面的使用色：◯R000 ◯R11 ●R35 ◯R32

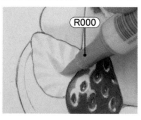

1 大略畫出紋路的放射狀線條，在中央畫出草莓芯。

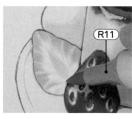

2 留下白色紋路的部分，其他區域以R11塗上底色。

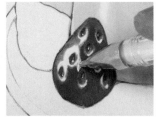

9 在草莓籽鼓起的區域和果實的高光部分加入白色。

10 果實的高光很白又很顯眼時，等墨水乾掉再以R35重疊上色。

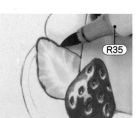

3 以R35描繪邊緣的深紅色。

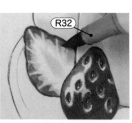

4 以R32畫出放射狀線條，決定上色範圍，將果肉上色。

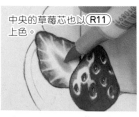

中央的草莓芯也以R11上色。

5 塗成放射狀的部分，像拉長顏色一樣以R11進行漸層上色。

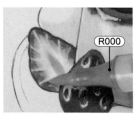

6 包含還未上色的部分，以R000在整個斷面上色，使色調融為一體。

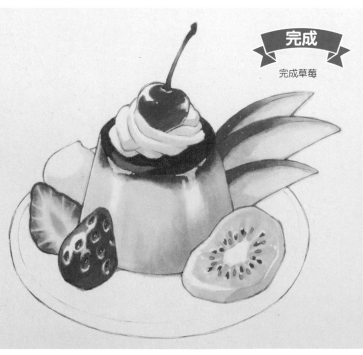

完成

完成草莓

7 描繪高光後收尾。草莓是配角，所以呈現草莓時，比P.40介紹的草莓畫法還要簡化。這裡的畫法和P.108瑞士捲的草莓斷面畫法一樣。

描繪盤子

創作❶ 將陰影塗上底色

使用色：◯W-0 ◯W-2

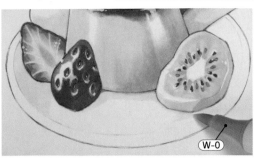

1 從內側加上陰影，以W-0將盛放在盤子上的物件陰影塗上底色。

2 表現盤子凹陷的陰影要加在內側。

3 順著盤子的邊緣，加上表現出盤子厚度和形狀的陰影。

4 畫出在眼前的內側凹陷和表現深度的陰影。

5 表現出眼前盤子的厚度和形狀的陰影，要以W-2重疊上色，使顏色變深。

創作❷ 在陰影加入色調

使用色：◯R11 ◯E50 ◯W-0 ◯E71 ◯W-2

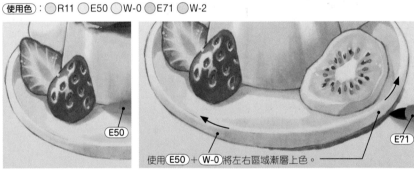

1 草莓落下的陰影要添加紅色感。在各個陰影加上色調。

2 以E50將布丁附近的區域上色暈染。

3 在邊緣做出有色調的漸層上色後，畫出盤子落在底座的暗色陰影。試著以深色的E71讓畫面的顏色更鮮明。

使用 E50 ＋ W-0 將左右區域漸層上色。

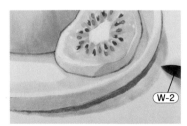

4 以W-2描繪淺色陰影的大略線條，快速將陰影上色。

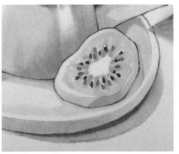

6 使用白色鋼珠筆加上邊緣的高光。

7 以R11在布丁下的陰影上色，再以W-2疊色，讓顏色協調。草莓的陰影也以同樣方式調整。

5 像要融合W-2的陰影筆觸一樣，以W-0上色。盤子的線稿也以W-0照著描繪。

完成布丁水果百匯

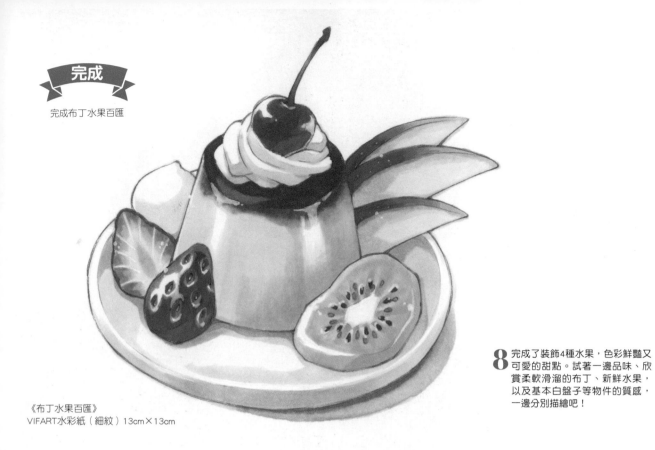

《布丁水果百匯》
VIFART水彩紙（細紋）13cm×13cm

8 完成了裝飾4種水果，色彩鮮豔又可愛的甜點。試著一邊品味、欣賞柔軟滑溜的布丁、新鮮水果，以及基本白盤子等物件的質感，一邊分別描繪吧！

參考作品

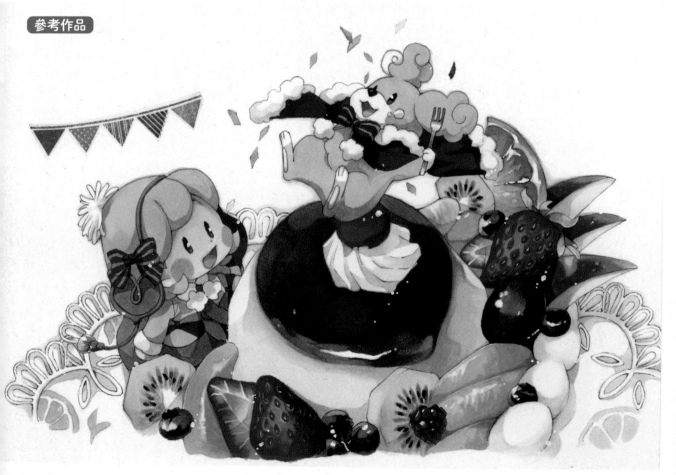

《賀年卡專用的作品　2018年狗年》VIFART水彩紙（細紋）10cm×14.8cm

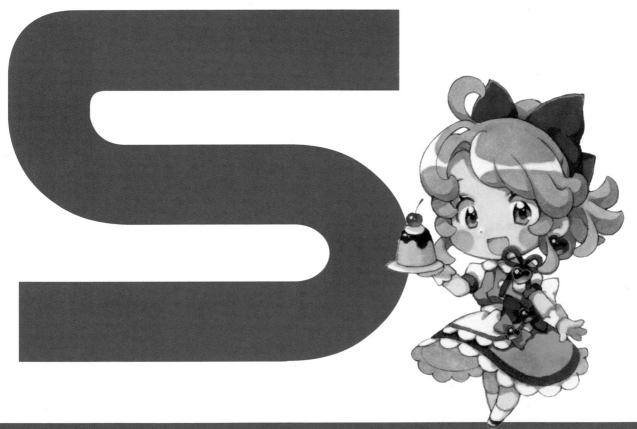

試著描繪有角色的
情境

在這個章節會以服務生的角色為例子來解說。在負責引導任務的兩頭身角色這部分，透過人物的上色方法介紹重要的「頭髮、皮膚、眼睛」的基本步驟。在制服上則設定別上作為點綴的飾品，表現出特徵。最後雖然變成圓圓的心形飾品，但也試做了更閃亮的明亮式切割寶石，試著比較畫法和寶石的光芒吧！也充分使用至今解說過的表現，描繪出有背景的單張畫作。並嘗試表現五頭身角色在咖啡廳活躍的情境。書中最後幾頁設置了黑白頁面，刊載出在各章節上色的水果和餐具等物件的線稿。

描繪女孩（兩頭身）角色

高光周圍以R11畫線後，看起來就好像在發光一樣。

光

線稿

試著設定成光線從畫面稍微左上方照射。

1 頭髮

1 以R11畫出高光部分的大略線條，決定位置。

E31

2 以E31將頭髮塗上底色。

頭髮的使用色
- R11
- E31
- R81
- E11

3 以R81將頭髮的陰影上色。

E31

4 以R81上色的陰影，要使用E31重疊上色。

E31

5 以E11將更深色的頭髮陰影上色。

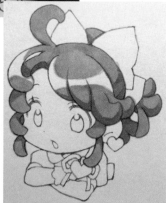

6 完成頭髮部分！

2 皮膚

臉頰區域不進行暈染，所以皮膚的底色要先上色。

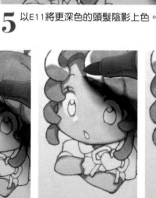

1 避開高光（鼻子等）部分，以E50塗上皮膚的底色。

2 以E11將皮膚的陰影上色。

3 以E11上色的陰影再使用R11重疊上色。

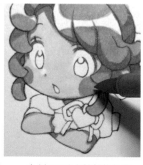

4 以R11塗上臉頰的紅暈，完成皮膚部分！

皮膚的使用色
- E50
- E11
- R11

3 眼睛

1 以B95將眼睛塗上底色，下方「光線聚集」部分留下圓形的空白。

R81

Y11

2 光線聚集部分以R81＋Y11重疊上色。

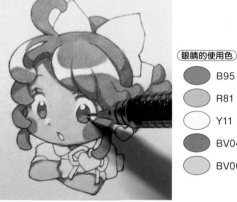

3 使用自動鉛筆畫出瞳孔的輪廓。

眼睛的使用色
- B95
- R81
- Y11
- BV04
- BV00

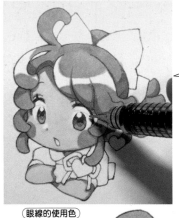

4 底色（B95）部分的瞳孔使用BV04，靠近光線聚集部分的瞳孔則使用BV00疊色。

5 以B95將眼線堆疊的區域上色，再以E71將整個眼線疊色。往眼線邊緣做出茶色漸層，和使用深褐色的Multiliner代針筆描繪的線稿融為一體。

先畫出輪廓，陰影就會清楚呈現出來。頭髮、皮膚、眼睛的色調和上色順序請按照個人喜好搭配組合。

（眼線的使用色）
E71

6 使用自動鉛筆畫出落在眼白的陰影輪廓。

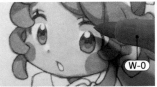

7 使用W-0＋R000將眼白的陰影重疊上色。在此試著做出溫暖的陰影色。

（眼白陰影的使用色）
W-0　　R000

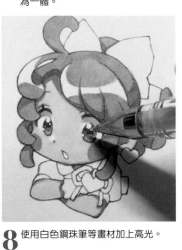

8 使用白色鋼珠筆等畫材加上高光。

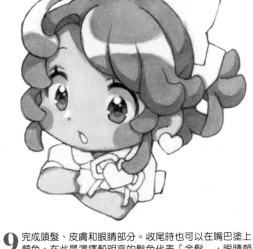

9 完成頭髮、皮膚和眼睛部分。收尾時也可以在嘴巴塗上顏色。在此是選擇較明亮的髮色代表「金髮」，眼睛顏色使用藍色，皮膚則畫成健康的色調。

描繪人物角色時，為了發揮各自的獨特風格，要針對頭髮、皮膚和眼睛這3個要素，考慮「光線是如何照射？」的問題再上色。本書在描繪負責引導任務的兩頭身角色和單張畫作的五頭身角色的頭部時，是以頭髮→皮膚→眼睛的順序來進行。活用大地色描繪出來的茶色髮色，淺色和深色都極具魅力。而且使用這次選擇的20色還能畫出紅色、綠色和白髮等髮色。在此也試著描繪了黑髮範例，作為變化例子。

帶點茶色的黑髮迷你角色的使用色

（頭髮的使用色）

底色	陰影色	
E71	E08 ＋	E71

（眼睛的使用色）

底色		光線聚集部分
E11 ＋ E31		Y11

（皮膚的使用色）

底色	陰影色	
E50	R11 ＋	BV00

瞳孔（底色部分）		瞳孔（光線聚集部分）
RV34 ＋ E71		W-2

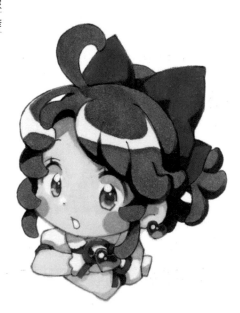

在別著紅色蝴蝶結、身穿藍綠色衣服的角色設定方面，是配戴了作為點綴的發光飾品。在此要練習代表性的圓形明亮式切割寶石。寶石類和眼睛一樣，都會將光芒帶進畫裡，可以作為能強調光的方向的小物件來活用。

紅寶石的使用色

R35　R32

RV34　E71

徒手試塗（紅色系）

❶ 塗上底色

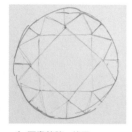
1 不畫草稿，使用Multiliner代針筆快速描繪線稿。

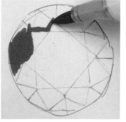
2 以R35從左邊上半部分塗上底色。

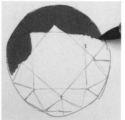
3 留下高光的部分，其他區域塗成鋸齒狀。

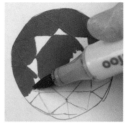
4 以填補小塊面的方式進行平塗。

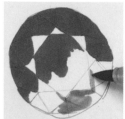
5 右邊下半部分以稍微明亮的R32上色。

❷ 描繪三角形

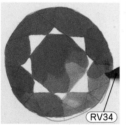
6 這是塗上底色，營造出底色的階段。

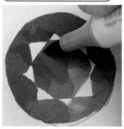
7 為了連接上下區域的底色，進行漸層上色。

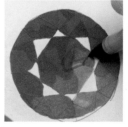
1 以E71描繪出三角形。

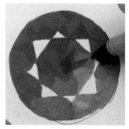
2 在試塗階段試著從左上往內側描繪。

3 要讓寶石中央看起來是放射狀畫面，描繪出細長形。

❸ 重疊上色

4 描繪時不要穿透線稿的三角形切面。

5 一邊觀察平衡，一邊配置三角形的暗部。

1 以和底色相同的顏色進行重疊上色。左上使用R35，連接上下區域的塊面使用RV34，右下則以R32上色。

2 以E71在靠近高光的幾個三角形上疊色，使顏色變暗。

完成

3 令人在意的色調區域，透過重疊底色進行調整。

4 先選定幾個高光，其他都以底色的顏色消除。

5 這是留下左上和右下各2個高光，其他部分上色的階段。

6 使用白色鋼珠筆在已經填色的高光上色後，下面的顏色就會透出來，變成粉紅色。

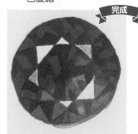
7 修整墨水滲透的區域再收尾。在此使用的是影印紙。

明亮式切割寶石的基本（藍色系）

以容易理解的方式將試塗描繪的步驟整理出來，做出基本的上色方法。
重新搭配顏色的組合和形狀，描繪出閃耀的寶石吧！

藍寶石的使用色

B95　R81　BV00　E71　BV04

創作❶　塗上底色

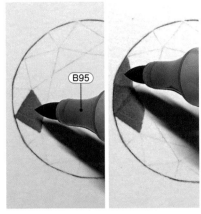 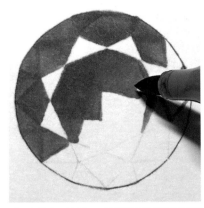 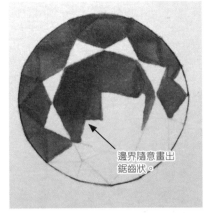

1 留下高光部分和右邊下半部分，以B95將左邊上半部分上色。

2 想像寶石的切面，按照線稿的線條以填補塊面的方式一個一個上色。

3 這是完成左邊上半部分底色的階段。

邊界隨意畫出鋸齒狀。

4 右邊下半部分以R81順著塊面塗上底色。

創作❷　連接 2 色的底色～在內側描繪三角形

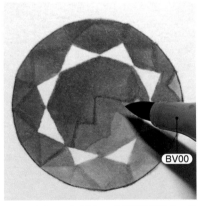 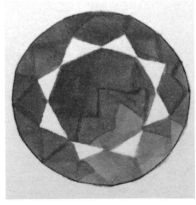

1 在左上B95和右下R81之間營造出紫色，做成有點漸層上色的感覺。

2 這是使用BV00往R81上色部分重疊上色，描繪出鋸齒狀的階段。

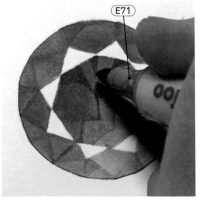 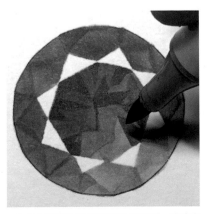 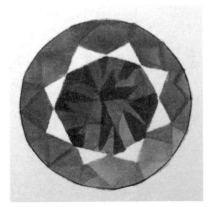

3 以E71描繪高光往內側的區域，畫出細長三角形的尖端往中央集中的樣子，看起來大致集中即可。

4 在左邊藍色部分描繪出三角形後，右邊也要畫上三角形。

5 描繪三角形時先以自動鉛筆圈出範圍，就比較容易上色，若麥克筆筆尖沾到自動鉛筆的線條，就以其他紙張擦掉髒污。

以底色的顏色再次重疊上色

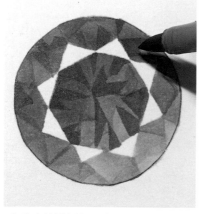

1 高光外側也以E71畫出各種大小的三角形。

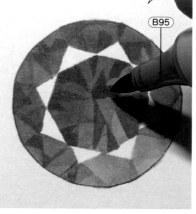

B95

2 左邊上半部分由B95＋E71形成的三角形，要以B95重疊上色。

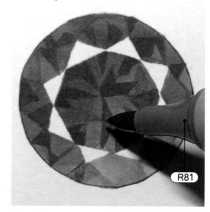

R81

3 底色是R81的部分，則要以R81在E71畫出的三角形上疊色。

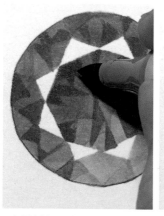

4 再次以E71＋B95在左邊上半部分（步驟2疊上B95的部分三角形）重疊上色，讓顏色變更暗。

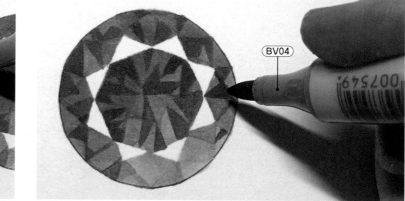

BV04

5 一邊觀察平衡，一邊以BV04畫出新的三角形。只有一部分以E71疊色讓顏色變暗，反覆使用BV04＋E71重疊上色，直到出現自己能接受的平衡和深淺為止。

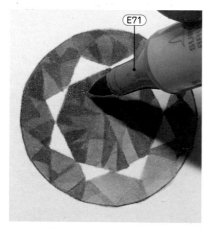

E71

6 不要將已經上色的底色塗得太滿，要特別注意這一點。

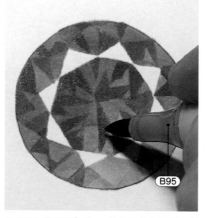

B95

7 很在意步驟3以R81疊色部分的平衡，所以將其中一個三角形以B95疊色，將顏色變深。

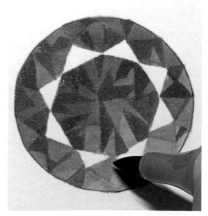

8 要注意右下光線堆積的區域，以隨意畫出三角形的方式去上色，再以BV00修整上色的形狀。

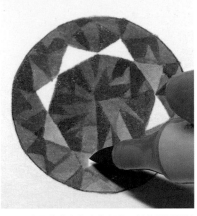
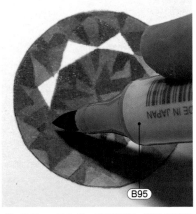
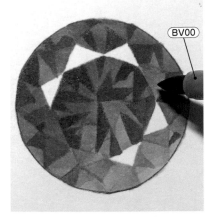

1 決定作為高光留白的部分，其他區域都以R81上色。

2 使用R81填色後，以和周圍一樣的底色進行重疊上色。這裡要疊上B95。

3 步驟1以R81上色的區域要使用BV00重疊上色。

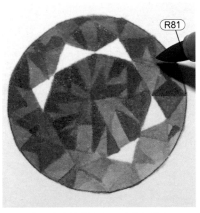
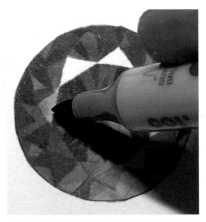
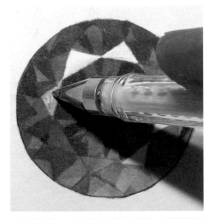

4 在底色的邊界附近（B95旁邊）疊上R81，讓邊界顏色看起來像漸層一樣。像要填補各個三角形之間的間隙一樣去上色。

5 高光區域營造出純白部分和反射淡淡光線的部分後，就會呈現出真實感。在反射淡淡光線的部分上色。

6 底下先上一層顏色再塗上白色，底下的顏色就會透出來，看起來就像反射著淡淡光線一樣。使用不透明的白色時，也可以等上色的墨水乾掉後再加上一層淺淺的顏色。

參考作品

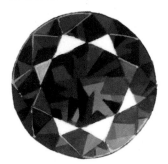

紅寶石範例

黃寶石範例

完成

使用色
- R35
- RV34
- R32
- E71

使用色
- Y21
- R81
- E08
- E71
- Y11
- R32

7 使用白色鋼珠筆在高光附近塊面加上白色，讓邊緣閃閃發亮。

試著透過在姿勢中加上動作的五頭身角色描繪出單張作品吧！這部分想到的是服務生角色端送客人選購的布丁情境。從插畫的構想到完成，都會按照步驟來解說。

❶ 創作草圖（構想）

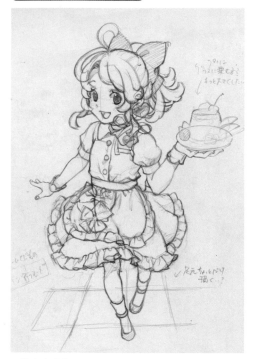

一邊考慮動作和表情，一邊以自動鉛筆在影印紙上描繪。正在研究方案，思考讓角色拿著在P.110登場的布丁水果百匯的畫面。

❷ 畫草稿

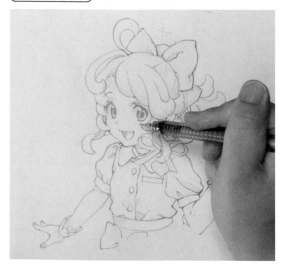

在草圖上疊上新的影印紙，整理線條後畫出草稿。活用草圖的獨特風格和線條的力量，以少少的線條畫出目標動作和形狀。使用透寫台的話，就能透過透寫台看到畫草稿時所描繪的線條，會比較容易描繪。

在描繪作品前進行準備

並不是突然畫出「完成插畫」，要從草圖開始描繪。

❸ 訂定色彩計畫

思考角色的配色，決定COPIC的顏色和上色順序。使用色有20色，所以目標就是在有限的顏色中，有效地吸引目光、留下強烈印象的上色方法。

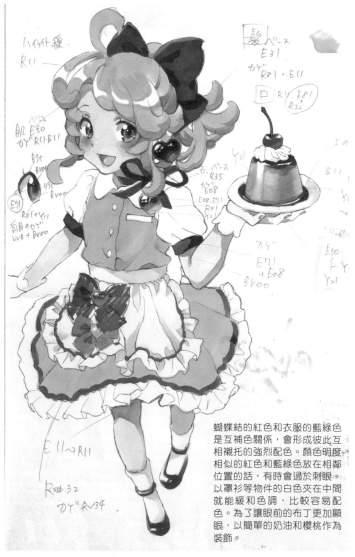

蝴蝶結的紅色和衣服的藍綠色是互補色關係，會形成彼此互相襯托的強烈配色。顏色明度相似的紅色和藍綠色放在相鄰位置的話，有時會過於刺眼。以罩衫等物件的白色夾在中間就能緩和色調，比較容易配色。為了讓眼前的布丁更加顯眼，以簡單的奶油和櫻桃作為裝飾。

這是重疊細線，特意營造出飛白的部分。

線稿要從「く字形」開始描繪！將彎曲的山形畫粗一點，增加線條的強弱變化。

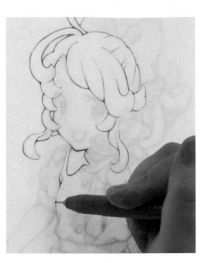

使用COPIC仔細重疊上色描繪作品時，中厚的細紋畫用紙及水彩紙都是方便使用的紙張。要靈活運用0.3mm和0.03mm的Multiliner代針筆（深褐色）描繪。

在草稿疊上VIFART水彩紙，用紙膠帶固定，再放在透寫台上。將透過透寫台看到的草稿當作線索，以0.3mm的Multiliner代針筆描線。

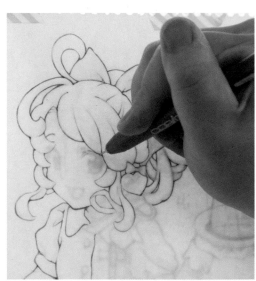

完成

完成線稿

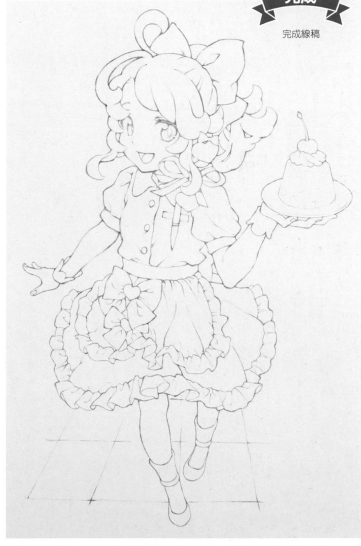

眼睛部分以0.03mm的Multiliner代針筆重疊多次線條，慢慢調整形狀描繪。

如果有必要的話，可以將畫面轉成容易畫線的方向。試著營造線條很粗且積存墨水的區域、有點飛白的區域，畫出有變化和線條力量的線稿。

角色1描繪頭髮

 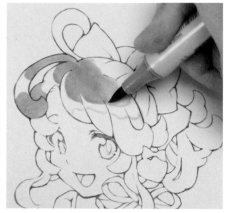

1 以R11畫出高光的大略線條,決定位置。

2 避開高光部分,以作為底色的E31從瀏海開始上色。

3 像要蓋住高光大略線條(R11)一樣,將邊界畫成有點紅色的感覺。看起來就像高光的光滲透出來,正在發光一樣。

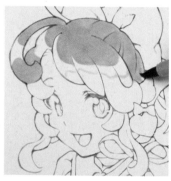 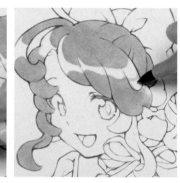

4 順著線稿的走向,按照「瀏海～頭頂～側面頭髮」的順序上色。

5 配合捲曲的髮梢形狀,將髮束畫成弧形。

6 分成「裡面～表面」的塊面來上色。

7 將每個髮束上色後,即使只用1色也能在每個區塊形成邊界線。

 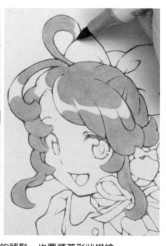 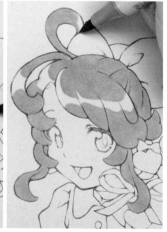

9 環繞到後面的區域和遮住蝴蝶結的頭髮,也要順著形狀描繪。

10 從髮梢上色時,注意不要超塗,要活用軟毛筆頭的筆尖去上色。

8 和步驟**6**一樣,將「裡面～表面」的塊面上色。

1 以R81畫出深色陰影。頭髮的裡面、間隙和後頭部的陰影等區域都要先上色。

2 在後面的髮束以往外翹的彎曲筆觸，畫出陰影的大略線條。

3 決定陰影位置後，將陰影範圍上色。

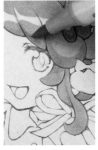

4 以E11畫出淺色陰影。

5 以R81上色的深色陰影可以使用E11疊色。

6 髮梢的圓弧也加上淺色陰影。

頭髮的使用色

R11	E31	R81	E11

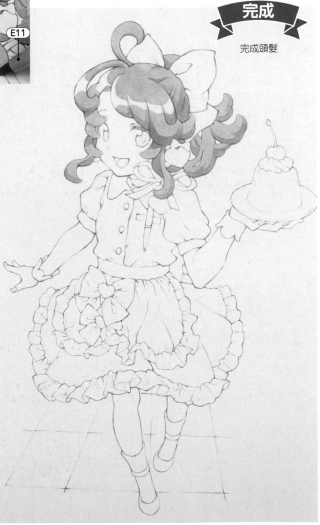

完成

完成頭髮

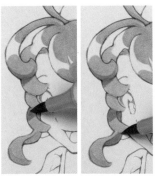
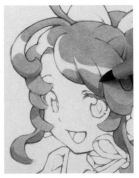

7 在陰影上疊上底色的E31，使顏色變深。將髮束的裡面和重疊部分等區域的顏色變暗一點。

8 瀏海也以E31疊色，表現出互相重疊的彎曲形狀。

9 順著綁起來拉緊的頭髮線條將陰影加深，就能讓頭形變立體。

10 觀察整體的陰影平衡，同時以E31將後面的髮束疊色，將陰影顏色變深。

11 設定光線從正面和稍微上方的區域照射。彷彿其他區域也有同樣方向的光線照射一樣去加上陰影。頭髮的部分完成了，接下來要將皮膚上色。

角色 2 描繪皮膚

創作 ❶ 臉頰的紅暈和底色

1 臉頰的紅暈使用R11上色，以畫斜線的方式描繪。

2 以E50塗上底色。像要拉長R11的顏色一樣去上色。

3 眼白、鼻子、下巴和嘴唇的高光部分稍微留下紙張的白底，其它區域就順著臉形畫到額頭。脖子和耳朵也要上色。

皮膚的使用色

- R11
- E50
- R32
- E11

4 順著手臂的輪廓線條，從右手臂開始塗上底色。

5 手的部分也要塗上底色。從大拇指開始往後方上色。

 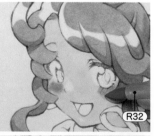

6 將彎曲的左手臂和左手的形狀塗上顏色。順著拿盤子的手指形狀加上筆觸。

7 順著左右兩腳的形狀，以相同的底色上色。

8 加上臉頰的紅暈。使用R32的軟毛筆頭的筆尖上色。以R11讓顏色融為一體後，再使用E50暈染調整。

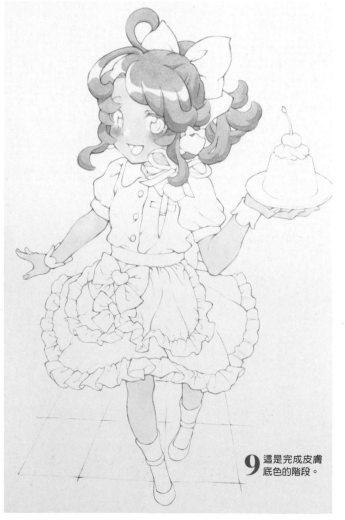

9 這是完成皮膚底色的階段。

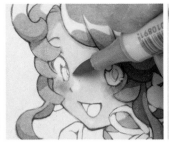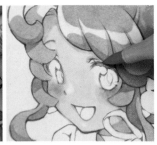

1 以R11加上皮膚的陰影。以軟毛筆頭的筆尖畫出大略線條，將陰影範圍上色。

2 加上鼻子和雙眼皮的陰影後，以R11照著輪廓描繪，使其和皮膚顏色融為一體。

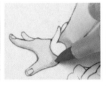

3 在右手臂和右手畫出陰影的大略線條。在裝飾袖口加上陰影後，手腕的角度就會更立體。

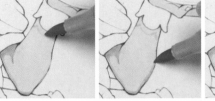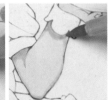

4 左手臂和左手一樣在裝飾袖口下加上陰影，照著輪廓描繪。

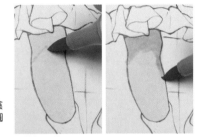

5 落在腳上的裙子陰影要順著膝蓋的圓弧描繪。

6 將深色陰影重疊上色。以E11的軟毛筆頭的筆尖在陰影中上色。

7 為了和鮮明的陰影做區別，以E50消除薄弱陰影的筆觸，進行暈染。

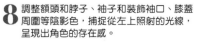

8 調整額頭和脖子、袖子和裝飾袖口、膝蓋周圍等陰影色，捕捉從左上照射的光線，呈現出角色的存在感。

完成

完成皮膚

角色3 描繪眼睛和嘴巴

創作① 眼睛～眼線

眼白的使用色
- B95
- R81
- Y11
- BV04
- BV00
- E71

1 下面「光線聚集」部分留下圓形區域,以B95將眼睛塗上底色。

2 以B95在眼線堆疊區域上色,使顏色變深。

3 光線聚集部分以R81+Y11重疊上色後,會變成有點橙色。

4 以B95上色的瞳孔和眼睛邊緣要使用BV04上色。

5 光線聚集部分的瞳孔以BV00上色。

6 以E71在眼線和眼睛的暗色部分重疊上色。

7 以BV00在瞳孔的上方深色部分重疊上色2次,下方淺色部分則是重疊上色1次。

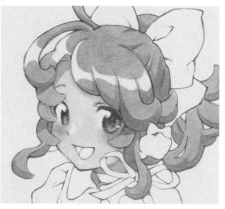

8 眼睛也以BV00疊色調整顏色。

9 使用白色鋼珠筆加上高光和光的圓點。

10 使用自動鉛筆畫出落在眼白的陰影的大略線條。如果有必要的話,就用橡皮擦擦掉修改,再決定陰影的範圍。

創作② 眼白的陰影～嘴巴裡面

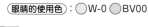
眼睛的使用色: ○W-0 ○BV00

1 透過W-0+BV00的重疊上色畫出陰影。試著在藍色眼睛搭配上有點藍色的陰影。

R32
R11

2 以E71加上睫毛後,將高光調整成圓形,在眼睛呈現出光芒,畫出有活力且開朗的印象。

嘴巴的使用色: ○R32 ○R11

3 以0.03mm的Multiliner代針筆修整眼線後,描繪嘴巴裡面的部分。以R11塗上底色,嘴巴內側的臉頰則以R32描繪。再次使用R11重疊上色,調整色調。

4 在舌頭加上高光。這是完成眼睛和嘴巴的階段。

衣服和飾品**1**描繪紅色和深褐色部分

＊衣服和飾品的使用色在P.140。

創作❶　紅色蝴蝶結等物件的底色～重疊上色

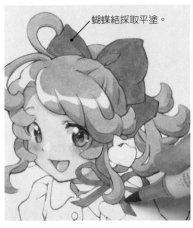

蝴蝶結採取平塗。

留下高光

1 紅色部分的底色使用R32。事先塗上底色，就不容易形成顏色不均的樣子，底下的顏色透出來時，看不到紙張的顏色，所以不會變成有點發白的情況。輪廓也以R32照著描繪。

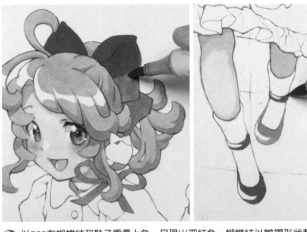

2 以R35在蝴蝶結和鞋子重疊上色，呈現出深紅色。蝴蝶結以皺褶形狀劃分區塊後，會比較容易上色。漆皮的鞋子要透過未上色的高光呈現出閃閃發亮的感覺。

E08

3 以E08描繪陰影部分，再以R35在陰影上面重疊上色。

4 使用自動鉛筆畫出深褐色區域的大略線條。

創作❷　衣服線條的底色～重疊上色

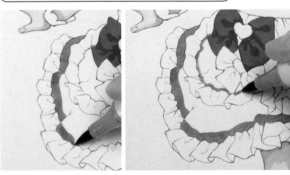

1 以E71將深褐色部分塗上底色，順著衣服的形狀上色。捕捉裙子和圍裙上的波浪形狀。

2 以E08畫出陰影。有些地方加入小的陰影，在褶邊上的邊框做出變化。

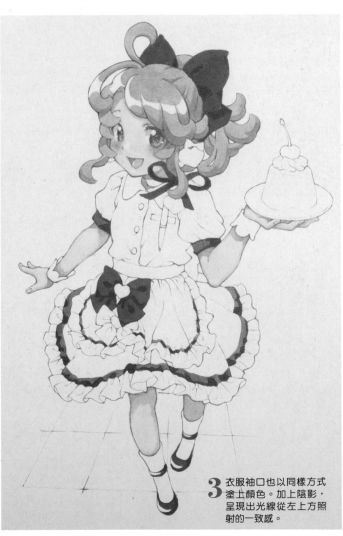

3 衣服袖口也以同樣方式塗上顏色。加上陰影，呈現出光線從左上方照射的一致感。

衣服和飾品2描繪藍綠色、深褐色和白色部分

1 以BG34將衣服塗上底色，避開釦子和口袋等區域，在罩衫部分塗上藍綠色。

2 裙子也以BG34上色。

3 順著裙子的打褶一邊營造出顏色不均的樣子，一邊上色，將陰影形狀畫到一定程度。

4 以BV00畫出大塊陰影。描繪出領子的陰影、罩衫皺褶的陰影、圍裙落在裙子上的陰影。

5 以B95將深色陰影重疊上色。裙子的右後方是陰影區域，所以將BV00上色的陰影部分整個疊色。

6 只在陰影部分使用BG34重疊上色，讓顏色融為一體。

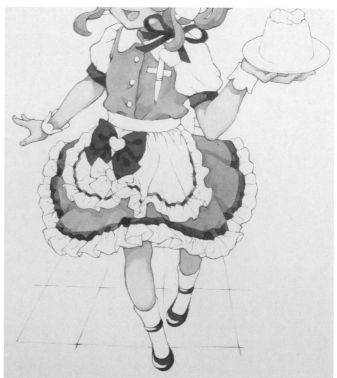

7 深褐色邊框部分的陰影以E71疊色，使顏色更暗。

8 一邊描繪藍綠色的衣服，一邊調整焦深褐色線條的色調。

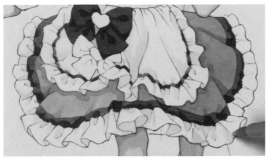

1 以W-0在白色部分加入陰影。在褶邊加上陰影後，就更容易理解布的擺動狀態和部分的前後關係。

2 罩衫的袖子、裝飾袖口、襪子和釦子的圓弧也要加上陰影。

3 以W-2將陰影畫深，將形狀固定下來，再以W-0疊色，讓顏色融為一體。

4 在圍裙腰部加上陰影。為了避免顏色過深，以W-2像畫斜線一樣上色，再使用W-0填補線條的間隙，拉長顏色。

5 在圍裙前形成的深色皺褶也以同樣方式重疊上色，進行混色。

6 以W-2＋W-0調整在圍裙和裙子褶邊形成的陰影。

7 將褶邊的裡面和凹陷處的顏色畫暗。以W-2上色後，在墨水乾掉之前使用W-0迅速疊色。

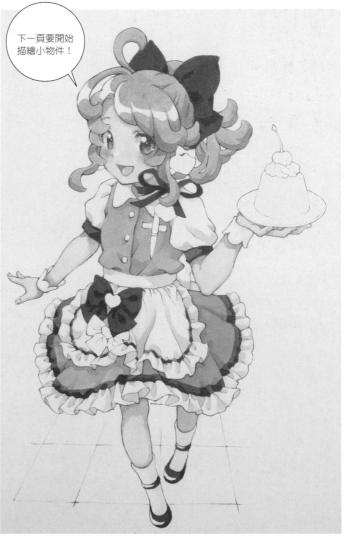

下一頁要開始描繪小物件！

8 透過暖灰色的2色進行混色，在白色部分塗上溫暖的陰影色。

135

① R32

② R35
留下光線堆積的部分。

③ E08
將高光周圍的顏色變暗。

④ R32

⑤

⑥

①避開高光部分，以R32塗上底色，②以R35重疊上色。③以E08在暗色部分上色，使用R35讓顏色融為一體。④以R32將後方的高光和暗色部分周圍上色。⑤使用白色鋼珠筆加入小圓點便完成。⑥黃寶石則使用Y21＋R81、E08＋E71，並以相同方式去描繪。

小物件和地板❶盛放在盤子上的布丁

創作❶　布丁

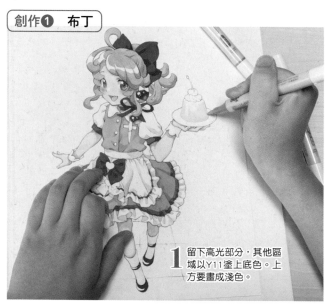

1 留下高光部分，其他區域以Y11塗上底色。上方要畫成淺色。

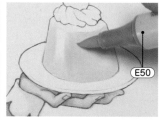
E50

2 快速疊上直向的筆觸，進行漸層上色。

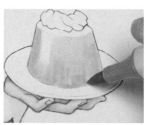

3 左邊繞到後方的塊面和下方以Y21重疊上色。

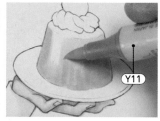
Y11

4 使用底色將陰影色融為一體。

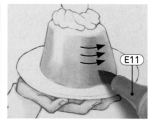
E11

5 以短的橫向弧形筆觸慢慢描繪，再次疊上底色的顏色。

創作❷　焦糖

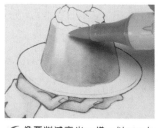

6 像要削減高光一樣，以E50上色，表現出布丁的色調。

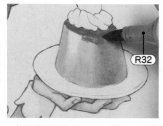
R32

1 以稍微超塗的方式，從上方到側面將焦糖塗上底色。

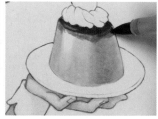

2 像要在上方塊面加上圓點一樣，以E08重疊上色。

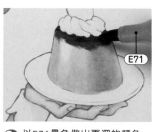
E71

3 以E71疊色做出更深的顏色，再以R32讓顏色融為一體。

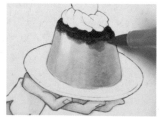

4 以Y21上色，讓焦糖色融為一體。

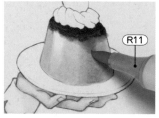
R11

5 使用R11讓焦糖色和陰影色一體化，再以Y21降低色調。

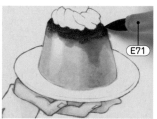
E71

6 和奶油接觸的區域畫成深色。

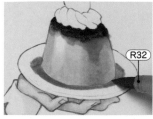
R32

7 順著盤子的面將焦糖塗上底色。

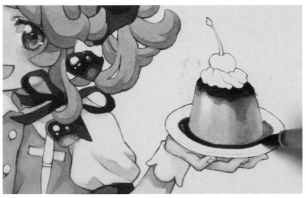

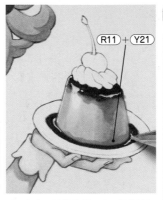

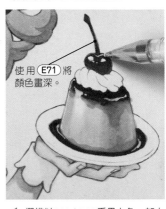

使用E71將
顏色畫深。

8 留下高光部分，其它區域以E08重疊上色，將焦糖醬畫成深色。之後以R11＋Y21在布丁下方部分重疊上色。

9 在布丁邊緣和盤子上面的焦糖加上高光。

1 櫻桃以R32＋R35重疊上色。加上高光再收尾。

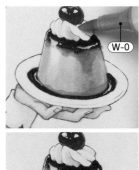

W-0

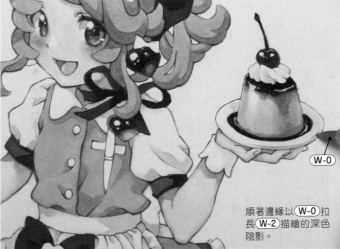

W-2

W-0

順著邊緣以W-0拉長W-2描繪的深色陰影。

2 奶油和盤子以W-0加上淺色陰影。使用W-2加上深色陰影，再以W-0讓顏色融為一體，進行漸層上色。奶油的凹陷部分要以W-2加上一點深色陰影。

3 以R000在奶油和盤子的陰影裡疊色，添加紅色感，再描繪高光收尾。

BV00

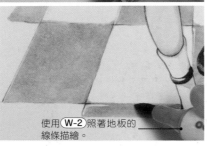

使用W-2照著地板的線條描繪。

1 從方形塊面的邊角部分開始平塗。

2 像P.12的基本平塗一樣，以直橫交替的方式上色。照著地板的線條描繪，在地板溝槽加上陰影。

3 避開腳邊區域，將瓷磚塗成兩色方格，使用Multiliner代針筆將滲透部分的顏色畫深。角色的線稿先以R000照著描繪。描繪細節，修整色調便邁向完成階段。

＊完成作品在P.2。

營造畫面的關鍵

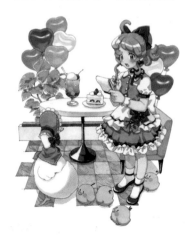

完成作品（P.144）

分成大（作為主角放在前方）、中（連接前方和後方）、小（作為配角放在後方）3個區塊。營造出重疊部分，就能一眼了解前後關係。

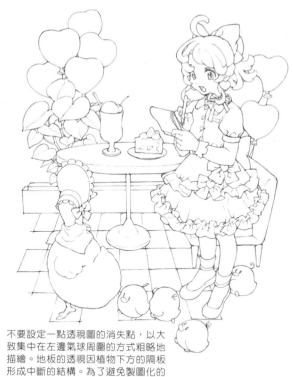

描繪有景深的插畫時，是考慮以下3個要素再組合畫面。
要素①　物件的大小…大的（在畫面的前方）←→小（在畫面的後方）
　　　　以作為主角的物件為基準，畫分成大中小3個區塊。
要素②　物件的重疊…在前方和後方物件營造重疊部分
　　　　在前方和後方物件營造出重疊的部分，將前後關係明確化。
要素③　粗略的透視（特地不做到很嚴密的程度）
　　　　畫面邊緣歪曲的話會有違和感，所以會做成不嚴謹的透視圖。

不要設定一點透視圖的消失點，以大致集中在左邊氣球周圍的方式粗略地描繪。地板的透視因植物下方的隔板形成中斷的結構。為了避免製圖化的情況，要加寬空間。

一邊試塗，一邊訂定色彩計畫

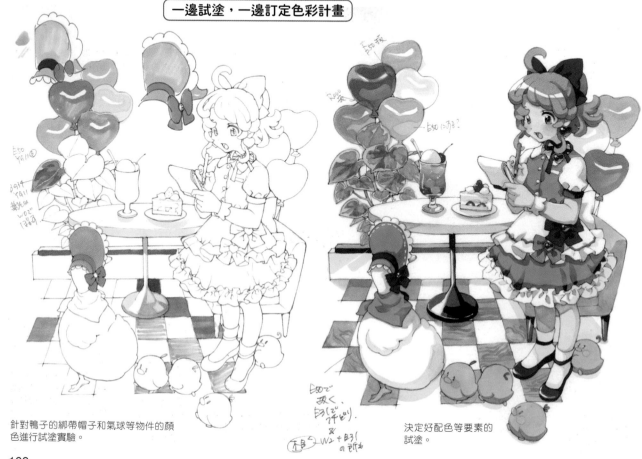

針對鴨子的綁帶帽子和氣球等物件的顏色進行試塗實驗。

決定好配色等要素的試塗。

138

以俯視構圖畫出有景深的作品

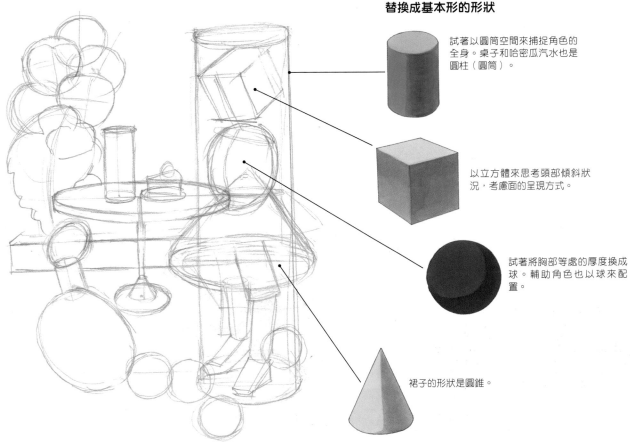

替換成基本形的形狀

試著以圓筒空間來捕捉角色的全身。桌子和哈密瓜汽水也是圓柱（圓筒）。

以立方體來思考頭部傾斜狀況，考慮面的呈現方式。

試著將胸部等處的厚度換成球。輔助角色也以球來配置。

裙子的形狀是圓錐。

俯視構圖在畫面中會呈現出景深，所以前後的動作也容易表現出來。這是母鴨和小鴨從畫面眼前位置被引導到後方桌子的情境，所以選擇俯視的構圖。將母鴨和小鴨配置成從眼前往後方的狀態，表現出前後的動作。

俯視構圖能清楚了解各個物件的位置，所以很容易讓觀看者理解插畫描繪的是哪種情景。

還原成基本形，表現「光」

將鴨子的身體替換成球，順著形狀以W-0加上陰影。以W-2加上屁股下側的深色陰影後，再以W-0暈染。以E50在陰影的邊界上色。

在光和陰影的邊界使用 E50。

將桌子替換成圓柱和圓錐。以E71塗上底色，再以E08＋E71將陰影重疊上色。

E50

和部分陰影的邊界使用E50上色，表現出帶有黃色的光的顏色。將顏色主要畫在和白色（底色和高光）相鄰的部分後，就會形成光好像滲透出來一樣的印象。在整體插畫加入共通的顏色，也會有呈現一致感的效果。在P.21的「球的基本上色方法」中，是在邊界加入R81。

139

角色上色順序1頭髮、2皮膚、3眼睛和嘴巴，接著是衣服

不論是迷你角色的畫法（P.120～121），還是五頭身的角色，上色步驟的流程幾乎都一樣。

1頭髮和2皮膚

使用色：R11　R32　R81　E31　E50　E11

3眼睛和嘴巴

使用色：B95　R81　Y11　BV04　BV00　E71　R000　W-0　R11　R32

4衣服和飾品

使用色：R32　R35　RV34　E08　E71　BG34　BV00　B95　W-0　W-2

蝴蝶結（紅色）是以R35在底色的R32上面重疊上色，再以E08加上陰影。淺粉紅色的蝴蝶結以R32塗上底色後，以RV34＋R32加上陰影。

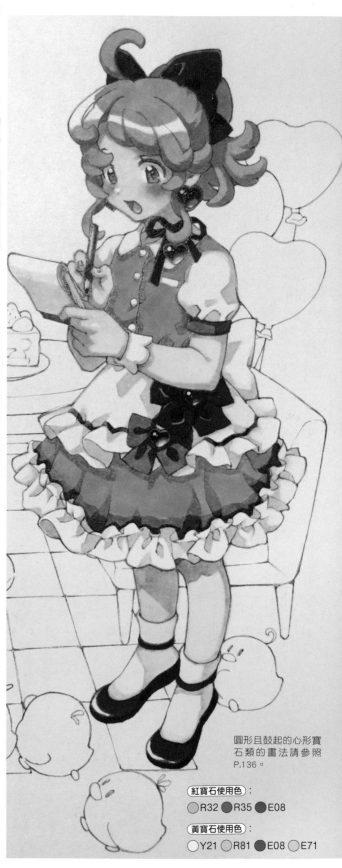

圓形且鼓起的心形寶石類的畫法請參照P.136。

紅寶石使用色：
R32　R35　E08

黃寶石使用色：
Y21　R81　E08　E71

描繪咖啡廳的甜點和輔助角色

哈密瓜汽水

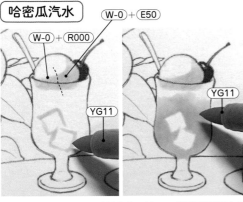

W-0 + R000
W-0 + E50
YG11

1 畫出冰塊形狀的大略線條後，以YG11將哈密瓜汽水上色。不要塗到上面，稍微留下一點空白。櫻桃畫法請參照P.137。

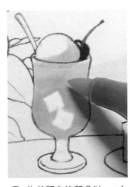

YG11

2 先前留白的部分以Y11上色。

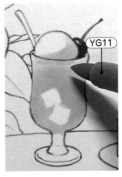

YG11

3 底色Y11的部分留下一點點，其他區域使用YG11疊色。

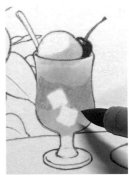

4 像畫斜線一樣，以BG34往玻璃杯的正中央輕輕上色。

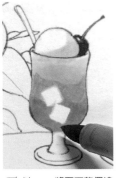

5 以BG34將下面整個塗滿進行平塗。

B95

6 冰塊使用YG11，底部以B95上色。

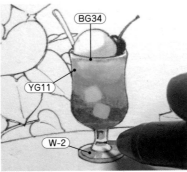

BG34
YG11
W-2

7 在玻璃杯口以BG34加入線條，水裡的冰淇淋形狀則以YG11描繪。使用自動鉛筆將倒映加上邊框後，再以W-2上色。深色倒映以Multiliner代針筆（深褐色 0.03mm）描繪。

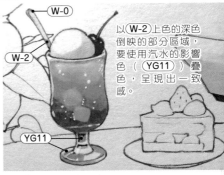

W-0
W-2
YG11

以W-2上色的深色倒映的部分區域，要使用汽水的影響色（YG11）疊色，呈現出一致感。

8 以白色畫出玻璃杯的光澤和汽水的氣泡後，再以BG34的中方筆頭將冰塊上色，一邊觀察整體，一邊降低色調再收尾。

草莓鮮奶油蛋糕

底色是 E50

1 在海綿蛋糕部分塗上底色，奶油的陰影以W-0＋R000重疊上色。

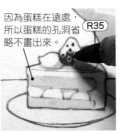

R35

因為蛋糕在遠處，所以蛋糕的孔洞省略不畫出來。

2 描繪草莓籽的凹陷，避開高光和凹陷周圍，將其他區域塗上底色。

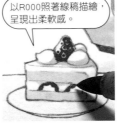

以R000照著線稿描繪，呈現出柔軟感。

3 斷面的深紅色也以R35上色。

4 以R32修整整顆草莓的高光形狀。像要暈染斷面的深紅色一樣，以R32疊色。

5 以R000將斷面的白色部分塗上顏色。

E71

以E71畫出深色陰影的線條。

6 落在盤子上的陰影以W-0上色，再以E50疊色。加上盤子邊緣的高光。

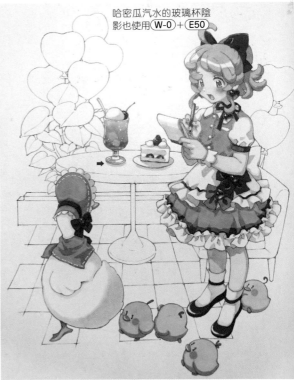

哈密瓜汽水的玻璃杯陰影也使用W-0＋E50。

7 鴨子的小物件使用色和上色步驟，與女孩的衣服裝飾一樣。小鴨子的使用色是Y21、R11、E11、E71。

描繪咖啡廳背景

桌子

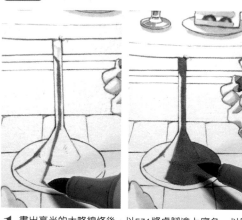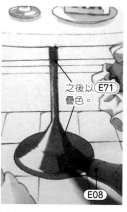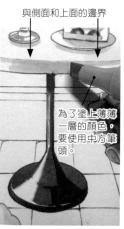

與側面和上面的邊界

之後以 E71 疊色。

E08

為了塗上薄薄一層的顏色，要使用中方筆頭。

1 畫出高光的大略線條後，以E71將桌腳塗上底色。以圓柱和圓錐等基本形來捕捉桌子形狀，就比較容易描繪。

2 以E08＋E71將陰影重疊上色。最後再疊上底色的顏色，使顏色融為一體。

3 在邊緣加上高光。

4 只在側面、上面的邊界附近和中央使用W-2，將顏色變暗，再像暈染一樣，以W-0將整個側面上色收尾。

氣球

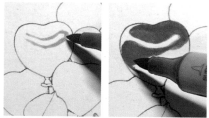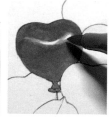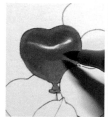

1 以R11將紅氣球的高光加上邊框，決定位置和形狀後，再以R32塗上底色。要上色的顏色是深色時，就以稍微淺一點的顏色畫出高光形狀，便能防止錯誤狀況。

2 以R11修整高光形狀。

3 高光周圍以R81＋R32上色。黃色和粉紅色的氣球也改變使用色再描繪。

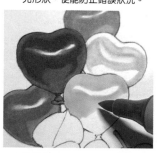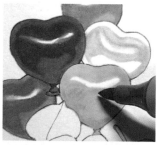

4 避開高光，以YG11將黃綠色汽球塗上底色。

5 像畫斜線一樣，以R11將高光周圍的下方塗上顏色。

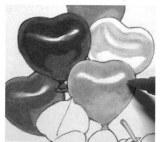

6 剩下的部分以R000重疊上色。

7 以R11和R000上色的部分，要使用YG11疊色，便完成黃綠色氣球的部分。氣球重疊處（箭頭）的顏色以R000脫色，為了更加顯眼，要以R32加上邊框。

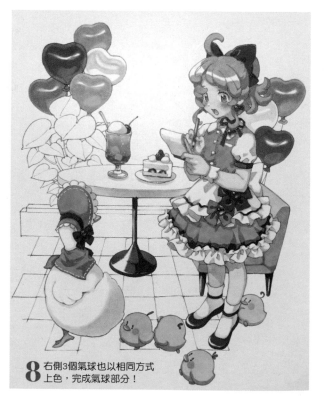

8 右側3個氣球也以相同方式上色，完成氣球部分！

觀葉植物

1 葉尖部分先留下，以 YG11 的中方筆頭快速塗上薄薄一層的底色。

2 以 E50 的中方筆頭將葉尖上色，稍微疊上底色的 YG11，進行漸層上色。

3 要注意葉子重疊部分，以 W-0＋YG11 將陰影上色。

4 以細線條將葉子正中央的深綠色範圍加上邊框。

5 以 BG34 的中方筆頭輕輕地在邊框裡面上色。

6 以 BG34 上色的部分要以 YG11 重疊上色。

7 以 BV00＋BG34 將落在深綠色區域的葉子陰影塗上顏色。

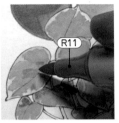

8 以 R11＋BG34 將葉子的深色紋路重疊上色。

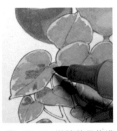

9 以 BG34 描繪葉子的淺色紋路。

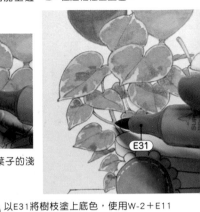

10 以 E31 將樹枝塗上底色，使用 W-2＋E11 描繪陰影。在邊緣加上高光，呈現出有光澤且較厚實的葉子質感。

地板

1 在兩色方格配置木紋磁磚。深色瓷磚以 E31 塗上底色，再以 E50 隨意脫色。

2 為了強調使用 E50 脫色的邊緣，以 W-2 照著描繪。

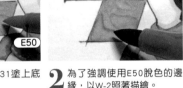

3 接著再以 E31 照著描繪，做出線條的強弱差異，加上邊框。

4 以 E31 描繪彎曲的木紋。其他磁磚也要描繪。

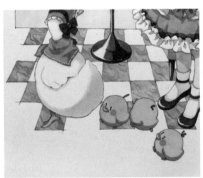

5 這是配置深色瓷磚的階段。接著描繪淺色瓷磚。

6 淺色瓷磚的底色以 E31 的中方筆頭快速上色。

7 要注意這裡是要讓顏色變淺，以 E31 的軟毛筆頭去描繪木紋。一邊觀察整體的平衡，一邊隨意決定要描繪的木紋數量。

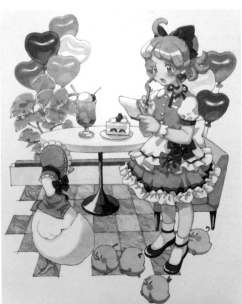

8 以 E31 的中方筆頭在一些地方描繪木紋，紋路的深淺也隨意描繪，這樣就能呈現出自然的感覺。其他磁磚也以同樣方式上色，填補地板畫面。

加上陰影邁向完成 →

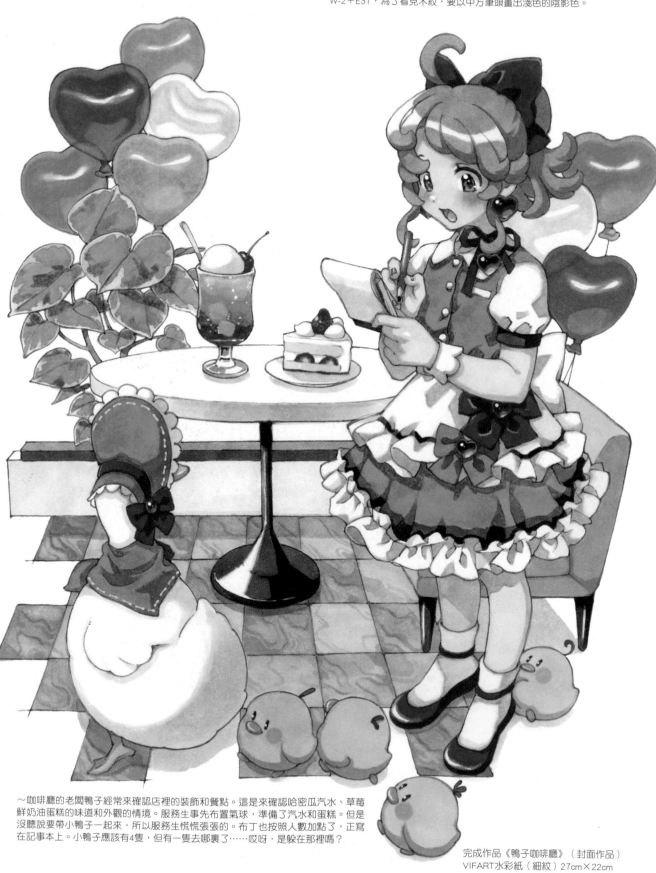

描繪植物下的隔板和椅子等物件後，再畫出落在地板上的陰影收尾。白色地板使用W-0，淺色瓷磚的陰影使用W-0＋E31（中方筆頭）。深色瓷磚則使用W-2＋E31，為了看見木紋，要以中方筆頭畫出淺色的陰影色。

～咖啡廳的老闆鴨子經常來確認店裡的裝飾和餐點。這是來確認哈密瓜汽水、草莓鮮奶油蛋糕的味道和外觀的情境。服務生事先布置氣球，準備了汽水和蛋糕。但是沒聽說要帶小鴨子一起來，所以服務生慌慌張張的。布丁也按照人數加點了，正寫在記事本上。小鴨子應該有4隻，但有一隻去哪裡了……哎呀，是躲在那裡嗎？

完成作品《鴨子咖啡廳》（封面作品）
VIFART水彩紙（細紋）27cm×22cm

色彩計畫要從明暗計畫開始

紅色和藍綠色的互補色配色很強烈而且極具個性，所以要利用「做出明度差異」或是「將白色或灰色等顏色夾在中間」的方法，使畫面看起來很清爽。

暗紅色和較亮的黃綠色並排，讓畫面更顯眼。

綠色做成一個區塊。

從植物到鴨子的綁帶帽子、領巾，營造出一個上色流程。

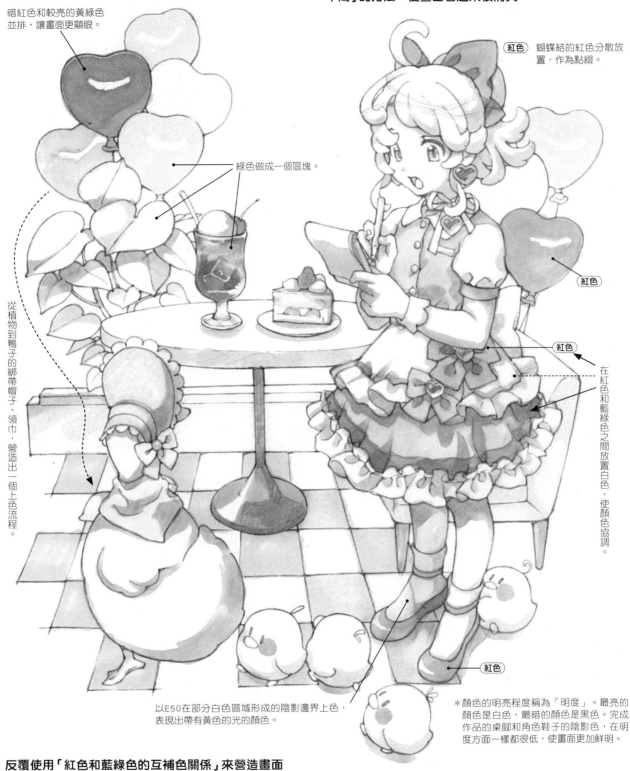

（紅色）蝴蝶結的紅色分散放置，作為點綴。

紅色

紅色

在紅色和藍綠色之間放置白色，使顏色協調。

以E50在部分白色區域形成的陰影邊界上色，表現出帶有黃色的光的顏色。

紅色

＊顏色的明亮程度稱為「明度」。最亮的顏色是白色，最暗的顏色是黑色。完成作品的桌腳和角色鞋子的陰影色，在明度方面一樣都很低，使畫面更加鮮明。

反覆使用「紅色和藍綠色的互補色關係」來營造畫面

氣球和蝴蝶結的紅色使用鮮豔且較暗的顏色（明度低的顏色），所以在旁邊以一樣暗的藍綠色配色後，顏色的邊界就很刺眼，不容易看清楚。左邊紅氣球的部分，則是在旁邊擺放較亮的黃綠色氣球，做出明度差異。

女孩角色的蝴蝶結，配置時盡量不要讓各個紅色部分聚在一塊。蝴蝶結放在衣服主要顏色「藍綠色」旁邊時，盡量將白色部分（也包含白色陰影色的灰色）夾在中間，使顏色協調，在訂定色彩計畫時特別留意這個部分。

 專欄 # 褶邊的畫法

來掌握用在裙子和圍裙等鑲邊上很方便的褶邊畫法吧！在此會從稍微向上看的仰式角度介紹步驟。

皺褶的樣式

① 從旁邊看是隆起的皺褶

② 水滴形的皺褶

③ 八字形的皺褶

1 從正中央的區域開始。

2 描繪出褶邊下的彎曲形狀。

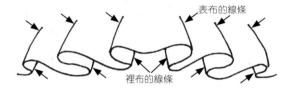

表布的線條

裡布的線條

3 描繪表布和裡布的線條。想像延伸出去的線條前端都朝向同一點，以這種感覺來描繪。

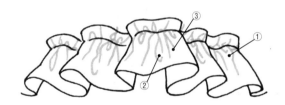

6 描繪褶邊的皺褶。主要以①②③的3種皺褶交替搭配，就能呈現出皺褶的樣子。此時不用太在意外側的線條形狀，隨意地加入皺褶。灰色線條是新畫出來的形狀。

4 統一褶邊的直向寬度，畫出上面的線條。假設有一塊細長的布，以正中央為中心像蛇腹折一樣地折疊起來，以這種感覺來觀察的話，就比較容易描繪。

7 配合皺褶的線條，描繪出上下和外側的彎曲形狀。要以原本的線條為基準，注意不要讓整體的形狀大幅變形。

5 在褶邊加上曲線和不規則感，呈現出布的柔軟感和自然感。灰色線條是新畫出來的形狀。

8 可以照著步驟7的草稿畫出線稿。在裡布和皺褶做出陰影便完成！

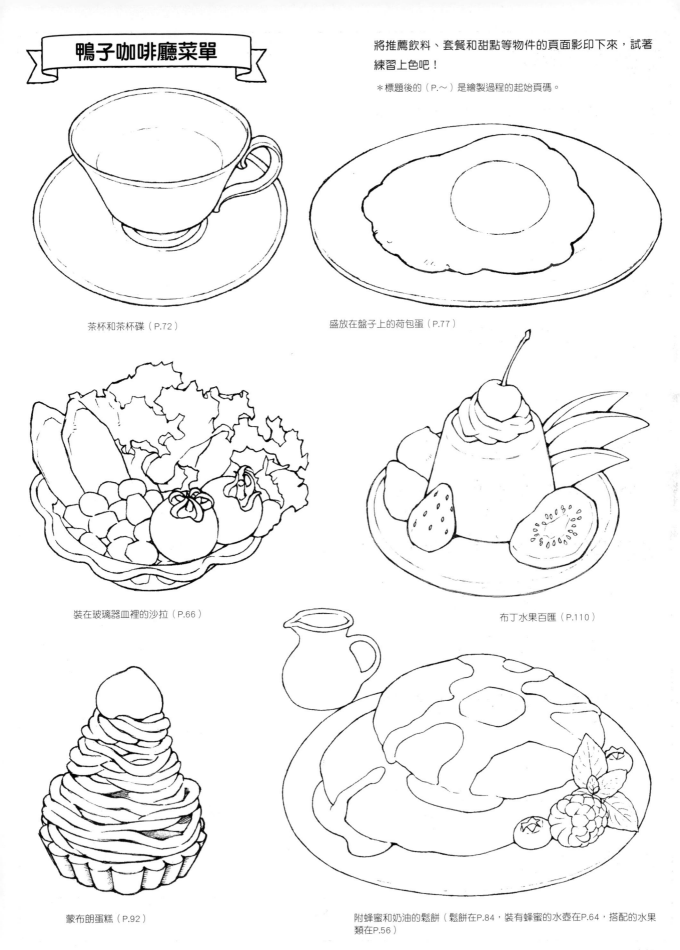

鴨子咖啡廳菜單

將推薦飲料、套餐和甜點等物件的頁面影印下來，試著練習上色吧！

＊標題後的（P.～）是繪製過程的起始頁碼。

茶杯和茶杯碟（P.72）

盛放在盤子上的荷包蛋（P.77）

裝在玻璃器皿裡的沙拉（P.66）

布丁水果百匯（P.110）

蒙布朗蛋糕（P.92）

附蜂蜜和奶油的鬆餅（鬆餅在P.84，裝有蜂蜜的水壺在P.64，搭配的水果類在P.56）

將線稿上色…咖啡廳菜單的各種材料

為了練習上色，在此刊載了本書所介紹的作品線稿。請參考各自的上色方法和使用色，試著自己描繪看看。

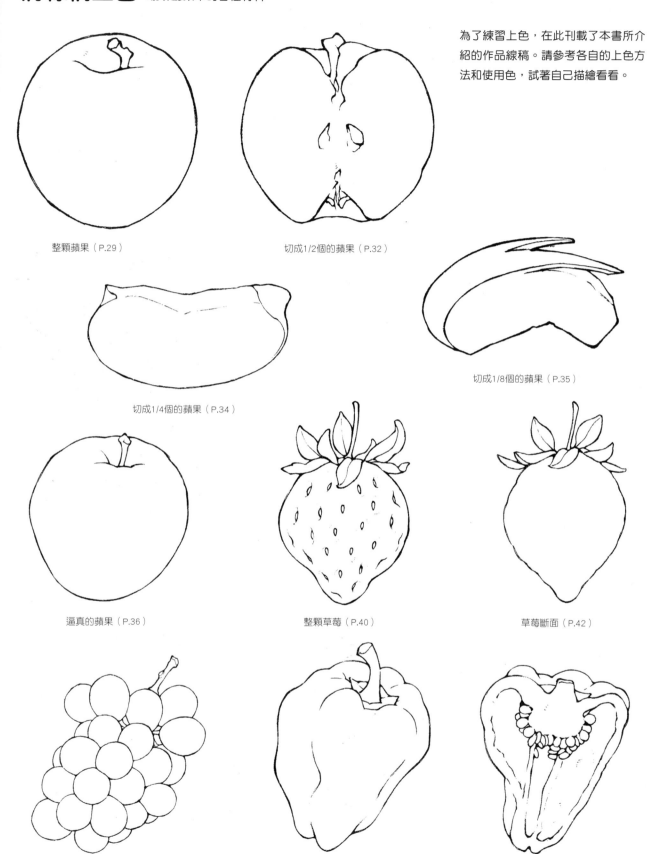

整顆蘋果（P.29）

切成1/2個的蘋果（P.32）

切成1/4個的蘋果（P.34）

切成1/8個的蘋果（P.35）

逼真的蘋果（P.36）

整顆草莓（P.40）

草莓斷面（P.42）

葡萄（P.44）

整顆青椒（P.46）

青椒斷面（P.48）

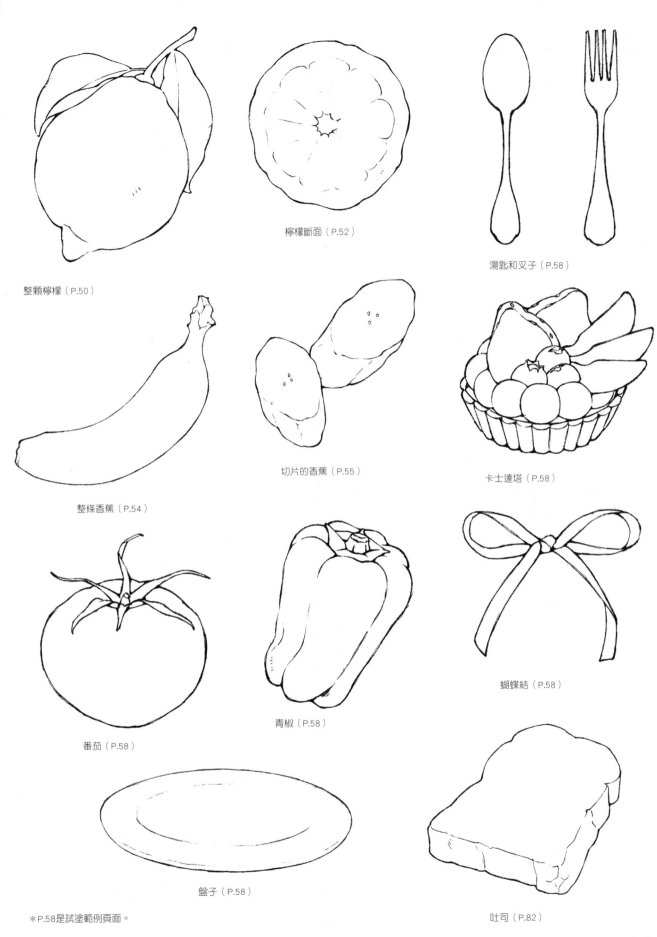

檸檬斷面（P.52）

湯匙和叉子（P.58）

整顆檸檬（P.50）

切片的香蕉（P.55）

卡士達塔（P.58）

整條香蕉（P.54）

番茄（P.58）

青椒（P.58）

蝴蝶結（P.58）

盤子（P.58）

吐司（P.82）

＊P.58是試塗範例頁面。

在鴨子咖啡廳登場的角色

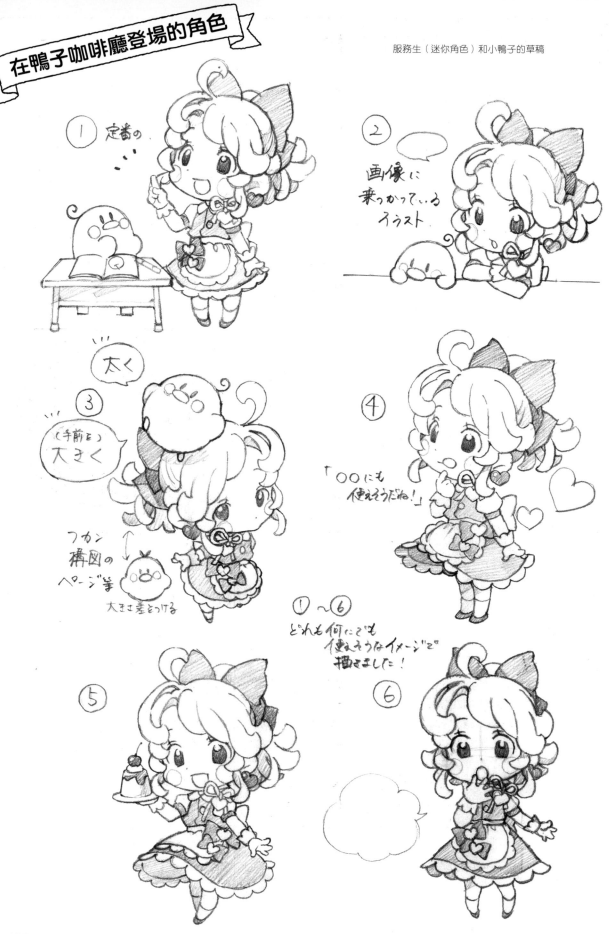

 專欄 # 寶石(明亮式切割寶石)的畫法

從P.122開始仔細解說了角色飾品方案「明亮式切割寶石」的上色方法。看起來非常複雜的寶石切面，可以從圓形和正方形的搭配開始描繪。請實際試驗，創作出原創的寶石。

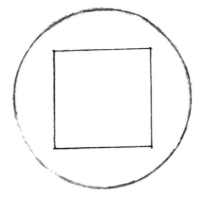

1 在圓形中心描繪正方形。

2 再疊上一個旋轉九十度的正方形。

3 將正方形邊角和邊角之間的中間點標記在圓邊上，並從各個邊角畫線連接中間點標記。

4 從正方形的邊角，往○和○的中間點畫線。

5 完成明亮式切割寶石（正面）！

後記

第一次拿到COPIC麥克筆是在國中時期。從朋友那裡獲得E11和E50，以此為開端就開始收集COPIC麥克筆到現在。

當時沉迷於描繪動畫和漫畫的既有角色，所以一直慢慢地購買角色需要使用的顏色。但是一開始像現在這樣想要描繪自己的原創插畫時，就不知道該從什麼顏色開始購買才好。

為了能以有限的麥克筆數量，盡可能將許多物件上色，本書精選了20色的麥克筆。如果這本書能成為想要開始使用COPIC麥克筆，卻煩惱要從什麼顏色開始購買的讀者的選色契機，那我將會深感榮幸。

●作者介紹

Suko（すーこ）

出身、定居於日本三重縣。以大學畢業展為契機，從 2015 年開始以點心和水果為主題創作插畫作品。主要在 twitter 和 pixiv 公開作品及活動。

twitter:@jinsukou_2
pixiv:https://www.pixiv.net/member.php?id=3308503

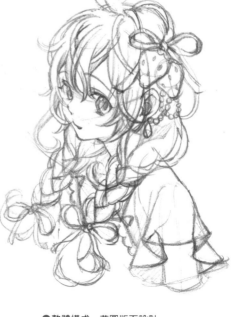

▶這是以自動鉛筆描繪，在本書新繪製的插畫中登場的「咖啡廳服務生」草圖。

●企劃、編輯

角丸圓

從懂事以來就一直喜愛寫生和素描，國中和高中都擔任美術社社長。擔任社長期間，一直守護著實質上已變成漫畫研究會兼鋼彈暢談會的美術社與社員，並培育現今活躍中的遊戲和動畫相關創作者。東京藝術大學美術學系現在正處於影像表現和現代美術的全盛時期，不過本人卻在學校裡學習油畫。
除了負責編輯《人物を描く基本》、《水彩画を描く基本》、《アナログ絵師たちの東方イラストテクニック》、《コピック絵師たちの東方イラストテクニック》、《鉛筆デッサン　基本の「き」》、《コピックで描く基本》、《※人體速寫技法—男性篇》、《※人物畫：一窺三澤寬志的油畫與水彩》、《※人物速寫基本技法》之外，也負責編輯《萌えキャラクターの描き方》、《萌えふたりの描き方》系列等書籍。
※繁中版由北星圖書事業股份有限公司出版

●整體構成、草圖版面設計
中西 素規＝久松 綠

●封面、封面設計、內文版面設計
廣田正康

●攝影
小川 修司
Suko

●畫材提供和編輯協助
株式會社 Too Marker Products
＊ COPIC 是株式會社 Too 的註冊商標。

●企劃協助
谷村 康弘〔Hobby Japan〕

簡單的COPIC麥克筆入門
只要有20色Copic Ciao，什麼都能描繪！！

作　　者　Suko
翻　　譯　邱顯惠
發 行 人　陳偉祥
出　　版　北星圖書事業股份有限公司
地　　址　234新北市永和區中正路462號B1
電　　話　886-2-29229000
傳　　真　886-2-29229041
網　　址　www.nsbooks.com.tw
E－MAIL　nsbook@nsbooks.com.tw
劃撥帳戶　北星文化事業有限公司
劃撥帳號　50042987
製版印刷　皇甫彩藝印刷股份有限公司
出 版 日　2022年10月
I S B N　978-626-7062-07-4
定　　價　420元

如有缺頁或裝訂錯誤，請寄回更換。

やさしいコピック入門 コピックチャオ20色あればなんでも描ける!!
© Suko / HOBBY JAPAN

國家圖書館出版品預行編目資料

簡單的COPIC麥克筆入門：只要有20色Copic Ciao，
什麼都能描繪!!/Suko作；邱顯惠翻譯. -- 新北市：北
星圖書事業股份有限公司, 2022.10
152面；19.0×25.7公分
ISBN 978-626-7062-07-4(平裝)

1.繪畫技法

948.9 110020371

官方網站　　LINE 官方帳號　　臉書粉絲專頁